KB174754

동대문 스타일과 그 전략

패션

마케팅

동대문 스타일과 그 전략

패션 마케팅

설봉식 지음

이담북스

Prologue

"패션(fashion)은 짧고 스타일(style)은 길다."[1]

패션 레전드 이브 생 로랑Yves Saint Laurent의 말이다. 그러나 실제로 유행fad은 더 짧아 '반짝 유행'이라고 말하는 데 대하여, 패션은 그보다 더 긴 라이프 사이클을 갖는다. 그렇기 때문에 소비자는 한동안 그런 패션 제품을 선호하곤 한다. 물론 패션 제품 중 어떤 품목은 훗날 정장과 같이 소비자에게 오랫동안 사랑을 받아 하나의 스타일로 등극할 때가 많다.

이와 같은 상품적 특성을 가진 패션, 그 제품의 마케팅은 우리가 어떻게 이해하고 받아들여야 할까? 마케팅의 의미가 'market'과 'ing'의 합성어이기 때문에, 패션 마케팅은 우선 '시장에서 하는 일'이라고 해석함이 옳다.

물론 그 해석의 옳고 그름에 대하여 논란의 여지가 있으나, 마케팅은 시장에서 이루어지는 '판매'와는 다소 다르다. 마케팅은 결코 '이미 제조된 제품'을 그저 판매하는 단순한 경제활동이 아니다.

다시 말하면, 패션 마케팅은 '판매하는' 게 아니고 '생산한다'라고 말하는 게 옳다. 그것은 왜 패션 비즈니스 기업들이 시장조사를 통해 소비자 욕구 및 그 필요 등을 분석하는지에

대한 물음의 응답이기도 하다. 저 유명한 마케팅 학계의 대부 코틀러Philip Kotler 교수는 이런 주장을 했다.

"마케팅은 판매력을 키우는 게 아니고 보다 많은 정보를 얻어 시장에서의 경쟁력 기반을 갖추는 일이다."[2]

동대문패션 제품에 대한 마케팅은 이런 전략적 도구로 지속 가능한 경영, 그 성과를 얻고 있는 듯하다. 다 아는 바와 같이, 명품 패션 제품이나 SPA 브랜드 제품 등을 생산 공급하는 많은 패션기업은 대부분이 제조업자가 나서서 마케팅 전략을 펴는 데 대하여, 동대문시장에서는 도매상에 의해서 그 마케팅 전략이 마련되고 또 이행된다.

세계적인 규모를 자랑하는 동대문패션클러스터를 이끄는 30,000여 개의 도매상 점포는 이른바 공급측 경영supply-side management의 시스템으로 '새롭고 다양한 패션 제품'을 공급하면서 특유의 전략으로 마케팅 성과를 거두고 있다.

도매상마다 임직원 또는 프리랜서 등 3-4명의 디자이너가 함께 일하는 가운데 동대문시장 전체로 보아 100,000여 명에 이르는 이른바 동대문 디자이너의 창의적 디자인 작업은 그들 도매상의 경영성과를 증가시키는 데 크게 이바지하고 있다.

뿐만 아니라 동대문패션 제품에 대한 마케팅은 서울 강북지역의 수많은 봉제 공장과의 고객 맞춤형 파트너십 덕분에 3일마다 '새로운 구색 맞춤'의 제품을 내놓는 데 집중하고 있다. 여기에서 주목할 것은 비록 동대문 도매상이 '시장에서' 일하

고 있지만 공급측 봉제 공장과의 협력으로 마케팅 전략을 펴고 있다는 사실이다.

그러므로 우리는 패션 마케팅의 동대문 스타일은 단순히 판매 활동을 하는 게 아니라 생산 활동을 한다고 말할 수 있다. 이런 마케팅 전략의 출발점은 무엇을 어떻게 생산하는가에 있으며 그다음에 잘 판매하는 일이 뒤따른다.

우리가 모두 알고 있듯이, 시장은 한편으로는 생산자와 소비자가 만나는 장소이며, 다른 한편으로는 상품이나 가격, 그리고 그 밖에 다른 그 무엇 등에 관한 가치 있는 정보를 서로 교환하는 비즈니스 삶의 장터, 그 공간이기도 하다.

이처럼 동대문시장 도매상은 스스로가 그곳 시장터로부터 얻은 값진 갖가지 정보를 기반으로 하여, 그들이 어떤 패션 제품을 언제, 얼마만큼 제조하고, 또 어떻게 판매할 것인가에 관해 의사결정을 하곤 한다. 그것이 바로 패션 마케팅의 동대문 스타일이다.

오늘날 많은 국내외 소비자는 자동화 기계로 대량생산된 여러 패션 제품을 더 이상 선호하지 않는다. 오히려 그들은 개인화된 자신만의 패션, 보다 색다른 스타일과 눈에 띄는 색상 등 그 무엇을 좋아한다.

글로벌 SPA 브랜드의 제품은 대부분이 '새로움'과 '다양성'이 결여되어 있는 게 큰 문제다. 명품으로 각인된 패션 제품 역시 아름답고 고급스러우며 품질이 좋지만, $MD_{merchandise}$의 다양성 결여 때문에 소비자 모두가 선호하지는 않는다. 그것은

워낙 가격이 비싸기도 하지만, 저마다 선호하는 개성적 스타일의 품목이 그리 많지 않기 때문이다. 그들 명품 패션기업 대부분은 "많은 소비자의 취미와 선호도가 제각각이다."라는 동서고금의 세상 이치를 망각하고 있는지도 모를 일이다.

이에 대하여, 동대문패션 제품은 그 제품의 새로움과 다양성 덕분에 소비자 몸에 맞을 뿐만 아니라 트렌드의 변화에 빠르게 적응함으로써 생각보다 더 잘 팔린다. 사실 많은 국내외 바이어는 동대문시장에서 그들의 수요측 파트너인 소매상은 물론, 소비자가 저마다 원하는 아이템의 패션 제품을 잘 고르고, 그들 고객을 대신해 구매하고 있다.

> "누군가는 좋은 제품을 만드는 회사는 부자가 되고 신제품을 만드는 회사는 세상을 바꾼다고 했다. 우리는 비록 시간이 걸린다고 해도 '다양한 신제품을 개발하고 출하하는' 데 온 힘을 쏟아야 한다."[3]

신제품 개발로 세계시장을 개척한 한 중소기업의 그래픽 디자이너 양준식 대표의 경영어록이다. 그의 이런 논의와 같이, 어쩌면 많은 동대문시장 상인은 세상을 바꾸듯, 더 나은 경영 성과를 얻으려는 특유의 패션 마케팅 전략을 펴고 있다.

어찌 흥미롭지 않은가!

Contents

06 가위의 법칙

07 가격과 시장의 힘

11 패션 혁명

제1장

패션과 스타일

포스트 코로나 시대를 여는 K-패션의 런웨이! 지속 가능한 경영으로 100년의 역사를 일군 K-패션의 메카, 동대문시장의 스마트 경영과 고객맞춤형 마케팅에 관한 이론적 논의를 담은 이 한 권의 책자, 읽어볼 만하지 않은가!

상품, 속도, 가격의 삼박자 경영

어느 제품이든 품질이 좋고, 트렌드 적응이 빠르고 가격이 저렴하면 소비자의 선호도가 높아진다. 그러나 이와 같은 세 가지의 조건을 다 충족시키기는 게 쉽지 않다.

이는 '희소성 속 더 나은 선택'에 관한 경제이론의 출발점이 되는, 그래서 결코 달라질 수 없는 철칙의 하나다.

사실, 많은 패션기업의 마케팅 및 PR 전략은 보다 나은 제품을 빠르게 생산하여 가능한 한 보다 저렴한 가격으로 판매하는 데 있지만, 이와 같은 세 가지의 전략적 도구, 그러니까 제품, 속도, 가격 등을 함께 적용하는 게 그리 쉽지 않다. 그것은 다음과 같은 제약이 뒤따르기 때문이다.

첫째, 고품질의 제품을 트렌드에 맞춰 빠르게 제조하여 판매하려면 비용이 많이 든다.

둘째, 빠른 패션 제품을 저비용으로 제조하여 저가격으로 판매하려고 할 때 그 품질의 향상은 기대하기 어렵다.

셋째, 고품질의 제품을 저비용으로 제조하여 판매하려면 트렌드에 맞춰 속도감 있는 제조 및 판매가 어렵다.

그러나 많은 동대문시장 상인은 제품과 속도 및 가격 등 세 가지 요소의 중요도가 균형을 이루게 하는 삼박자 경영을 지속하고 있다. 과연 이런 경영전략을 잘 펴고 또 지속할 수 있을 것인가? 많은 사람들은 '과연 동대문시장 상인이 이런 마법과 같은 상거래 전략을 잘 펼 수 있는가?'에 대하여 아마 의구심을 가질 것이다. 사람들은 종종 이런 우리 속담을 말하곤 한다.

"상인들은 거짓말을 밥 먹듯이 한다."

영어사전에서도 "상업적 광고는 어쩌면 거짓말의 하나다. 그러므로 누구든 광고는 그런 것으로 받아들여야 한다."라는 속담을 예시하고 있다.

어떻든, 우리가 거짓말하는 게 인간의 본성이며, 이기심을 갖는 것이 인간 그 자체라고 한다면 더 이상 할 말이 없다.

그러나 동대문시장에서는 이루기 힘든, 바로 그 삼박자 경영의 상거래를 잘도 하고 있다. 그곳은 좋은 상품을 트렌드에 맞도록 빠르게 생산하여 저가격으로 판매하는 특유의 시장터다. 세계 어디에서도 찾아볼 수 없는 단 하나의 시장이다. 누군가는 그대로 믿지는 않겠지만 그것은 엄연한 사실이다.

특히 동대문시장의 도매상가는 제품과 속도 및 가격 등 삼박자 경영 덕분에 많은 국내외 바이어가 몰려들어 혼잡하기까지 한다. 이런 삼박자 경영은 지금도 각광을 받고 있으며 덕분에 그침 없이 경영성과를 향상시키고 있다.

누구에게나, 동대문시장 상인이 이와 같은 마케팅 전략을 어떻게 그토록 성공리에 지속하고 있는지에 대하여는 잘 알기 힘들 것이다. 다행히도 저자로서 나는 그 답을 바로 그곳 시장터에서 찾았다. 아마 몇 년 동안 그 시장터를 드나들면서, 부지불식간에 감지한 어떤 메아리가 없었다면, 나는 아무것도 들을 수 없었을 것이다.

다 아는 바와 같이, 동대문시장은 개발의 시대였던 1960년대 초 이래 갖가지 패션 제품을 제조하고 판매하기 시작했던 특유의 시장터다. 놀랍게도 그곳은 '한 장소에서 제품을 생산하고 바로 그곳에서 판매까지 하는' 세계 최초의 상거래 모델로서 유명세를 탄 시장이다.

우리 경제가 고속의 개발 및 경제성장을 지속하고 있을 때의 일이다. 그때 많은 중소 봉제 공장은 공급의 과잉에 따른 완전경쟁적 시장 상황 덕분에, 보다 나은 패션 제품을 저생산비로 제조하고 또 저가격으로 판매할 수 있었다.

동대문시장은 애덤 스미스Adam Smith의 자유방임적 시장 시스템 속에서, 눈에 보이지 않는 손의 작용에 따라 좋은 패션 제품을 트렌드에 맞게끔 빠르게 제조하고 또 그것을 저렴한 가격으로 판매하였으며 나아가서 그 판매량 또한 빠르게 늘어났다. 많은 공급자가 많은 소비자를 만나면, 그곳 시장의 완전경쟁 상태는 제품의 품질을 향상하고 가격을 낮추며, 나아가서 그 제품의 트렌드에의 적응, 그리고 그 제조 속도까지도 가속화된다.

경제학의 아버지 애덤 스미스가 예찬했던 자유 방임주의 경제, 그 미덕은 많은 동대문시장 상인이 긴 세월 동안 그들 시장경쟁력의 우위를 잘 유지해 온 데서 그 이론의 타당성이 그곳에서도 입증될 수 있을 것이다.

그 후 동대문시장은 이른바 동대문패션클러스터의 구축과 그 양적 및 질적 발전 속에서 보다 나은 상거래의 경영성과를 얻는 가운데 세계 방방곡곡으로 가는 동대문패션의 커다란 마케팅 성과로 나타났다. 100년에 가까운 긴 역사를 가진 전설과 같은, 어쩌면 동대문시장의 대명사로 불릴 만한 평화시장은 그 상가건물 외벽에 이런 옥외광고를 해놓고 있다.

> "이곳은 3일 동안에 패션 제품의 디자인과 제조 및 판매 그리고 소비가 이루어지는 기적이 일어나고 있는 쇼핑몰이다."[4]

우리가 기적의 의미를 '사람이 이루기 힘든 일'이라고 할 때, 동대문시장에서의 이런 3일간의 기적은 그동안 한국인 특유의 '빨리빨리 정신' 아래 부지런하게 일한 경험의 축적과 그 값진 대가의 하나다. 이는 세계인으로부터 칭송받고 있는 일이기도 하다.

오늘날 글로벌 SPA 브랜드의 기업과 그 시장이 급속하게 성장하고 있는 게 사실이지만, 동대문시장 특유의 빠른 패션 비즈니스는 실제로, 한국전쟁 이후 1950년대 말부터 세계 최초로 발흥하여 그 성장이 지속되고 있는 것이다.

불행하게도, 최근에 많은 글로벌 SPA 브랜드 기업은 제품

의 품질저하 및 트렌드 적응 실패와 그 공장 근로자의 노동 삶의 질 악화에 대한 글로벌 사회의 질타 속에 야기된 경영의 불안정은 물론 성장마저 지체되고 있는 게 사실이다.

반면에, 동대문시장은 트렌드에 잘 적응하고 또 품질 좋은 패션 제품의 제조와 그 다양성 확보는 물론, 그 제품의 생산비 절감과 저가격 유지 등으로 국내외 바이어들의 상거래 만족도를 높여주고 있다.

이처럼 동대문시장 상인은 좋은 패션 제품을 보다 빠른 속도로 트렌드에 맞게끔 제조하고 보다 저렴한 가격으로 판매하는 지속 가능한 패션 비즈니스 경영을 이어오고 있다.

그들은 흡족하지 않은 디자인 작업수당, 최저임금 수준 및 열악한 노동환경과 조건, 그리고 좀처럼 늘리기 어려운 유통 마진 등 갖가지 희생 속에서도, 장기 안정적인 경영성과로 국내외 패션소매상과 바이어 그리고 글로벌 소비자 모두와 함께 행복한 비즈니스 삶을 영위하고 있다. 놀라운 일이다.

세계 어느 나라 어느 지역에서도 찾아볼 수 없는 특유의 패션 비즈니스, 독특한 그 스타일을 갖춘 동대문시장은 지금도 깊은 밤 휘황찬란한 쇼윈도 안팎에서 많은 사람들이 붐빈다. 그리고 그들은 여전히 바쁘다.

패션과 감성적 가치

"나는 옷을 디자인하지 않고 꿈을 디자인한다."[5]

패션 제품은 누군가 한 디자이너가 이룬 꿈의 열매와 같다. 그래서 그 제품의 가치가 더욱 더 크다.

한 상품 아니 제품의 가치는 경제적 가치와 함께 감성적 가치의 합계로 가늠된다. 특히 패션 제품의 경우 경제적 가치보다 감성적 가치를 높이는 걸 더 중시하곤 한다. 그래서 이런 말을 하는지도 모른다.

"패션 제품은 가격만이 아니고, 패션다움이 그 제품의 가치를 가늠해준다."[6]

어떤 제품이든, 그것은 유행이 한물간 제품이라고 해도 디자이너의 손이 닿으면 패션 제품으로 보이곤 한다. 반면에, 그 제품이 많은 소비자에 의해 구매된 후 트렌드가 바뀌거나 때론 그 유행의 라이프 사이클이 급속하게 짧아진다.

이처럼 디자이너가 만든 옷은 그 제품의 감성적 가치가 나

아진 덕분에 보다 더 잘 팔리게 되는 것이다. 그렇지만 어느 제품이 잘 팔리지 않는다고 해서 그 디자이너 제품의 가치가 없다고 말할 수는 없는 일이다.

실제로 소비자의 필요와 욕구는 항상 변화하기 때문에 디자이너는 저마다 늘 이런 시장 상황의 변화에 잘 적응해야만 한다. 어느 패션 레전드는 말하고 있다.

> "나는 패션을 신뢰하지 않는다. 오히려 소비자를 더 믿는다.
> 인생은 너무 짧아 누구든 매일 똑같은 취향을 가진 고객을 만
> 나기 어렵다."[7]

흔히 소비자가 종종 어떤 패션 제품의 로고와 그 제품의 감성적 가치를 혼동하는 것도 바로 이런 이유 때문이다. 오히려 이런 실루엣과 같은 이미지의 감성적 가치에 따라 고객의 선호도가 높아지기도 한다.

우리는 세계 모든 사람들에게 보편화된 감성적 표출을 행복, 슬픔, 두려움, 노여움, 혐오, 경멸 등 일곱 가지로 열거해 예시하고 있음을 잘 안다. 그러므로 패션 제품의 제조와 판매는 이와 같은 감성적 표출 중 부정적인 요소 대신에 긍정적인 요소를 증진하는 방향에서 그 제품의 가치를 개선하는 게 상거래 기법의 하나다.

> "소비를 할 때 생기는 긍정적 감성은 상대적으로 부정적 감
> 성이 무디어진 채 느껴지는 소비자 만족도로 가늠된다. 이처럼
> 어떤 패션 제품에 대한 긍정적 감성은 물론 그 제품의 부정적
> 감성까지도 소비자 판단과 그 만족도에 영향을 미친다."[8]

오늘날, 동대문시장 디자이너는 모두가 디자인 작업과 그 제조를 통해 공급하는 패션 제품의 감성적 가치를 증진하면서 보다 많은 소비 수요, 그 유발이 이루어지도록 온 힘을 다 쏟는다. 우리가 동대문패션 제품을 디자이너 브랜드라고 부르는 것도 소비자의 취향과 선호도를 자극하고 구매 욕구를 유발하려는 각고의 노력 끝에 출하된 데서 비롯된다.

그들은 어쩌면 "모든 것이 그들의 손에 닿으면 황금이 된다."라는 전설 그대로 하나의 미다스 손the Midas touch이나 다름없다.

뿐만 아니라 동대문시장 상인과 디자이너, 그리고 봉제 공장 임직원 또한 보다 나은 제품을 만드는 디자인 작업과 그 제품의 저비용 제조 및 저가격 판매로 소비자의 필요와 욕구를 만족시켜주려고 온갖 노력을 다하고 있다.

그러나 지금까지 동대문패션에 대한 소비자 평가는 냉혹해 그 제품이 급변하는 트렌드에 맞고 가격 또한 저렴하지만 경제적 가치가 낮다고 질타하곤 해 왔다. 이런 소비자 평가에 따라 동대문시장 상인은 저마다 보다 새로운 생각과 행동으로 시장 도전에 대응해야 한다.

그것은 동대문패션 제품은 감성적 가치와 함께 그 경제적 가치 또한 향상해야 한다는 데 있을 것이다. 물론 동대문패션의 감성적 및 경제적 가치를 동시에 향상하는 데는 어려움이 있다. 물론 그 해법은 있지만 그것은 또 다른 이슈다.

자넬 발로우Janelle Barlow 회장은 이런 제품의 감성적 가치를

'느낌의 경제적 값어치'라고 정의했다.[9]

그렇다. 마치 전쟁터에서 슬로건이나 합창 그리고 함성 등으로 아군의 사기를 올리듯, 소비자 느낌은 어느 패션 제품의 경제적 가치에 대한 평가에 커다란 영향을 끼칠 것이다.

그러므로 우리는 패션 제품의 경제적 가치 향상은 물론 감성 마케팅, 그 전략적 방도를 찾는 데도 관심을 두어야 하겠다.

옷이 날개, 그 품격을 팔자

우리는 "옷이 날개다."라고 말하는데 서양사람들은 깃털이 좋은 새는 유난히 아름답다고 했다. 우리와 같은 생각인 듯 싶다.

널리 알려진 우리의 전설, '선녀와 나무꾼'은 날개옷과 두 주인공의 아름다운 사랑에 관하여 어린이들에게 자장가 삼아 들려주곤 하던 이야기다.

옛날에 어머니와 함께 살고 있던 가난한 나무꾼이 있었다. 어느 날 그는 사냥꾼에 쫓기고 있던 상처 입은 한 사슴을 구해줬다.

그 사슴은 고마움의 표시로서, 나무꾼에게 매달 한 번씩 하늘에서 내려온 선녀들이 가까운 연못에서 목욕을 하곤 한다고 귀한 정보를 건네줬다. 그래서 그 나무꾼은 사슴의 권고에 따라 언젠가 그 연못에서 예쁜 한 선녀의 옷을 감춰두고, 하늘로 돌아가지 못한 그 선녀와 결혼까지 하는 행운을 얻었다.

이처럼 아름다운 사랑에 관한 스토리 속에서, 가난한 나무꾼은 두 아이를 가질 때까지 그 선녀와 무척 행복하게 살았다

고 한다. 그러나 그 나무꾼은 세 아이를 갖기 전까지 감춰 둔 선녀의 옷을 절대로 그녀에게 돌려주지 말라는 사슴의 권고를 잊고 그만 그 옷을 선녀에게 돌려줬다. 그러자 그 선녀는 이내 바로 그 날개옷을 입고 하늘로 올라가 버린 것이다.

어떻든 선녀와 나무꾼에 관한 전설은 슬픈 이야기로 끝맺고 말았다. 이 전설 그대로, 옷은 다른 어느 것보다도 값어치가 있는 우리네 삶의 분신이다. 옷이 날개라는 말도 널리 쓰일 만하다.

두말할 필요도 없이, 인간의 기본욕구는 의식주와 그 밖에 무엇 등이다. 한국인들은 식량보다 의상이 더 먼저라고 생각하면서 인간의 기본욕구를 예시하고 있다. 미국의 유명한 작가 마크 트웨인Mark Twain도 일찍이 이렇게 주장했다.

"옷이 사람을 만든다. 벌거숭이가 어찌 사회에 영향을 미칠 수 있겠는가!"[10]

거의 100여 년 전에 언급된 그의 이 어록은 훗날 사람들에 의해 서로 다르게 이해되었다. 누군가는 셰익스피어의 작품 햄릿 중 "옷은 그 사람됨을 나타내 준다."라는 한 대사로부터 왔다고 했다. 한편 다른 누군가는 사람들이 옷을 입는 데에 따라 그의 품위가 평가받는다는 의미로 이해한 듯하다.

반면에, 우리가 입는 의상은 우리 생활 속 행위, 태도, 개성, 감정, 믿음 등에 영향을 끼친다고 보는 게 일반적이다. 그러므로 "옷이 사람을 만든다."라는 말도 옳다. 그 말은 옷을 잘 입

으면 사람들이 성공하는 데 도움이 된다는 의미를 함축하고 있다.

우리는 지금 인간의 기본욕구의 하나인 옷에 관하여 논의하면서, 패션 마케팅을 위한 보다 나은 전략을 모색하고 있는 셈이다. 문제는 많은 사람들이 "무엇이든 광고만 잘 하면 그 제품이 잘 팔린다."라고 믿고 있다는 것이다.

그러나 패션 마케팅은 그저 반짝 유행하는 제품이 아니라 급격하게 변하는 트렌드에 맞고 또 그 스타일이 널리 확산되는, 그러니까 보다 나은 패션 제품을 제조하고 판매하는 데 있다. 보다 나은 의상이 사람됨을 돋보이게 할 때 참으로 좋은 패션 제품이 되는 것이다.

무엇보다도, 패션 마케팅은 소비자가 그들의 행위, 태도, 감정, 개성, 그리고 믿음 등을 드러낼 수 있게끔 보다 나은 옷가지를 제조하고 판매하는 전략적 기법, 그 수단이다.

동대문시장을 단 한 번이라도 방문했던 국내외 바이어라면, 그들은 그 시장 내 어느 몰에 가든 이것저것 신제품을 구매할 수 있다는 사실을 잘 알고 있는 게 사실이다. 그들의 값진 발걸음을 위해서라도, 동대문시장의 상인은 단순히 디자이너 브랜드의 제품을 저렴한 가격으로 공급하는 데 국한되어서는 안 될 것이다.

오히려, 소비자만족형 경영을 추구하는 바이어는 모두가 동대문패션 제품의 구매를 통해 상거래 마진의 획득과 그 만족감을 얻으려 한다. 그들은 소비자는 저마다 "옷이 날개다."라는 생각으로 쇼핑한다는 사실을 잘 알고 있기 때문이다.

동대문시장 상인은 그들 바이어가 원하는 제품을 잘 만들고 또 보다 저렴한 가격으로 판매해야 한다. 그래야만 그들이 재구매를 위해 다시 동대문시장을 방문할 것이다.

그렇지만, 드넓은 글로벌 시장에서는 패션 마케팅의 동대문 스타일과 그 전략을 그저 베끼는 방식으로 '따라 하는' 경향이 없지 않다. 그렇기 때문에, 동대문시장 상인은 서둘러 그곳 드넓은 글로벌 시장터에서 뭔가 다름을 보여줘야 한다. 동대문시장 안팎은 마치 전쟁터와 같아 오직 살아남기 위한 이런 외침 외에는 다른 방도가 없을 것이다.

> "오직 옷이 날개다. 그 품격을 팔자. 그 외 다른 특별한 전략적 대안은 없다."

이처럼 옷이 날개라는 논의의 쟁점은 최근에 크게 논쟁거리가 되는 패션의 지속 가능한 마케팅의 중요성 및 전략적 방도와 크게 다르지 않다.

우리가 널리 받아들이고 있듯이, 패션의 지속 가능한 마케팅이 갖는 참뜻은 브랜드 가치는 물론 환경 및 사회적 책임을 다하는 제품을 제조하고 보다 더 저렴하게 널리 판매하는 마케팅 전략, 그 스타일이다.

두말할 필요도 없이, 이런 패션의 지속 가능한 마케팅은 동대문시장에서 추구해야 할 상도덕, 그 행위의 준칙이며, 나아가서 시장터는 모든 사람들의 비즈니스 삶, 그곳의 소중한 가치이기도 하다.

쇼핑과 행복

패션 산업계의 거목 이브 생 로랑Yves Saint Laurent은 좋은 옷은 행복으로 가는 여권passport과 같다고 했다. 또 다른 패션 레전드 휴벗 지방시Hubert de Givenchy도 "패션 의류는 세상 사람들에게 행복을 안겨주는 가장 아름다운 선물이다."라고 역설했다.11

그렇다면, 행복이란 과연 무엇인가? 한 우화에 따르면, 영국의 한 신사가 정원을 거닐다가 나무에 앉아 있는 어느 새 한 마리를 보고 이렇게 말했다고 한다.12

"나는 행복하기 때문에 너처럼 울지 않는다."

그러자 그 새는 즉각 대답하기를 "나는 노래하고 있지 않느냐 그렇기 때문에 행복하다."라고 항변했다는 것이다. 우리는 새들이 노래하는지 우는지를 잘 모른다. 사람에 따라 새가 울거나 노래한다고 서로 다른 생각을 가질 뿐이다. 어느 게 옳은지는 잘 모르지만 새가 울지 않고 늘 노래했으면 하는 생각이 든다.

널리 받아들이고 있듯이 행복은 가족과 사랑, 돈, 일, 친구와

사회적 관계, 건강, 자유, 그리고 자존감 등 일곱 가지의 요인에 따라 영향을 받고 있다. 이러한 행복의 조건 중 네 가지 혹은 다섯 가지의 요인은 인간관계와 관련이 있으며, 나머지 요인들 또한 인간관계와 무관하다고 말할 수는 없을 것이다.

이렇게 볼 때, 옷 특히 패션 제품은 빈번한 인간관계 속에 사는 우리, 그 사회적 동물의 삶 안에서 늘 행복감을 느끼곤 한다. 두말할 필요도 없이, 앞에서 우리가 인용한 패션 레전드들의 견해는 옳다.

물론 부자가 늘 행복한 것은 아니라고 말하는 사람들이 꽤 많지만, 미국의 한 여배우 보 데렉Bo Derek은 웅변적으로 이렇게 단호한 주장을 폈다.[13]

> "그저 돈으로는 행복을 살 수 없다고 생각하는 사람들이 많다. 그러나 그들은 어디로 쇼핑을 가야 하는지를 전혀 모른다."

저 유명한 전설적인 스타 마릴린 먼로Marilyn Monroe도 일찍이 행복은 돈이 아니고 쇼핑하는 데 있다고 했다. 어느 가정이든 가계소득이 늘어나면, 의식주와 같이 인간의 기본욕구를 충족시켜주는 가계비 지출이 증가하고 덩달아 그 가족의 행복감도 늘어난다. 이와 같은 경제법칙에 따라 쇼핑은 인간의 욕구를 충족시켜주는 소비지출의 증가를 이끈다.

이런 경제법칙이 옳다고 보면, 미국 여배우들의 명쾌한 주장은 쉽게 납득이 간다.

잘 알려진 엥겔법칙Engel's law은 가계소득이 늘어나면, 가계비

중 식료품비 지출의 상대적 비중이 줄어든다는 경제 현상을 설명하고 있다. 그러므로 이 경제법칙은 소득이 늘어나면, 가계비 중 식료품비 이외 의상비나 주거비 등 다른 가계비 지출의 비중이 커진다는 의미로도 설명된다.

이런 상황 속에서 한 경제학자William Baumol는 그의 이름 그대로 바우몰 질병Baumol disease이라 하여, 제조품은 자동화나 기술혁신 등으로 생산비가 줄어드는데 노동집약적인 서비스 부문의 생산비가 늘어나, 급기야는 가계의 소비행위가 영향을 받는다고 지적했다. 바로 그런 증후군 때문에, 제조품의 가격은 하락하고 서비스 부문의 가격이 오르는 경향이 뒤따른다는 것이다.

특이하게도, 명품 패션 제품은 노동집약적이지만 그들 제품에 대한 소비지출은 가계비 부담을 꽤 가중시킨다. 그것은 패션 제품에 대한 감성적 가치를 우선시하는 소비자가 급속한 트렌드 변화 속에서 보다 최신의 그 무엇을 자주 찾으려는 데서 비롯되는 현상이다.

이런저런 이유로, 많은 가정은 저마다 경제성장과 함께 패션 제품에 대한 가계비 지출이 늘어나는 걸 어찌하지 못하고 그저 받아들인다. 문제는 경제성장으로 대다수의 일반 대중, 그들 가계는 급격한 트렌드 변화 속에서 상대적 빈곤감이 더욱 더 커진다는 데 있을 것이다.

그 여파로, 글로벌 SPA 브랜드 기업의 성장이 뒤따르고, 빠른 패션에 대한 소비자 선호가 급증해 왔다. 실제로 그들 글

로벌 SPA 브랜드 기업은 저가격의 패션 제품을 대량으로 제조, 판매하면서 많은 돈을 벌고 있는 게 사실이다. 그러나 그들 기업은 트렌드에 맞는 새 제품이 아니고 그 MD 또한 다양성의 결여 속에서 빠른 생산 및 그 출하에만 급급한 나머지 지속 가능한 경영을 이어가지 못하고 있다.

그들 기업과는 달리, 동대문시장의 도매상은 좋은 제품, 빠른 속도, 저가격 등을 마케팅 비법으로 삼아 비교우위의 시장 경쟁력을 갖췄다. 지금 동대문시장에서는 장인정신으로 무장한 디자이너는 물론 작지만 강한 봉제 공장의 기술직 임직원과 끈끈한 파트너십을 견지하면서 지속 가능한 경영을 지향하고 있다.

더욱이 아직도 끝나지 않은 Covid-19 대재앙으로 세계 방방곡곡의 봉제 공장이 문을 닫고 있지만 서울 강북지역의 봉제 공장은 하루 24시간 밤낮을 가리지 않고 가동해 많은 동대문패션 제품을 생산 출하하고 있다. 뿐만 아니라 동대문시장 도매상도 이런 봉제 공장에 의한 제조 및 그 공급에 힘입어 저녁 8시 30분부터 다음 날 새벽까지 밤을 새워가면서 바쁜 상거래를 지속하고 있는 것이다.

동대문시장에서 패션 제품과 섬유 및 그 부품 등을 구매해 수출 대행 사업을 하는 서울클릭의 이용우 대표는 우리가 저가격의 좋은 패션 제품을 글로벌 시장으로 수출하면서 세계 곳곳의 많은 소비자를 행복하게 해주는 데서 큰 보람을 느낀다고 말했다.

서울클릭은 품질 우선의 경영을 위해 품질검사(검품) 시스템을 갖추고 사이즈 측정, 철저한 품질검사, 라벨 부착, 다리미질, 플라스틱 봉투에 넣기, 바코드 부착, 상자 포장 및 배송, 그리고 선적 등 여러 단계의 절차를 밟아 드넓은 글로벌 시장으로 갖가지 동대문패션 제품을 수출하고 있다고 한다. 이용우 대표는 지금도 목청을 높여 말하고 있다.[14]

"우리 웹사이트에 클릭하십시오. 우리는 글로벌 패션소매상과 바이어에게 행복을 안겨주는 커다란 선물 보따리를 드릴 것입니다."

먼저 소비자를 봐야

지금 우리가 논의하고 있는 패션 마케팅은 소비자 행위가 그 출발점이다. 어떤 패션 제품이 생산자로부터 소비자에게 흘러간다는 사실에 입각해 그들을 최종소비자라고 지칭해 왔던 일반적인 시각과 다른 논의다.

그러나 대부분의 패션 제품은 소비자의 필요와 욕구에 기반을 둔 수요에 따라 제조된다고 할 때 생산자 행위 또한 소비자 행위로부터 시작된다는 게 맞는 말이다.

그들 패션소비자는 그들이 착용하기 위해서나 다른 누군가에게 선물하기 위해서 의류나 액세서리 등을 구매하는데 그땐 스스로가 욕구를 꽉 채우려고 한다. 그러므로 패션 제품의 제조 및 판매를 담당하는 공급측은 그들 소비자가 무엇을 얼마만큼 구매하려고 하는지를 잘 파악할 필요가 있다. 미국의 한 기업인 스콧 쿡Scott Cook은 우리에게 이런 조언을 해주고 있다.15

"시장경쟁에 집중하지 말고, 소비자에게 집중하라."

이런 어록은 보다 나은 패션 마케팅의 전략적 도구로서, 경쟁자를 보는 것보다 소비자를 보는 데서 더 나은 경영성과를 얻는 방도로서 그 실마리를 찾을 수 있다는 뜻이다. 이런 방도와 관련하여, 꽃의 에코 시스템과 그 행태를 네이버 지식을 통해 공유해 보는 것도 좋을 성싶다.

대부분의 꽃은 번식, 성장 및 생존을 위해 꿀벌, 나비, 파리 및 그 밖의 곤충 등 마치 고객과 같은 생물체와 공생 관계를 맺고 있다. 물론, 꽃에 따라 다르지만, 그들 대부분은 꿀이나 색깔 그리고 향기 등을 생산해 그들 고객에게 만족감을 주려고 애교부리듯 온갖 힘을 다 쏟아 유혹한다.

벌이 찾아 드는 꽃은 꿀샘과 향기를 가지고 있다. 특히, 꽃잎과 꽃받침은 파란색이나 노란색, 혹은 그 혼합색인 경우가 많다고 알려졌다. 이것은 꿀벌이 노란색이나 파란색, 그리고 흰색밖에 식별하지 못하기 때문이라고 여겨진다. 그리고 나비는 일반적으로 주황색이나 붉은색의 꽃을 좋아한다고 전한다.

꽃등에 앉는 다른 무리는 벌과 나비와 같이 혹은 다른 행태로 갖가지 꽃에 찾아 든다. 그중 집파리는 눈에 의해서보다 냄새를 맡고 강한 반응을 나타내는데, 이때 특히 악취에 끌리는 경우가 많다고 한다. 딱정벌레가 좋아하는 꽃은 커다란 하나의 꽃과 작은 꽃이 밀집하여 피는 경우가 많다는 것이다. 이들은 꿀을 빨아들이는 것보다 꽃가루나 꽃의 다른 부분을 먹이로 하는 게 일반적이라는 설명이다.

더욱 놀라운 것은 어떤 꽃은 파리가 곤충 시체 냄새를 좋아하는 데 따른 맞춤형 생존 및 번식 전략을 편다고 전한다.

이렇게 봤을 때 꽃의 생존전략은 고객만족형 경영을 위해 꿀과 향기를 생산한다고 하겠다. 마찬가지로 패션 마케팅은 소비자의 필요와 욕구에 따라 여러 가지 고객맞춤형 마케팅 전략을 쓸 필요가 있을 것이다.

> "마케팅은 어떤 개체와 조직의 목표를 충족시켜주기 위한 일거리 예컨대, 가격 결정, 생산과 판매 등을 기획하고 관리하는 과정이다."

이와 같은 미국마케팅학회의 마케팅 전략에 관한 정의는 동대문시장 상인이 보다 나은 경영성과를 얻는 데 도구로 쓸 수 있을 만큼 잘 처방된 명약과 같다.[16]

거의 100여 년 동안 동대문시장 상인은 그 시장터에서 소비자를 만나고 듣고 말하며 서로 이해하는 가운데 얻은 많은 경험과 노하우를 축적하고 또한 갖가지 전략적 대안, 그 방도를 찾아왔다.

이런 상황 속에서도 우리는 다시 한번 더 생각하고 체크해야 할 일이 많음을 새삼 인식해야 할 것이다. 그중 하나는 글로벌 시장으로 가는 새로운 마케팅 전략을 준비해야 할 과제를 안고 있다. 이와 같은 글로벌 마케팅은 세계 곳곳의 소비자 행위로 보아 더 이상 나라 안에서만 쇼핑하지 않고, 국경을 넘나들며 다국적 패션 제품을 구매하기 때문에 머뭇거릴 이유가 없다. 이런 논의의 쟁점에 대한 한 논단의 콘텐츠는 눈여겨볼 만하다.[17]

"오늘날에 와서, 노동자와 그 생산행위보다는 '소비자와 그 소비행위'가 중심이 되는 새로운 시대가 도래해 왔다. 그리고 세계 여러 나라 사람들 사이에 점차 동질화가 진전되고 있는 게 사실이지만, 소비자 행위는 아직도 나라마다 환경과 문화에 따라 꽤 다양하다. 그러므로 마케터들이 글로벌 시장터에서 성공하기 위해서는 세계 곳곳마다 다른, 특유의 사회적 가치와 윤리, 관습 등을 이해할 필요가 있다."

동대문시장 상인은 더 이상 그들 특유의 경험과 노하우에만 의존하는 데 그쳐서는 안 된다. 서둘러, 글로벌 마케팅의 전략으로 새길을 열어야 한다. 동대문시장 상인은 과거의 행위 특성처럼 경쟁자에 집중하지 말고, 스스로가 글로벌 시장으로 눈을 돌려 드넓은 곳곳에 있는 많은 소비자에 집중을 해야 한다. 먼저 그곳 소비자를 봐야 한다. 할 일이 많다.18

그것은 첫째, 패션 제품의 품질을 개선하고 둘째, 시장경쟁력을 키우며, 셋째, 글로벌 소비자의 동대문패션 제품에 대한 인지도를 높이고 넷째, 글로벌 마케팅의 비용을 절감시키는 등 갖가지 노력을 다하는 데 있다. 동대문시장 상인이 해야 할 이런 글로벌 마케팅의 전략, 그 대안은 널리 받아들일 만하다. 전설적인 자동차 왕 헨리 포드Henry Ford 회장의 주장은 참으로 옳다.19

"소비자에게 '좋은 제품을 보다 저렴하게 판매하는' 사람은 그가 생산하는 제품이 무엇이든 그 산업에서 으뜸의 기업주일 것이다. 이것은 불변의 법칙이다."

많은 꽃들이 그들의 고객인 벌과 나비 등과 함께 생존하고

있듯이, 동대문시장 상인 또한 경쟁자를 보지 말고, 소비자에 집중하는 지속 가능한 마케팅 전략을 펴야 할 것이다.

<노트>

1 The Lives of 50 Fashion Legends, Fashionary, 2018, p.47.

2 Philip Kotler는 미국의 마케팅 학자로서 그의 저서의 콘텐츠는 널리 공유되어 왔다.

3 www.chosun.com/site/data/html_dir/2020/06/24/

4 www.pyeanghwamarket.com

5 The 50 Greats Fashion Quotes of All Time

6 www.google.com

7 www.google.com

8 www.google.com

9 Janelle Barlow, Inc., 그 회사 회장

10 www.goodreads.com/book/show/2965.The_Wit_and_Wisdom_of_Mark_Twain

11 www.google.com

12 Richard Layard, Happiness, Penguin Books, 2005, p.187.

13 www.google.com

14 www.seoulclick.com

15 www.brainyquote.com/lists/authors/top-10-scott-cook-quotes

16 www.ama.org/the-definition-of-marketing-what-is-marketing/

17 customertink.com/"5 Tips to increase emotional appeal in your customer experience" by Gavin James.

18 Martin Luendonk, Global Marketing: Strategies, Definitions, Issues, Examples, Clever, September 23, 2019.

19 google.com/search/q?

마케팅 전략,
그 동그라미

소품종 대량생산 시대를 지나 다품종 소량생산 시대로 앞서 가는 동대문시장. 작지만 강한 그 곳 상인들은 디자이너 패션 제품을 보다 저렴한 가격으로 판매하고 있다. 이런 패션 마케팅 전략과 그 방도는 가능한가? 모두가 궁금해할 법도 하다.

동대문패션클러스터

"낡아지지 않는 새 것은 없다."

우리는 우리의 삶을 생로병사라는 말로 풀이되는 생태적 과정 그대로 이야기하곤 해 왔다. 시장터의 움직임과 그곳 상인의 행위 등에 관한 경제 현상 또한 마찬가지로 설명된다. 그동안 동대문시장 상인은 급변하는 시장환경 속에서 오직 생존을 위하여 늘 바꿔온 혁신의 길을 걸어왔다.

1960년대 초에 설립된 평화시장은 갖가지 의류를 제조하여 판매하는 혁신적인 상거래 스타일의 첫발을 디뎠다. 한 장소에서 패션 제품을 생산하여 그곳에서 판매하던 평화시장은 오늘날 널리 알려진 동대문패션클러스터의 맹아라고 하겠다. 그 시장터에 관해 다시 풀이하면, 어쩌면 갖가지 열매를 얻기 위해 산과 들 그리고 밭에 씨를 뿌리는 것과 같았다.

그 후 아시아 최대 규모로 세워진 동대문종합시장은 한 시장터에서 원단과 부품을 판매하는 특유의 상거래를 가능케 했다. 지금도 그곳 동대문종합시장은 국내외 디자이너와 많은 봉제 공장 임직원, 그리고 도매 및 소매업자 등 많은 패션 비

즈니스맨이 즐겨 찾는 큰 장터이기도 하다.

> "우리가 깜짝 놀랄 수밖에 없었던 데는 동대문패션의 제조
> 속도였지만, 그 빠른 속도를 가능케 하는 원단과 부품의 풍부
> 한 구색 맞춤, 그 공급능력 또한 매우 강하다."[1]

동대문패션의 수출대행업을 하는 서울클릭 CEO 이용우 대
표는 해외 바이어들이 한결같이 하는 말이 바로 그것이라고
건네주었다. 1990년대 초에, 동대문시장의 한 도매상가인 아
트플라자는 새로운 경영혁신과 그 전략적 방도를 주도했다고
한다.

누구나 잘 알고 있듯이, 많은 지방 패션소매상은 낮 동안
그들의 점포를 열고 영업을 해야 하기 때문에 동대문시장 내
도매상가에서 MD를 위한 제품의 도매 구매를 하는 데 어려
움을 겪고 있었다.

아트플라자는 이런 패션소매상의 어려움을 이해하고 거래
편의에 도움을 주려는 고객서비스 방도를 착상했다. 그 방도
로서, 낮에만 영업을 했던 자사의 영업시간을 '자정으로부터
이른 아침에 이르기까지'로 바꾸고, 대절 버스를 제공해 그
들 소매점도 낮에 스스로의 영업에 집중할 수 있도록 도와주
었다.

그 후 동대문시장 도매상은 모두가 아트플라자와 같이, 지
방 패션소매상과 해외 바이어의 거래 편의를 위해 그들의 영
업시간을 저녁 8시 반부터 다음 날 이른 아침까지 더 늘렸다.

패션 마케팅

이와 같은 그 시장의 경영혁신은 세계 방방곡곡으로 널리 알려진 이른바, 동대문신화, 그 성공 스토리를 엮는 첫걸음이 되었다.

이런 경영 및 그 시스템 혁신의 지속으로 보다 튼튼한 틀로 구축된, 이른바 동대문패션클러스터에 힘입은 동대문시장은 양적인 성장은 물론 질적 발전을 지속해 왔다. 물론 동대문패션클러스터는 한 장소에서 생산하고 그곳에서 판매하여 몰려온 많은 고객에게 원스톱 구매의 편의를 제공하는 대규모 패션 비즈니스단지로 거듭났다.

그러나 최근에 와서 동대문패션클러스터는 시장 규모의 증가에도 불구하고 그 시장터를 찾는 국내외 바이어의 규모가 급감하고 말았다. 그것은 빠른 패션, 글로벌 SPA 브랜드 기업의 성장과 그들 기업의 경쟁적 도전에서부터 오프라인 상거래의 감소와 온라인 상거래의 증가, 현대화가 더딘 물류 시스템의 애로 등에 따른 미증유의 시장 위기인 셈이다.

이런 상황 변화 속에서, 동대문패션클러스터는 제4차 산업혁명으로 가는 새로운 큰 문 앞에 서 있다. 그곳 많은 동대문시장 상인은 모바일 및 다채널 거래와 같은 새로운 비즈니스 시스템에 대한 전략적 접근을 필요로 하는 급박한 상황을 맞고 있는 것이다. 한 소설가의 언급은 이런 이론적 당위성을 제기했다.

"비즈니스는 마케팅과 혁신 등 두 가지의 일, 그게 전부다."[2]

그리 잘 알려져 있지 않지만, 미국의 K-마트는 1990년대 이전까지 미국 최대의 대형할인점 체인이었다. 그러나 K-마트는 이내 매출 규모의 감소와 체인 점포의 감소가 뒤따랐으며, 그 자리에 월마트와 같은 새로운 강자가 나타나 미국 내는 물론 세계 최대규모의 대형 마켓으로 등극했다.

언젠가 사람들은 한 나라 경제가 붕괴한다고 해도, 월마트는 혁신을 통해 지속성장이 가능할 것이라고 전망했다. 그렇지만, 월마트도 한 세대 동안 누렸던 세계 제1위의 대형 마트 위상마저 아마존에 넘겨줄 위기를 맞고 있다. 놀라운 일이다.

마찬가지로, 동대문시장 상인은 역시 국내외 패션소매상 및 바이어와의 상거래 규모의 급감에 대비한 새로운 경영혁신의 길을 찾고 있다. 그토록 급박한 상황 변화를 반영하듯, 많은 동대문시장 상인은 모바일 시대에 걸맞은 온라인 상거래의 새로운 마케팅 전략을 펴기 시작했다.

이와 같은 경영혁신의 움직임은 제2의 동대문신화, 또 다른 성공 스토리를 낳는 데 이바지할 것이다. 단지, 그곳 많은 시장 사람들이 함께 변화해야만 한다는 대전제가 필요하다.

> "어느 기업이든 혁신은 필요하다. 아니, 그것은 사업 그 자체다. 어느 한 기업의 사업성과는 진보와 혁명, 변화와 개혁, 그리고 그 변화의 지속으로 이루어지는 값진 산물이다. 더욱이 품질개선과 비용 절감, 시장경쟁력 배양, 규모와 범위의 경제 실현 등에 따라 크게 영향을 받는다. 단적으로 말하여, 사업성과의 크기는 얼마나 새로워지느냐 등에 달려 있다."[3]

세계은행 총재 클로센A. W. Clausen이 다시 새로워지고, 다시 시작하고, 다시 신선해져야 한다고 했듯이, 동대문시장의 주인 공이라면 이런 혁신의 상거래 경영을 굳건하게 이어가야 할 것이다.

최근에 시청한 넷플릭스 한 영화에서, 제1차 세계대전 막바 지에 어느 영국군 부대장은 그의 부대원들에게 이렇게 외쳤 다. 오히려 그 호소는 하나의 절규였다.

> "우리는 조국의 명예와 가족의 생명, 그리고 그 안전을 위 해 이 전쟁터에 나왔다. 그러나 바로 지금 여기에서는, 오직 우리 부대원 모두가 서로 뭉쳐 우리 서로를 위해 함께 싸우 자!"[4]

사람들은 "전체는 부분의 합계보다 크다."라고 말한다. 누 군가는 "우리는 '우리 모두'보다 지혜롭지 못하다."라고 했다.[5] 그러나 이런 미사여구도 어쩌면 한가할 때 나누는 덕담에 불 과하다.

영어사전에서 보면, "우리는 사력을 다해야 한다We must do or die."라고 풀이되어 있다. 그저 "함께하면 더 나아진다."라는 의미가 아니고 "함께하지 않으면 생존이 어렵다."라고 함이 더 옳은 말이다.

동대문패션클러스터는 파트너십의 아름다움 정도로 이해할 게 아니고, 죽느냐 사느냐가 결판나는 중차대한 문제로 인식 되어야 한다.

안전망, 그 동그라미

　지금 우리가 모두 인지하고 있듯이, 많은 국내외 패션기업은 저마다 회사 안팎의 위기상황 때문에 커다란 어려움을 겪고 있다.

　그 경영위기의 요인은 회사마다 다르겠지만, 많고도 많다. 반면에 그 해법 또한 다양하고 또 많다. 뿐만 아니라 생명과 재산을 잃고 마는 참혹한 전쟁터와 같은 혼돈 속에서도 분명 기회는 있다.

　우리가 잊고 있지만, 기원전 6세기에 나온 '네 마리의 황소와 사자'에 관한 이솝 이야기는 새삼 감명받을 만하다.

　사자 한 마리가 들에서 풀을 뜯어먹고 있는 네 마리의 황소를 보았다. 그 사자는 여러 차례 그 황소 떼를 공격했다. 그러나 황소 떼는 꼬리를 맞대고 하나의 둥근 원을 그리면서 사자의 공격을 막곤 했다. 그렇게 황소들은 각각 뾰족한 뿔로 사자의 거센 공격을 무력화시켰던 것이다.

　이야기 속 황소들은 서로 뭉쳐 사자의 공격에 대하여 함께 저항함으로써 모두의 생존을 유지할 수 있었다. 그러나 황소

들이 '함께 저항을 하지 못하고' 서로 흩어져 제각각 살길을 찾으면, 황소 한 마리 한 마리가 그만 사자 밥이 되기 일쑤다.

우리는 "소 잃고 외양간 고친다."라고 말하곤 한다. 마치 '사후 약방문'과 같이, 뒤늦은 처방에 대한 질타다. 물론 이솝 우화에서는 울타리가 아니라 함께 저항하면 힘이 생기는 동물적 생존전략을 이야기했다.

시몬 시네크Simon Sinek는 황소들이 사자의 거센 공격에도 불구하고 안전망의 동그라미the Circle of Safety로 생존의 길을 찾을 수 있다고 봤다. 우리는 이런 안전망의 동그라미를 주목해야 하겠다.6

동대문패션클러스터는 도매상인, 디자이너, 봉제 공장 임직원, 그리고 기타 그곳 시장 사람들의 파트너십으로 시장에서 돈 버는 기쁨을 누리고 때론 갖가지 어려움을 극복하기도 해왔다. 특히 동대문시장은 네 마리의 황소가 그랬듯, 안전망의 동그라미 덕분에 지속 가능한 경영을 하고 있다고 하겠다.

언젠가 맥킨지McKinsey 보고서는 안전망의 동그라미와 같은 전략적 방도를 논의했는데 그 콘텐츠는 이렇다.

"패션 공급사슬의 경영은 글로벌 시장의 치열한 경쟁, 제품의 품질 향상, 그리고 보다 짧아지는 제품의 라이프 사이클에 민감한 소비자 니즈(needs)의 변화에 따른 빠른 적응 등에 따라 그 성과가 달라진다."7

널리 받아들일 만하다. 실제로 많은 패션기업은 미증유의 글로벌 시장경쟁에 대비하고, 제품의 품질개선은 물론 급변하

는 소비자의 필요와 욕구에 맞는 더 나은 마케팅 전략을 펴고 있다. 어쩌면 정글이나 숲속의 왕인 사자나 호랑이는 물론 그곳의 약한 생물체인 들소나 사슴 또한 나름의 생존방도를 찾곤 한다.

문제는 들소나 사슴 등과 같은 약한 동물은 함께 달리지 않으면 안 된다는 데 있다. 함께 달리다가 자칫 무리로부터 외톨이가 되거나, 동물 떼 중 병약한 개체는 그만 거센 맹수의 습격을 피하기 어렵다.

마찬가지로, 동대문시장에서 사업을 하는 디자이너에서부터 중소 규모의 봉제 공장 임직원이나 도매상가, 그리고 섬유 원단 및 패션 부품의 생산과 그 판매자 등은 서로 돕지 않으면 안 된다. 함께 위기를 극복하고 또 파트너십 기반의 경영을 지속해야 한다.

동대문패션클러스터에서 지향하고 있는 마케팅 전략은 '함께하는' 데서 더 나은 사업성과를 얻을 수 있을 것이다.

생각해 보면, 동대문시장에서 이루어지고 있는 저비용 및 저가격과 고품질, 그리고 트렌드에 빠른 적응 등 삼박자 경영 역시 이처럼 '함께하는' 데서 얻을 수 있는 값진 대가나 다름 없다.

불행하게도, 오늘날 Covid-19 대재앙으로 말미암아 촉발된 동대문시장의 경영위기는 그만 도매상과 디자이너 및 섬유 원단과 패션 부품 상인, 그리고 봉제 공장 임직원 사이의 파트너십 와해로 이어지고 있다.

그렇지만 밤마다 오는 캄캄한 어둠도 시간이 흐르면 반드시 새벽이 오곤 한다. 바로 그때를 대비해 동대문시장의 상인은 파트너십의 복원을 위해 이타적인 상거래 행위를 다시 해야 할 것이다. 물론 어려운 일이다. 그러나 그 길밖에는 다른 도리가 없다.

세계 자동차산업의 대부 헨리 포드Henry Ford는 "함께 오는 게 시작이며, 함께 머무르는 게 발전이다. 그리고 함께 일하는 게 성공이다."라고 했다.[8] 스티브 잡스Steve Jobs도 금과옥조와 같은 말을 남겼다.

> "사업을 하는 데 매우 중요한 것은 혼자는 아무것도 할 수 없다는 데 있다. 그들은 사람들과 한 팀을 이루고 함께 일해야만 그 사업이 가능하다."[9]

앞에서 우리는 안전망의 동그라미와 그 전략적 방도에 관하여 논의했다. 그 논리적 타당성은 간단하다.

> "이런 안전망의 동그라미가 의미하고 있는 것은 동대문시장 사람들 모두가 한 팀이 되어 함께하면, 그 시장 안팎의 상황이 아무리 어렵다고 해도 위기를 능히 극복할 수 있을 것이다."[10]

바로 그 안전망이 깨지면, 그땐 특히 파트너십으로 이루어져 왔던 동대문패션 제품의 글로벌 시장 경쟁력이 극심하게 손상되고 나아가서 경쟁력이 더욱 더 약화되고 말 것이다. 영국의 한 작가는 우리가 모두 받아들일 만한 어록을 남겼다.[11]

"영속적인 비즈니스는 친구와 같은 파트너십 속에서 이루어
진다(All lasting business is built on friendship)."

이런 그의 논의는 동대문패션클러스터와 같은 안전망, 그
동그라미가 튼튼하게 작동하기 위해서는 모든 시장 사람들이
친구와 같은 아니, 형제와 같은 파트너십이 그 어느 것보다
필요하다고 힘줘 남겨둔 도움말이라고 생각된다.

도깨비 시장

"밝은 대낮에는 빛의 고마움을 모르지. 그러나 어둠 속에서는 한 조각의 실낱같은 빛도 금방 보이게 되는 거야. 그것이 어둠을 활용하는 방법이지."[12]

동대문시장은 밤중에 도매상 거래가 이루어지기 때문에 사람들은 그곳을 도깨비 시장으로 부르고 있다. 위에서 인용한 한 소설가의 예쁜 글귀도 키워드 '도깨비'에 대한 검색을 통해 얻은 것이다.

대부분의 외국인은 도깨비 시장 하면 생소하겠지만, 그곳은 꽤 흥미로운 시장터다.

조상으로부터 이어온 도깨비에 관한 전설은 재미가 있고 또 친숙하게 느껴지기도 한다. 바로 그 도깨비는 어두운 밤에만 나타나는데 그 불빛은 꽤 환상적이다. 그러나 해가 뜨는 아침이 되면 도깨비 불빛은 이내 사라진다.

옛 한국 사람들은 전설 속에서 일어났던 '도깨비방망이의 기적'을 믿곤 했다. 마치 서쪽 나라의 전설인 아라비안나이트 속 지니Genie와 같이 도깨비방망이는 신통력을 가지고 있다고

봤다. 누군가 도깨비방망이를 손에 들고 "금 나오너라 뚝딱!" 하고 외치면 가난한 사람들이 돈과 재물, 그리고 곡식 등을 얻어 부자가 되는 그런 복福이 온다고 믿었기 때문이다.

우리는 동대문시장의 상인이 이와 같은 전설적인 도깨비방 망이를 가지고 있을 법도 하다고 생각한다. 어떻든, 그들은 그 런 행운을 얻으려는 벅찬 기대를 하고 밤을 새워가며 일하고 있기 때문이다.

이처럼 그곳 동대문시장은 밤 8시 반경에 문을 열어 도매거 래를 하고 그다음 날 아침에 문을 닫기 때문에, '신비로운 환 영Phantom의 시장'을 일컬어 도깨비 시장이라는 애칭을 받는 것 같다.

물론 전설과 같은 도깨비 불빛은 너무 순간적이라 그리 밝 은 게 아니다. 마찬가지로 야간에 보는 동대문시장 역시 건물 밖에서 보면 그 불빛이 대낮처럼 밝지는 않다. 그러나 어두운 밤, 동대문시장의 도매상가가 문을 열기 시작한 후 누구든 상 가마다 안으로 들어가 보면, LED 및 형광등으로 밝힌 훤한 실내 점포 및 그 통로는 눈이 부실 정도로 대낮같이 밝다.

더욱이 시장 안의 인테리어는 무지개로 보이는 액세서리와 같은 색깔이 돋보이는 아이템과 어울려 더욱 더 밝고, 나아가 서 휘황찬란하기까지 하다. 그곳 장터를 방문한 많은 국내외 패션소매상과 바이어는 저마다 이렇게 말하곤 한다.[13]

"동대문시장은 낮 동안보다는 밤에 더 많은 사람들이 모이 며, 그 시장터에 온 사람들 모두가 생동감이 넘쳐났다."

물론 동대문시장은 아침마다 도깨비 시장이 문을 닫지만, 오전 중 낮잠과 휴식을 위한 짧은 여가 시간을 보낸 그곳 시장 사람들은 이어서 또 다른 패션 제품을 디자인하고 제조하여 판매하기 위해 다시 일터로 나가기 때문에 어쩌면 늘 깨어 있는지도 모른다.

　이처럼 남들이 잠을 자고 있을 때 상거래를 하는 바로 그 도깨비 시장은 한국인이 얼마나 부지런한 사람들인가를 잘 보여주는 시장터다. '한국인의 근면성에 관한 사회심리학적 연구'라는 제목의 한 논문에서는 이렇게 논의하고 있다.[14]

> "한국인 특유의 근면성은 자기 계발로부터 경제성장, 그리고 삶의 질 향상에 이르기까지 늘 중요한 담론의 주제가 되어 사회 문화적으로 설명되어 왔다."

　우리가 모두 잘 알고 있듯이, 한국경제는 1990년대 이후 탈공업화 시대를 맞아 많은 사람들이 힘들고 위험하며 더러운 환경 속 노동 등 이른바 3D 업종을 기피하는 현상이 팽배해졌다.

　반면에, 동대문시장 상인은 잠도 없이 밤중에 일하다가 생체리듬까지 깨진 일터, 그곳 도깨비 시장에 남아 있었다. 그들은 탈공업화 시대의 증후군이었던 3D 업종에서의 고통보다 더 힘든 고된 일을 거듭한 셈이다. 그리고 그들은 땀과 눈물이 범벅이 된 상거래 삶의 현장에서 무척 힘든 일을 해 오고 있다.

지금까지도 그들은 "보다 잘 살아보자!"라는 기치 아래 보다 밝은 내일을 기대하면서 바로 그곳 시장터에서 묵묵히 일하고 있다. 서울클릭 임직원 또한 오전 9시에 출근하는데 그중 직원 일부는 밤에 문을 여는 도깨비 시장에서 자정까지 근무하기도 한다.

구매 담당 직원과 봉제 기술자 등이 함께 일하고 있는 서울클릭에서는 도깨비 시장에서 구매한 패션 제품을 검품하고 수리하여 포장과 배송까지 하는 등 갖가지 고객서비스로 많은 해외 바이어의 거래 편익을 듬뿍 제공하고 있다.

미증유의 시장 위기 속에서도, 작지만 강한 이런 수출대행기업과 같은 동대문시장 안 패션기업체 및 그곳 일터 속 사람들은 많고도 많다.

지금도 동대문시장의 상인은 저마다 온라인 및 언택트 상거래의 규모가 급증하고 있는 시장혁신의 소용돌이 속에서, 드넓은 글로벌 시장으로 가는 바쁜 도깨비 시장을 더욱 더 밝히고 있다.

마스코트와 브랜드 이미지

최근에 마스코트 DD는 동대문시장에서 패션 브랜드 이미지의 개선과 판촉 전략의 도구로서 고안되어 널리 공표되었다.

널리 알려지고 있듯이, 마스코트$_{mascot}$는 자사 제품의 브랜드 인지도를 확산시켜 매출의 증대를 위한 마케팅 전략의 방도 중 하나다.

물론 마스코트는 로고$_{logo}$와 유사하지만 다르다. 흔히 로고는 한 회사의 명칭으로 쓰이지만 마스코트는 어떤 제품이나 그 회사의 특성을 나타내 준다. 이와 같은 마스코트는 의인화된 동물이나 물체, 그리고 우리네 삶 속, 사람을 만화로 묘사하거나 또는 실체로서 사람을 가장하는 배우의 연기에 이르기까지 다양하게 표출하곤 한다. 누군가는 어떤 브랜드의 마스코트에 대하여 설득력 있는 논의를 하고 있다.

> "한 브랜드의 마스코트는 그 회사의 제품은 물론 모든 비즈니스 행위 자체가 스스로 살아 숨 쉬듯 마치 생명과 같은 역동성을 불어넣어 주는 효과가 있다. 어느 회사이든 브랜드 확산을 위한 이런 유용한 마케팅 도구를 지렛대 삼아 새로운 소비자집단, 그들 잠재고객에게 자사의 브랜드 이미지가 전달되도

이처럼 마스코트는 한 회사나 상가의 얼굴이며 유능한 세일
즈맨이라고 비유할 만하다. 그것은 비용 절감의 도구이며, 온
라인 및 언택트 상거래시대에 나타난 용맹스러운 한 군인, 그
용병이기도 하다.

비록 뒤늦게 출현하였지만, 이런 마스코트 DD는 Covid-19
의 대재앙 속에서 경영위기를 맞고 있는 동대문시장의 상인
모두에겐 보다 밝은 미래에 대한 희망의 촛불이 될 것이다.

바로 그 마스코트는 현재 독일에서 예술 활동을 하는 작가
더 베러나의 재능기부로 이루어진 것이다. 널리 알려진 바와
같이, 마스코트 DD는 보다 역동적인 동대문시장 상인의 비즈
니스 행위를 형용해 파란색으로 치장했다고 한다.

마스코트 DD를 만든 동대문회생센터 CHO 조현민Yulria 대
표는 그 마스코트의 특성을 다음과 같이 설명하고 있다.

> "마스코트 DD는 푸른 새벽의 맑은 공기를 마시면서 이른
> 아침에 깨어난 동대문시장 상인의 근면, 성실함을 상징화한 것
> 이다."16

마스코트 DD는 동대문시장을 이끄는 도매상인의 얼굴을
형상화한 것이라는 설명이다. 동대문시장의 도매상은 국내외
패션소매상과 바이어의 상거래 편의를 위해 남들이 잠을 자는
한밤중에 힘든 일을 마다하지 않고 영업을 해오고 있다.

그들은 1960년대 이래 한국경제의 개발과 성장으로 이른바

한강의 기적을 이룬 부지런한 한국인의 후예다. 이처럼 근면하고 성실한, 그리고 발 빠른 성장의 길을 걸어온 한국인답게 동대문시장의 도매상은 보다 나은 패션 제품을 저가격으로 판매하면서 오늘날까지 지속 가능한 상거래를 해왔다.

노벨상을 수상한 타고르Rabindranath Tagore는 한국을 두고 '아침의 나라'라고 예찬했듯이, 동대문시장에서 맞는 아침의 푸른 하늘은 꽤 황홀하고 아름다운 게 사실이다.

앞에서 논의한 바와 같이, 도깨비의 불빛은 어두운 밤에 더욱 반짝거리고 또 환상적이다. 그러나 새벽에 날이 밝아지면 도깨비, 그 불빛은 곧 사라진다. 우리가 어렸을 적 시골 마을에서 밤길을 가다가 무서워했던 순간이 떠올려지는 듯했다. 동화 '도깨비 나라'는 이렇게 노래하고 있다.[17]

"이상하고 아름다운 도깨비 나라. 방망이로 두드리면 무엇이 될까? 금 나와라, 뚝딱. 은 나와라, 뚝딱."

이렇듯, 도깨비는 착하지만 궁핍한 사람들에게 돈과 생활물자, 그리고 식량을 베풀어주는 하늘의 힘과 같다고 봤던 바로 그 환영이다.

한 세일즈맨과 같은 마스코트 DD는 동대문시장의 상인이 늘 착하고 근면한 상거래에 대한 보상으로서 더 나은 경영 성과를 얻을 수 있도록 첨병의 역할을 다할 것이다. 그것은 바로 지니, 그 방망이와 같은 신통력과 하등 다르지 않은 경영 성과를 가져올 것이다.

우리는 모든 동대문시장의 도매상이 그들 파트너와 함께 디자인하고 제조 및 판매하는 우수한 패션 제품에 대하여 마스코트 DD를 마크로 부착하여 광고 및 판촉 전략을 폈으면 하는 생각이 든다.

앞으로 마스코트 DD는 동대문시장의 얼굴이며, 고객에게 다가가는 세일즈맨, 더 나아가서 많은 국내외 패션소매상이나 바이어들과 소통하고 융숭한 고객서비스를 제공하는 진정한 동대문시장의 한 주역을 맡게 될 것이다.

사람들은 어느 사업이든 브랜드 이미지가 매우 중요하다고 믿고 있다. 세계적인 저널 포브스Forbes의 논의 또한 같은 견해를 피력했다.[18]

> "브랜드 이미지는 어느 사업이든 중요하게 취급된다. 한 소비자가 어떤 제품이나 서비스를 구매할 때 그들은 제품이나 서비스 자체보다도 오히려 그 브랜드의 이미지로 드러난 환영을 보고 느끼면서 구매하곤 한다. 무엇보다도, 브랜드 이미지는 소비자에게 진정성을 전달하는 말이나 그 행위와 다름없기 때문에 더욱 더 중요하다."

동대문시장 상인의 아바타로서 마스코트 DD는 왕으로 대접받는 많은 고객에게 늘 가슴 속에서 우러나오는 생각을 그대로 입으로 말하듯, 그 도구로 삼아야 할 마케팅 전략임에 틀림이 없다.

환상적 불빛, 그곳 플라자

2014년 3월에, 동대문시장 큰 장터 한복판에 마치 불시착한 UFO(지금은 UAP이라고 부름) 아니, 3차원의 비정형으로 디자인이 된 마치 우주선처럼 낯설고 특이한 건축물이 생겨났다. DDP_{Dongdaemun Design Plaza}로 이름 지어진, 그 건축물은 세계적 규모를 갖춘 채 서울의 새 랜드마크로 우뚝 서 있다.

"낯선 공간이 주는 설렘, 난 그것을 경험하게 해주고 싶다."[19]

세계적인 건축가 자하 하디드_{Zaha Hadid}는 이 건축물의 설계를 맡아 완공시키고 이런 말을 했지만, 불행하게도 그녀는 2년 후에 서거하고 말았다. 그래도 그녀는 지금 우리 곁에 살아 미소를 짓고 있는 것만 같다.

이 건축물 ddp(이렇게 소문자로 쓰임)는 보통의 건축물처럼 서로 다투지 않고 물이 흘러가듯 이어져 있으며, 이곳과 저곳이 따로 나누어지지 않고 지붕은 벽이 되고 벽은 지붕이 되어 열린 공간 또한 이내 이어져 동선을 따라 오고 가며, 어깨가 맞닿을 듯 상생하는 환유(換喩)의 풍경을 담았다고 설명된다.[20]

이런 건축물의 기념비적인 출현은 참으로 놀라운 일이다. 우리가 만든 이 랜드마크는 우리의 소중한 문화유산이며 우리의 자부심이고 미래로 가는 역사를 통해 많은 한국인과 세계인에게 널리 전해질 것이다.

그곳 ddp에서는 줄곧 국제회의나 전시 및 박람회, 그리고 패션쇼 등이 열리고 있다. 특히 그곳에서는 유명한 간송미술관이 수장하고 있는 희귀품의 하나인 고려청자와 한글 창제와 그 표기체계인 훈민정음 해례본 및 이순신 장군의 난중일기 등 국보급 문화재가 전시되기도 했다.[21]

2017년 2월 이후 조각가 김영원에 의해 기증된 그의 작품, '그림자의 그림자 길'은 8미터 높이의 거인 형상으로 우리에게 손을 내밀어 ddp의 통로로 안내하고 나아가서 미래로 가는 동대문시장의 입구를 열어 영롱한 디자이너 정신을 표출하여 다시 그곳을 가본 국내외 여행객마저 잔뜩 들뜨게 하고 있다.

뉴욕타임스는 2015년 세계 50대 가볼 만한 관광명소의 한 곳으로 ddp를 선정했다고 한다. 2019년에 한 외국인 관광객도 ddp를 이렇게 예찬했는데 그의 통찰력은 대단하다.

"왜 사람들이 ddp를 방문하고 싶어 하는지? 그것은 너무도 놀랄 만한 건축물이기 때문이며, 어쩌면 외계인이 타고 온 우주선과 같아 어느 누구도 다른 나라에서는 찾아볼 수 없도록 경이롭기까지 하다."[22]

서울의 새로운 명소가 된 환상적인 랜드마크 ddp는 동대문과 서울의 옛 성곽 등과 같은 역사적 문화재 그리고 거대한

쇼핑몰과 그 주변 서비스 시설 등으로 가는 모든 길의 허브이며 이정표인 것이다. 아마 이런저런 이유로 많은 외국 미디어가 관심을 보이는 듯하다. 한 건축가 유현준은 서울디자인재단에서의 인터뷰에서 이렇게 말하고 있다.

> "아마 ddp는 앞으로 100년 동안 아름다운 건축물로 사랑을 받을 것이다. 그 이유는 이 건축물이 미래지향적이며 최첨단 디자인의 기법을 그대로 보여주고 있기 때문이다."[23]

이 건축물의 명칭 그대로, ddp는 디자인 트렌드가 시작되고 문화가 교류하는 장소, 세계 최초의 신제품과 패션 트렌드를 알리고, 그 전시를 통해 지식을 공유하며 다양한 디자인 체험이 가능한 콘텐츠 공급 및 그 서비스로 동대문패션, 그 시장의 경영합리화를 돕고 있다.

오늘날 많은 패션소비자는 열심히 일하면서도 쇼핑과 여가 및 스포츠 등으로부터 삶의 편익을 더 많이 얻으려 하곤 한다. 그래서 누군가는 이렇게 말하고 있다.

> "우리는 늘 그곳에 가 있다."

그곳이 바로 많은 소비자가 즐겨 찾는 쇼핑몰이다. 쇼핑몰은 쇼핑만이 아니라 관광 및 여가 그리고 스포츠를 즐길 수 있는 또 다른 삶의 터전이다. 그렇다면, ddp는 우리네 삶의 터전, 동대문시장으로 더 많은 고객이 찾아오도록 자극하고 유도해 시장경쟁력이 더욱 더 강해지는 쇼핑몰의 명가로 거듭

나게 하는 데 이바지할 것이다.

생각해 보면, ddp는 동대문시장에서 디자인하고 제조해 판매하는 모든 디자이너 제품의 감성적 가치를 높이는 데 크게 기여하는 시장터 랜드마크로 우뚝 서 있다.

실제로도 ddp가 보여주는 곡선의 건축미 덕분에, 동대문패션 제품은 환상적인 색상의 무늬와 예쁜 상자 그리고 품격 높은 쇼핑백과 함께 그 감성적 가치를 드높여 줄 것이다.

그곳 플라자 ddp와 그곳으로부터 나오는 환상적인 불빛은 광장이나 쇼핑센터다운 공간의 이미지를 한껏 드러내고 있다. 오히려 그 플라자는 마치 동대문패션 제품의 쇼윈도와 같다고 해도 무방하다.

그렇다면, 동대문시장의 패션 제품은 그토록 품격 높은 미래의 문화재라고 칭송을 받는 ddp, 그 아름다움과 고귀한 자태에 걸맞게끔 품질의 향상과 디자인과 제조 및 판매 등 비즈니스 행위의 합리화 또한 뒤따라야 할 것이다.

누군가는 ddp를 방문한 후 어느 문화재든 건축도 중요하지만 그 관리 보수 또한 중요하다고 했다. 그렇다. 바로 그 문화재는 소중하게 관리되어야 하고 그 파급으로 동대문패션의 지속 가능한 경영이 전략적으로 연계되어야 함은 아무리 강조해도 지나치지 않을 것이다.

누구든, 어두운 밤 ddp와 그 주변의 쇼핑센터, 그리고 패션쇼 365의 환상적인 불빛이 있는 그곳에 가면 꿈을 꾸듯 행복감을 얻는 순간의 연속을 만끽할 수 있을 것이다.

"우리는 모두 늘 그곳에 가 있다."라고 한 말은 옳다.

<노트>

1 www.seoulclick.com

2 Milan Kundera, Novelist, Johnnie L. Roberts, The Big Book of Business Quotations, Skyhorse Publishing, p. 283.

3 설봉식, 기업은 혁신이다, 인간사랑, 1991, p.47.

4 넷플릭스, 잃어버린 도시 Z 중에서

5 설봉식, 이젠 프랜차이즈의 스마트 경영 시대가 왔다, CAU, 2013, p.97.

6 Simon Sinek, Leaders Eat Last(Penguin, 2014), pp. 24-25.

7 McKinsey & Company Report

8 google.com/search/q?

9 www.google.com/search?q=circle+of+safety, May 9, 2019.

10 설봉식, "동대문패션을 지키는 안전망," 매일경제신문, 2018년 10월 14일 자

11 www.google.com/search?q

12 차승현, 아들아 아빠는 꿈을 꾼단다, 라떼북(구글eBook), 2012.

13 www.naver.com

14 조재현, 오세일, "한국인의 근면성에 관한 사회심리적 연구," KCI, 2017, pp.207-232.

15 medum.com., Rick Enrico, A brand mascot make your business more personable, May 2017.

16 D-Story, 2020년 12월, pp.8-9.

17 music.bugs.co.kr/

18 Solomon Thimothy, "Why brand image matters more than you think," Forbes, October 31, 2016.

19 동대문관광패션타운특구 웹사이트

20 간송미술관은 간송 전형필 선생에 의하여 설립된 우리나라 최초의 사립 미술관이다. 서울 성북구 성북로에 위치해 있으며, 한국 최초의 근대 건축가 박길용 씨에 의해 설계된 그 미술관은 1938년 일제 강점의 암흑기에 완공되었다. 그것은 위대한 하나의 독립운동이었다.

21 Preparetravelplans.com/design-plaza-shopping-malls

22 중앙일보, 2019년 5월 29일 자.

23 동대문관광패션타운특구 웹사이트

패션공급이 곧 수요

오늘날 자영업의 위기는 큰 문제! 그러나 그 실상은 주먹구구식 경영에 따른 피할 수 없는 업보다. 그러나 ICT기술 및 스마트 경영으로 미래를 여는 동대문패션클러스터에서 '함께하는' 작지만 강한 자영업적 기업은 모두가 그 위기를 능히 극복하고 커다란 경영성과를 얻을 것이다.

패션 기업가정신

지금까지 동대문시장은 이른바 도깨비 시장으로 알려진 도매상가에 의해 지속 가능한 성장이 이루어져 왔다.

도매상의 총매출 규모는 동대문시장의 총매출 규모 중 90%를 넘는 것도 이를 그대로 입증해준다. 도매상 규모는 점포 수로 보아 30,000개가 넘어설 정도로 많으며, 점포마다 비록 경영 규모는 작으나 저마다 강한 시장경쟁력을 갖추고 있다.

그곳 동대문시장은 긴 세월 동안 도매상 스스로가 얻은 상거래 경험과 경영 노하우의 축적 덕분에 지속성장을 이룩해 온 것이다. 말하자면, 그들 도매상은 남다른 패션 기업가정신으로 무장한 채 오늘날의 동대문시장으로 성장시키고 그 성숙을 견인해 온 주역이라고 하겠다.

기업가정신entrepreneurship이란 토지 및 자원, 자본, 그리고 노동 등 생산의 3대 요소가 한 회사의 매출이나 한 나라의 경제 규모를 증가시키는 데 매우 중요하다고 보는 데 대한 반론, 아니 비주류적 논쟁거리였다. 그것은 오히려 기업가의 마음가짐이나 행위 특성이 매우 중요하다고 보고, 회사 매출수준이나

GNP 규모에 크게 영향을 미치는 또 다른 요인이라는 게 논의의 쟁점이다.

어느 기업이든 그 회사의 CEO와 같은 기업가는 매출 및 이윤을 획득하기 위한 자원의 조직과 제품 및 기술의 개발, 그리고 갖가지 경영의 의사결정을 하려고 할 때 남다른 능력은 물론, 보다 올바른 생각과 행위 규범을 갖추어야 한다.

이런 기업가정신을 갖춘 패션 기업가는 많다. 그중 역사적으로 보아 패션 기업가정신의 표상은 코코 샤넬Coco Chanel을 필두로 하여 레전드다운 인물도 적지 않다.[1]

특히 샤넬의 기업가정신은 그녀의 파란만장한 생애에 관한 이야기로 볼 때 크게 감명을 받을 수 있으며 나아가서 널리 영향을 끼치고 있는가 하면, 또한 두루 공유할 만하다.

코코 샤넬은 1883년 프랑스 파리에서 태어나 12살 때 어머니를 여의고 아버지를 떠나 고아원에 들어갔다고 한다. 그곳에서 어린 샤넬은 봉제기술을 배우고 익혔으며, 18세 때 독립해 직장에 나갔다는 것이다.

그 후 여러 해 동안 수 없는 도전과 실패를 거듭한 끝에 1910년에 파리에 여성용 고급 유행복과 액세서리를 파는 작은 가게, 한 부티크를 차려 운영했다는 기록이다.

패션의 역사는 그녀를 제1차 세계대전 이후 여성들이 몸에 꽉 끼어 불편한 코르셋으로부터 캐주얼 의상을 입을 수 있게 만들어주어, 여성 해방을 이루게 한 개척자로 적어 놓았다. 세월은 흘러 100년이 넘은 오늘날, 명품 브랜드 샤넬은 패션계

의 대명사가 되었음은 다 아는 일이다.

저 유명한 조르지오 아르마니Giorgio Armani 역시 의심의 여지
도 없이 인기 있는 역사적인 패션 기업가의 한 사람이었다.[2]
1934년에 이탈리아 작은 도시에서 태어난 그는 어린 시절을
가난한 가정에서 보냈다고 한다. 그리고 그는 청년기에도 제2
차 세계대전 와중에 모진 고생을 했던 것 같다. 다행히도 그
는 군 복무 후 백화점에서 쇼윈도 장식가로 근무하였으며, 그
렇게 7년 동안 힘든 일을 했지만 그 덕분에 패션에 관해 많은
것을 배울 기회를 얻었던 것이다.

그 후 그는 한 사람의 프리랜서 디자이너로서 디자인과 비
즈니스 자질을 함양하고 드디어 1975년에 명품 패션기업 조
르지오 아르마니를 창업하였으며, 나아가서 그 회사의 지속
가능한 경영, 그 훤한 길을 열어 놓았다.

또 다른 레전드 급 패션 기업가 엘리 타하리ElieTahari 또한 흙
수저 출신으로서 크게 성공해 주목을 받는 인물이다. 1952년
에 이스라엘 예루살렘에서 태어난 그는 피난민 수용소에서 어
린 시절을 보냈으며, 끝내 양친을 잃은 그는 혈혈단신 고아가
되고 말았다고 한다.[3]

1971년에 100달러를 손에 쥐고 미국으로 이민을 가 그날
벌어 그날 먹는 힘든 생활을 하며 한동안 공원 벤치에서 잠을
자는 신세였던 것이다. 그러던 중 한 부티크에서 일자리를 얻
고 생계를 위해 퇴근 후 밤에는 거리에서 여성 옷을 팔았다.
이런저런 이유로 그는 여성 옷에 열정을 갖게 되었으며, 1973

년으로 기록되었듯이, 그는 여성 옷 튜브 톱으로 인기를 얻어 오늘날 큰 규모의 패션기업을 경영하게 되었던 것이다.

누군가 인생은 풍년보다 흉년이 더 많다고 했듯이, 우리네 비즈니스 삶 또한 늘 위험이 뒤따른다. 그래서 많은 기업에서는 그 회사의 CEO 스스로가 위험을 혐오하는 가운데 돌다리도 두드리듯 안정적 경영을 중시하곤 한다. 그 귀결은 비록 실패는 피할 수 있었으나 높은 이윤 바탕의 커다란 경영성과를 기대하기 어려운 경우가 많았다.

이에 대하여, 위험을 선호하는 많은 기업의 CEO는 때론 실패가 뒤따르지만 높은 이윤 바탕의 커다란 경영성과를 얻곤 한다. 대박도 그때 기대할 수 있었다.

이렇게 볼 때 우리는 패션 레전드 샤넬의 기업가정신과 그 밖에 패션 레전드의 권고 그대로 위험 선호의 마음가짐과 그 경영을 추구해야 할 것이다. 다시 말하면, 기업가다운 CEO는 단순히 눈에 보이는 이윤만을 추구하기보다는 눈에 보이지 않으나 큰 위험이 뒤따를 수밖에 없는 갖가지 사업, 그 일거리를 개발하여 조직하고 운영하는, 어쩌면 미지의 세계로 나아가는 개척자와 같은 험난한 그 길을 외롭게, 그리고 기꺼이 가야 한다.

동대문시장의 도매상은 샤넬과 그 후 패션계를 주름잡았던 많은 패션 레전드답게 특유의 기업가정신을 갖추고 디자인에서부터 봉제 및 도매거래 등 어쩌면 긴 여정과 같은 길을 걸으며 커다란 경영성과를 얻어 왔다.

두말할 필요도 없이, 패션 기업가정신을 갖춘 동대문시장의 도매상은 단순히 이미 만들어 놓은 그런 아이템의 패션 제품을 판매하지는 않는다. 그들은 많은 동대문 디자이너의 창의적인 작업에 기반을 두고, 서울 강북의 많은 봉제 공장의 기술적 임직원의 솜씨와 그 축적을 통한 노동생산성 향상은 물론, 도매상 스스로가 '판매하려는 게 아니고' 국내외 패션소매상이나 바이어가 '구매하려는' 소비자 정보 바탕의 패션 제품을 공급하고 있다.

바로 지금, 동대문시장의 도매상은 혁신적인 아이디어와 신제품 개발, 창의적인 상거래 기법 등 기업가정신의 튼튼한 기반을 갖추고, 오프라인 및 아날로그 상거래로부터 온라인 및 디지털 상거래로 가는 경영혁신을 추구하고 있다.

그리고 많은 동대문 디자이너는 도매상 임직원은 물론 프리랜서의 위치에 서서 e-커머스, 3D 프린트, AI 기반의 마케팅 전략으로 더 나은 디자인 작업을 지속하고 있다.

이처럼 동대문시장의 도매상은 혁신적인 아이디어와 의사결정, 비전 있는 리더십, 지속 가능한 패션을 지향하는 경영철학 등 특유의 패션 기업가정신을 갖춘 채 오늘도 쉼 없이 아니 잠도 설친 채 바쁘다.

공급측 사슬 경영의 마법

우리는 한 패션 제품의 공급 원천은 디자인 작업실이나 봉제 공장인지 아니면, 소비자가 찾는 시장인지 등을 두고 논쟁을 하곤 한다.

이런 논의의 쟁점은 다른 말로 표현하면, 공급측 출하supply-push냐 아니면 수요측 선호demand-pull냐 등 어느 쪽이 패션의 출발점인가에 대한 견해의 차이에서 비롯된 것이다.

물론 디자이너의 창의적인 작업이나 봉제 공장에서의 제조 및 도매시장에의 공급과 그 출하 등은 어디까지나 소비자의 필요와 선호 및 욕구에 따라 이루어지는 게 사실이다. 아울러 패션 제품의 공급측 대부분은 패션소비자의 선호와 구매욕을 자극하고 유도하는 견인차와 같은 비즈니스 행위까지도 한다.

이렇게 볼 때, 동대문시장에서는 디자이너는 물론 기업가적 도매상, 서울 강북지역에 흩어져 있는 많은 중소 봉제 공장의 임직원 그리고 원단 및 갖가지 패션 부품의 시장 상인 등 모두가 공급측 경영에 집중하고 있다고 하겠다.

그들 동대문시장의 이웃사촌 모두는 '함께 또 따로' 공급측

에서 경영을 하고 있다. 그들은 서로가 동반자이면서도 때론 경쟁자다. 그중에서도 그들의 동반자적 비즈니스 행위는 꽤 긍정적이다. 그들 사이의 협력은 물론 경쟁까지도 좋은 패션 제품을 보다 저렴하게 공급하는 데 힘을 보태는 요인이 되기 때문이다.

어느 누구보다도 동대문시장 도매상은 창의적인 디자인, 급변하는 패션과 트렌드의 예측과 적응, 그에 따른 맞춤형 마케팅 전략 등을 추구하는 다기능적 힘을 발휘하고 있다. 한 저널의 논단에 따르면, 동대문 디자이너 또한 한 개 혹은 그 이상의 도매 점포를 소유한 채 CEO다운 이런 전략적 경영을 함께하고 있다고 했다.

> "동대문 디자이너는 창의적인 디자인, 트렌드에 맞는 제품 생산의 기획, 브랜드 마케팅, 다양성의 MD 등 CEO로서의 여러 가지 역할을 통해 도매거래의 경영성과를 증가시키는 데 이바지하고 있다."[4]

이처럼 디자이너로서 도매점을 경영하고 있는 그들은 연구자, 제조업자, 기업가, 전략가 등과 같이 1인 다기능적 역할을 맡은 셈이다. 특히 SCM과 같은 그들의 공급측 경영수완은 매우 탁월하다.

여기에서 말하는 공급사슬 경영Supply Chain Management이라는 키워드는 결코 새로울 게 없다. 공급사슬의 경영은 생산자와 도매 및 소매상 사이에서 이루어지는 제품의 흐름을 시스템화하고 보다 합리화하는 데 있다.

일반적으로 공급사슬 경영은 전통적인 사업 시스템으로서 는 이룰 수 없는 여러 가지 경영성과를 덤으로 얻을 수 있는 것이다. 그것은 최적의 재고량 유지와 그 관리를 통하여 과다 재고의 비용을 줄이고 결품 등 제품 흐름의 지체에 따른 손실 을 없애는 데 유익한 전략적 도구다. 더 나아가서 이 전략은 여러 가지 업무의 효율성을 높이고 물적 및 인적 자원의 낭비 를 제거하는 데도 큰 도움이 된다.

특히 e-SCM은 인터넷 및 정보소통의 혁신적 운용 덕분에 공급측 경영의 보다 빠른 의사결정 및 거래 파트너와의 빠른 소통, 그리고 거래의 빠른 실현 등과 같이 더 나은 경영성과 를 얻곤 한다.

이와 같은 SCM의 전략 그대로, 동대문시장은 특유의 공급 측 경영을 지속하고 있는 게 사실이다. 많은 패션 비즈니스 전문가들은 이렇게 논의하고 있다.

> "패션의 공급측 경영은 제품의 품질을 개선하고 날로 짧아 지고 있는 제품의 라이프 사이클에 따라 급속하게 변화하는 고객의 필요와 욕구에 신속하게 대응해야만 하는 글로벌 시장 의 힘든 경쟁 속에서 시급히 받아들여야 할 전략적 도구다."[5]

실제로 동대문시장의 SCM 전략은 패션 제품의 디자인과 원단 및 부품의 조달, 그리고 봉제와 그 제품의 거래 혹은 물 류 서비스 등의 합리화를 이루는 데 이바지하고 있다.

생각에 따라서는, 동대문시장의 도매상은 단순히 패션 제품 을 판매하는 게 아니고, 패션소비자의 욕구와 필요에 맞는 이

른바 고객맞춤형 제품을 생산하고 공급하는 일을 맡고 있다고
하겠다. 아마 동대문시장 도매상은 역시 패션 제품을 판매하
는 시장터에서 일하고 있기보다는 소비자의 욕구와 필요에 맞
는 제품을 생산하고 공급하는 공장 터에서 일하고 있다고 해
야 함이 옳을 듯하다.

반면에, 이처럼 공급측 경영에 몰두하고 있는 동대문시장
상인은 국내외 패션소매상이나 바이어 및 일반 소비자 등 수
요측 파트너와의 원활한 소통과 상거래는 물론, 융숭한 고객
서비스 제공 또한 등한시할 수 없는 일로 취급하고 있다. 그
들은 세상 이치에 맞는 이런 영어 버전의 말을 하곤 한다.

"고객은 우리의 목숨 줄이다(No customers will kill us)."[6]

고객이 없으면 디자인도 제조도 그 판매도 없다. 그렇기 때
문에 고객이야말로 동대문시장, 그곳 공급측 상인의 생존과
번영을 좌지우지하는 가늠자 역할을 하고 있다, 저 유명한 프
랑스 경제학자 세이Jean-Baptiste Say는 "공급은 그 스스로의 수요
를 낳는다."라고 했다. 경제학 교과서에 쓰인 기본이론이다.

우선 좋은 패션 제품을 디자인하고 또 제조하여 그 제품을
시장에 출하할 때 소비자 수요가 유발되고 또한 소비를 자극
하는 계기가 된다. 어느 점포나 보다 나은 제품과 융숭한 고
객서비스를 제공하려는 기획 아래 그 점포 문을 열어야 고객
이 찾아오는 게 세상 이치다.

맥킨지 보고서에 따르면, 수요측 선호에 대한 자극과 공급측

사슬의 경영은 동전의 양면처럼 매우 중요하다고 했다. 특히 시장이 얼어붙듯 위기상황에 놓일 땐 패션 제품의 공급측 디자인 및 생산자나 그 도매 및 소매상 등은 너 나 할 것 없이 이렇게 매우 중요한 역할을 따로 그리고 함께해야 한다고 봤다.

두말할 필요도 없이, 동대문시장의 도매상은 공급사슬의 경영을 지속하면서 소비자의 욕구와 필요에 맞는 보다 나은 패션 제품을 보다 저렴한 가격으로 판매하는 데 더욱 더 혼신의 힘을 쏟아 성공해 왔으며, 그 초심 또한 잊지 말아야 하겠다.

진흙 속엔 진주가 있다

그거 아세요? 한밤중에 열리는 바로 그곳 도깨비 시장에서는 많은 사람들이 모여 "진흙 속 진주를 캐려 하고 있다."라는 그 사실을 아는지.

아마 많은 사람들은 이런 질문에 대하여 "뭐?"라고 반문하며 의아해할 것이다. 그러나 그것은 엄연한 사실이다.

그동안 많은 국내 패션의류 소매상이나 해외 바이어가 동대문시장을 자주 찾아왔다. 그 이유는 그 시장이 비록 값싼 패션 제품의 상거래가 이루어지는 장터라는 인색한 시장평가가 있지만, 실제 그곳은 마치 진흙 속 진주와 같이 트렌드에 맞고 꽤 품질이 좋은 패션 제품을 구매할 수 있기 때문이었다.

2018년 8월 해외 관광객을 대상으로 조사한 한 빅데이터 분석에 따르면, 동대문시장에 대한 이미지는 좀 이색적이다.[7]

"서울은 젊은 도시, 동대문시장과 같은 야간시장에서 많은 사람들을 만나고 에너지가 넘치는 그곳은 꽤 환상적이다."

서울의 강북지역에 가면 두 곳의 랜드마크가 있다. 그중 하나는 1396년에 옛 서울의 동쪽에 세워진 성곽을 드나들었던 그 시대 건축물인 동대문이다. 다른 하나는 2014년에 세워진, 마치 얼마 전에 착륙한 우주선과 같은 초 현대적 건축물인 동대문디자인플라자, 바로 ddp, 그곳이다.

이 두 개의 랜드마크를 중심으로 하여 펼쳐진 세계적인 규모의 쇼핑몰 동대문시장은 그 안에 30,000여 개의 점포를 갖추고 있는 30개의 쇼핑몰이 군집을 이루고 있다. 세계 어느 곳에 가 봐도 찾기 힘든 엄청난 규모의 쇼핑몰 단지가 그곳의 장엄한 면모다.

지금도 많은 국내외 패션소매상과 바이어는 동대문시장에서 마치 진흙 속 진주를 채굴하듯 품질 좋은 디자이너 제품을 찾아 구매하고 있다.

그러나 많은 국내외 패션소매상이나 바이어는 동대문시장에서 좋은 패션 제품을 잘 골라 구매하기란 그리 쉽지 않다. 왜냐하면, 동대문시장은 넓고 깊은 숲속과 같아 그 시장에 출하된 다양하고 거대한 상품군의 시장터에서 값싸고 좋은 품질의 제품을 제대로 구별해 구매하기 어렵기 때문이다.

다행히도 동대문시장은 보다 나은 제품구매를 위한 안내와 지원을 해주고 있는 구매대행 기업들이 많다. 그중 서울클릭은 진흙 속에서 진주를 채굴하는 데 힘을 보태기 위해 제품정보의 제공과 그 구매의 대행 등 해외 무역거래를 하는 데 경영을 집중하고 있는 패션기업의 하나다.

그 밖에도 동대문시장에는 소위 '사입 삼촌'이라 부르는 구

매대행 상인들이 많다. 그들 사입 삼촌은 국내 지방 패션소매상에게 밤 새워 열리는 시장에서 좋은 패션 아이템의 선택과 구매 및 배송 등 갖가지 고객서비스를 제공하는 동대문시장 특유의 개인 사업자 집단이다.

그동안 많은 사입 삼촌은 많은 도매상가에 어떤 신제품이 얼마만큼 출하됐는가를 잘 알고 그 시장정보를 많은 패션소매상과 바이어에게 제공해 왔다. 뿐만 아니라 그들은 패션소비자의 선호와 필요 및 그 트렌드에 관한 시장정보를 담아 도매상과 디자이너 및 봉제 공장 임직원에게 제공하여 고객맞춤형 MD 전략을 펴는 데 도움을 주고 있기도 하다.

샤넬 여사는 패션 비즈니스 및 디자인의 창시자답게 초우량의 행위 규범을 남겨 우리에게 전해줬다. 그것은 왜 지금도 너 나 할 것 없이 잊을 수 없는 레전드인 그녀를 사랑하고 있는지 그 이유를 말해주고 있다.[8]

> "세계인으로부터 사랑받고 있는 아름다운 진주와 같은 그녀는 인류 최초로 디자이너 제품을 제조, 판매하는 비즈니스를 창업했을 뿐만 아니라 여성용 바지를 세계 최초로 제조해 판매하여 널리 공유하게 만들었던 온 인류의 디자이너, 위대한 대모나 다름없는 분이다."

2007년도 노벨문학상을 수상한 영국의 작가 도리스 레싱 Doris Lessing 여사는 간단한 어록을 남겼다.[9]

> "진주는 어느 여인의 눈물과 같다."

그렇다. 진주는 차갑고 숨 막히는 진흙 속에 파묻혀 있다가 바이어 및 패션소매상의 손을 거친 후 쇼핑의 만족감과 함께 어느 미녀의 손가락에 끼워져 온기 속 자유를 얻고 걸게 탄 목에 걸릴 때 그 아름다움이 더욱 더 드러난다.

분명, 동대문시장에는 진흙 속에서 변화무쌍한 트렌드에 따라 공급된 값싸고 품질 좋은 아름다운 진주, 그 참모습을 드러내 보이는 디자이너 브랜드의 패션 제품이 많다. 워낙 시장 규모가 크고 무수히 많은 도매상 및 소매상에 나온 다양한 그리고 많은 구색 맞춤의 패션 제품 속에서 옥석을 가리기 어려운 게 사실이다.

그러나 동대문시장은 앞에서 논의한 바와 같이, 많은 구매 대행 기업이나 그 임직원이 융숭한 고객서비스를 제공하고 있기 때문에 다양성과 새로움의 MD로 그 시장 이미지가 좋아 인기를 얻고 있는 것이다. 특히 제4차 산업혁명의 새 물결 속에서 얼마나 좋은 품질의 패션 제품이 어디에 얼마만큼, 그리고 언제 구매할 수 있는가를 잘 알 수 있는 최첨단의 디지털 시장, 그 쇼윈도가 될 것이다.

두말할 필요도 없이, 동대문시장은 AI 및 빅데이터, 증강현실이나 가상점포 및 메타버스와 같은 상거래 전략의 새 방도로 바뀌어 진흙 속 아름다운 진주를 보다 많이 그리고 빠르게 드러내 상거래 편의를 제공하는 가운데 수요 및 공급측 파트너 사이의 지속적인 상생의 상거래 만족을 얻을 수 있을 것으로 보인다.

무궁화 꽃, 그 뚝심 경영

동대문시장 상인은 전쟁터와 같은 시장에서 투철한 기업가 정신으로 무장해 상거래 경영을 잘하고 있다는 칭송을 받고 있다. 이런 그들의 상인 정신은 강인한 꽃의 특성을 가진 무궁화로 비유할 수 있겠다.

무궁화는 매년 6월부터 11월까지 무성한 꽃이 피는 한국의 국화다. 아름답고, 순수하며 무성하게 자라고 강인한 그 꽃은 긴 조국의 역사 속에서 숱한 외세의 침략에도 굴복하지 않고 독립과 번영을 이룬 한국인의 국민성과 꽤 닮았다.

전쟁터에 나선 한 젊은 국군 병사는 기필코 승리한 후 집으로 돌아가겠다고 맹세하면서 이런 애국 송을 불렀다. 유명한 인기가수 심수봉의 노래, '무궁화가 핀단다'가 바로 그것이다.[10]

"언젠가 무궁화가 피었다. 그 꽃은 이 말을 남기려고 피었다. 누구든 참고 견디면 이긴다. 죽음을 두려워하지 않는 사람은 얻는다. 그리고 내일이면 등불이 밝혀진다.……"

무궁화를 예찬하는 이 노래는 많은 동대문시장 상인이 갖춘

기업가정신과 그들의 뚝심 경영을 예찬하는 데 인용할 만하다. 노래는 이어진다.11

> "언젠가 무궁화가 피었다. 그 꽃은 이 말을 남기려고 피었다.… 포기하지 마라. 그 꽃은 눈물 없이 피지 않는다. 그것은 소망이다. 제발 다시 해 봐라. 그들은 그 일을 할 수 있다. 그리고 또다시 무궁화는 피었다."

앞에서 논의했듯이 무궁화는 빨리빨리, 근면성, 단결력 등과 같은 한국인의 국민성과 닮았다. 동대문시장 사람들이 가지고 있는 상인 정신 그대로인 것이다.

우선 한국인의 '빨리빨리' 정신에 대한 외국인들의 예찬은 어제오늘의 일이 아니다. 1960년대부터 1970년대에 이룬 한국경제의 성장과 발전은 우주적 척도로나 가늠할 수 있을 정도로 빨랐다. 그즈음에 프랑스 한 언론Le Monde이 널리 내보낸 보도다.

누군가는 일본인을 게으른 국민으로 비치게 한 것은 한국인이었다고도 했다. 물론 우리는 지금도 일본인이 꽤 부지런하다고 믿고 있지만 말이다.

1997년 IMF 외환 금융위기 때 국민들은 정부의 외채상환을 위해 금 모으기 운동을 펴 그 위기 극복을 앞당기는 데 큰 힘을 보탰다. 이런 그들의 애국심 또한 널리 자랑할 만했다.

생각해 보면, 동대문시장에서 트렌드에 맞는 패션 제품을 단 3일 동안에 디자인하고 제조하여 도매 및 소매를 하는 것도 한국인 특유의 빨리빨리 정신 덕분이다.

마찬가지로 한국인 특유의 근면성을 가진 동대문시장 상인은 저녁에 영업을 시작하여 다음 날 아침까지 밤을 새우는 이른바 도깨비 시장에서 상거래를 하고 있다. 그들은 다음 날 내내 또 다른 패션 제품을 디자인하고 섬유의 원단과 갖가지 패션 부품을 조달한 후 그 제조를 하느라 쉴 틈이 없다.

어느 나라든 개발 후기에 이르러서는 많은 사람들이 힘들고 더럽고 위험한 일 즉, 3D 업종의 노동을 기피하지만, 동대문시장 사람들은 여태까지 이런 3D 업종을 마다하지 않고 있다.

놀랍게도, 동대문시장 상인은 그들의 파트너와 함께 이솝우화 '네 마리 황소와 사자'에서, 사자의 공격에 저항하는 황소들의 당찬 단결력을 그대로 보여줘 왔다. 앞에서 안전망의 동그라미로 풀이한 논의의 쟁점이 바로 그것이다. 어떻든 동대문시장에서는 경영위기가 들이닥칠 때마다 여기저기에서 상인들이 읊조리곤 해 왔다.

"극한의 위기는 아직 오지 않았다."

그런데 이런 외침 그대로, 지난 2020년 봄부터 시작된 미증유의 Covid-19 여파는 그만 동대문시장의 상거래까지 멈추게 하는 극한의 시장 위기로 이어지고 말았다. 그 후 국내 패션소비자의 왕래가 뜸해지고 설상가상으로 하늘길과 바닷길이 막히면서 해외 패션소매상이나 바이어마저 발길이 급감해졌다.

물론 동대문시장은 휴업이나 폐업을 한 상가가 많지만,

지금은 온라인이나 언택트 상거래로 기업생존을 위해 버티고 있는 상가 또한 적지 않다. 그러면서 그들은 전쟁과 피난 사태가 빈번했던 한국의 역사 속 선조들이 외쳤던 바로 그 애국심을 잊지 않은 채 이렇게 읊조리고 있다.

"우리는 굴종하는 것보다 차라리 죽음을 택할 것이다."

동대문시장에서 속출하는 폐업은 곧 굴종과 같다고 생각하면서, 개업 이래 겪었던 숱한 어려움을 참고 견디며, 내일이면 동쪽 하늘에서 밝은 해가 떠오른다는 희망 속에 새로운 마케팅 전략을 추구하고 있다.

사람들은 이처럼 동대문시장의 상인이 갖춘 그들 특유의 뚝심 경영을 지속하고 있다는 데 놀라워하고 있다. 널리 알려진 바와 같이, 카카오와 쌍벽을 이룬 플랫폼 기업 네이버의 GIO 이해진 대표는 글로벌 경영의 어려움과 그 뚝심 경영의 행보에 관해 술회했다.[12]

"IT 기업의 성공은 천재적 영감으로부터 오는 게 아니다. 누구든 실패하고, 실패하고 또 실패해 더 이상 갈 곳이 없을 때 이루어지는 것으로 생각한다."

이와 같은 이해진 대표의 힘든 길, 그 여정은 거친 비바람 속에서도 무성하게 피어나는 무궁화 꽃과 같이 지속 가능한 경영을 하는 동대문시장, 그곳 상인들이 이어온 뚝심 경영의 위대한 행보로 설명될 수 있을 것이다.

MD, 새롭고 다양하게

"패션은 짧고 스타일은 길다."

이는 이 책의 머리말에서 인용했듯이, 패션 레전드 이브 생로랑이 남긴 말이다.[13] 그러나 이런 논의와는 달리, 유행은 짧은 라이프 사이클이지만 패션은 상대적으로 긴 라이프 사이클을 가지고 있다. 그래서 그중 한 패션 제품에 대한 소비자 선호는 한동안 유지되곤 한다. 물론 스타일은 어떤 패션 제품이 고객의 선호를 일반화할 때 쓰이는 키워드이다.

이런 키워드의 정의에 따라, 패션 마케팅은 '마켓$_{market}$'과 '하는 일$_{ing}$'의 합성어로 설명되는 패션 비즈니스의 한 활동이다. 그 정의의 진위가 어떻든, 마케팅은 시장에서 이루어지는 활동의 하나이지만, '판매'와는 다르다. 특히 마케팅은 이미 제조해 놓은 제품을 시장에서 그저 판매하는 게 아니다.

다시 말하면, 패션 마케팅은 판매하는 게 아니고 생산하는 게 맞다. 그것은 패션기업들이 종종 소비자 필요와 그 욕구를 조사하여 분석하는 데 관심을 두는 이유이기도 하다. 마케팅

학자의 대부 필립 코틀러_{Philip Kotler} 역시 같은 견해를 가지고 있었다.14

"마케팅은 판매력보다는 시장정보에 기반을 두고 전쟁터에 나가는 것과 같은 시장 활동이다."

동대문패션 제품은 이런 전략적 도구로 지속 가능한 경영의 성과를 올리는 데 이바지하고 있다. 명품 패션 제품과 글로벌 SPA 브랜드 및 기타 다른 패션 제품을 제조하고 판매하는 많은 패션기업은 대부분 제조기업의 위치에 선 채 마케팅 전략을 펴고 있지만, 동대문패션의 마케팅은 도매상 주도 아래 전개되고 있는 것이다.

세계적인 규모의 동대문패션클러스터에서 그 중심축에 놓여 있는 30,000여 개의 도매상은 공급측 경영의 비즈니스 시스템을 통하여 보다 새롭고 더욱 다양한 패션 제품을 구비해 공급함으로써 마케팅 성과를 거두어 온 것이다.

동대문시장의 도매상은 대부분 3명 내지는 4명의 디자이너와 그 밖에 몇 명의 프리랜서인 디자이너를 보유하고 있으며, 그들이 추구하는 마케팅 전략의 성과는 시장 전체로 보아 100,000명 이상의 동대문 디자이너의 창의적인 작업 덕분에 이루어졌다.

더욱이 동대문패션 마케팅은 서울의 강북지역에 흩어져 있는 많은 봉제 공장에서 고객맞춤형 아이템으로 제조하고 공급된 패션 제품을 매 3일 동안 공급되면서부터 진전되고 있는

셈이다. 여기에서 주목할 것은 비록 도매상이 시장에 일하고 있다고 해도, 공급측 봉제 공장과 협력하는 가운데 어쩌면 공장 터에서 마케팅 전략을 펴고 있는 듯하다.

우리는 패션 마케팅의 동대문 스타일은 판매하는 데 있지 않고 생산하는 데 있다고 자주 강조해 왔다. 그 마케팅 전략의 출발점은 판매하는 데가 아니고 생산활동을 하는 데서 그 출발점을 찾아야 한다.

우리 모두가 잘 알고 있듯이, 시장은 한편으로는 생산자와 소비자가 만나는 장소이며, 다른 한편으로 그곳은 그들이 제품과 가격 등에 관한 값진 정보를 교환하는 또 다른 삶의 공간이기도 하다.

동대문시장은 시장터에서 얻은 값어치가 있는 정보를 기반으로 하여, 어떤 패션 제품을 언제, 얼마나 더 많이 제조하고 판매할 것인가를 늘 결정하곤 한다. 그것이 바로 패션 마케팅의 동대문 스타일이다.

오늘날, 많은 국내외 소비자는 더 이상 자동화된 기계에 의해 대량으로 찍어낸 빠른 패션 제품을 선호하지 않는다. 오히려 그들은 대량생산의 제품보다는 개성적인 취향에 따라 자신만의 패션 스타일 제품을 선호하고 있다.

글로벌 SPA 브랜드의 패션 제품은 실제로 '새로움과 그 다양성'이 결여돼 있는 게 사실이다. 명품 패션 제품 또한 공급측 주도로 생산되고 있으며, 그 제품 역시 다양성이 결여돼 있기 때문에 소비자들은 그들의 스타일에 맞는 아이템을 찾는

데 어려움을 겪고 있다. 그들 패션기업은 "소비자마다 취미가 각양각색이다."라는 엄연한 사실을 망각하고 있는 것 같다.

이에 대하여, 동대문패션 제품은 새로움과 다양성을 갖춘 MD의 강점을 가지고 있다. 그러므로 동대문패션 제품은 소비자 몸에 잘 맞을 뿐만 아니라 잘 판매되는 아이템으로서 트렌드 변화에 빠르게 적응할 수 있는 데서 그 강점을 찾을 수 있겠다. 실제 그런 이유 덕분에, 국내외 바이어는 동대문시장에서 소매상이나 소비자가 원하는 패션 아이템을 쉽게 고르고 구매할 수 있는 것이다.

사실 새로움과 다양성의 MD 갖춤은 쉽지 않다. 미국의 산업영웅 스티브 잡스도 일찍이 소비자 욕구와 취향에 맞는 신제품을 개발하는 일이 무척 어렵다고 했다. 비록 소비자 선호에 관한 값진 정보를 얻었다고 해도 정작 신제품을 내놓으면 소비자들은 보다 새로운 다른 그 무엇을 얻으려 한다고 푸념했다고 한다. 미국 과학계 지성 에드워드 데밍w. Edward Deming의 논의도 유사하다.

"소비자는 발명가가 아니다. 신제품은 소비자에 의해서가 아니고 생산자의 지식과 상상력 그리고 시행착오 등으로부터 나온다."[15]

비록 어렵다고 해도, 동대문 시장 사람들은 소비자 욕구와 취향에 대한 끊임없는 탐색과 그 바탕 위에서 경험과 지식 및 상상력을 다 쏟아 신제품 개발을 지속해야 한다.

어떻든 새로움과 다양성의 MD를 갖춘 패션 마케팅의 동대

패션 마케팅

문 스타일은 글로벌 시장에서의 경쟁력 우위를 견지하는 데
크게 도움이 될 것이다.

<노트>

1 www. linkedin.com/pulse/3-famous-fashion-entrepreneurs 기업가정신은 리스크를 혐오 (aversion)하는 아니, 두려워하는 데 대하여, 오히려 위험을 선호하는 이른바 a risk-seeker 혹은 a risk-lover로서의 기업가 행위로 설명할 수 있겠다.

2 상게서.

3 상게서.

4 Hwang Ja-young, "Fashion designers' decision-making process: The influence of cultural values and personal experience in the creative design process," Graduate Theses and Dissertation, Iowa State University, 2013.

5 www.google.com

6 영어사전 속 한 예문.

7 www.naver.com

8 thepearlsource.com.

9 https://www.theguardian.com/books/2013/nov/17/doris-lessing

10 가요가사집 참조, gasazip.com/210770

11 상게서.

12 이해진, 나와 기업, 그리고 그 회고담, blog.naver.co.kr

13 The Lives of 50 Fashion Legends, Fashionary, 2018, p.47.

14 코틀러(Philip Kotler) 교수의 마케팅 원론은 저자 스스로도 그 책을 멀리한다고 한다. 그만큼 세상이 빠르게 변하기 때문에 논쟁거리가 사뭇 다르다는 것이다.

15 www.google.com

제4장

디자이너, 그 미다스의 손

동대문 디자이너여 다시 깨어나라! 고려청자를 빚은 장인정신으로 새롭고 창의적인 디자인 작업을 서두르자. 열정과 꼼꼼함. 그리고 섬세한 터치 등으로 창작적 디자인 작업을 거듭하면서 위대한 제2의 동대문신화를 엮어야 한다.

디자이너의 손재주

오늘날 많은 소비자는 단순히 로고나 브랜드를 보고 명품 패션 제품을 구매하는 경향이 있다.

반면에, 동대문패션 제품을 구매하는 소비자는 종종 개인마다 서로 다른 특유의 선호에 따라 남다른 소비를 통해 그 만족감을 얻곤 한다. "과연 그게 사실인가?" 이런 질문이 뒤따를 법도 하다.

글로벌 명품 브랜드와는 달리, 동대문패션 제품은 이름 모를 디자이너의 창의적인 디자인 작업에 따라 제조하여, 출하된 그야말로 다양성을 갖춘 패션 아이템으로 이루어진 MD다. 사실 30,000여 개의 동대문시장 도매점은 저마다 3일마다 신제품을 내놓고 있다. 비록 많은 디자이너 제품이 출하되어도 점포마다 진열되는 제품은 어느 것 하나 동일한 아이템이 없을 정도로 그 MD가 다양성을 띠고 있다.

이와 같이, 동대문패션 제품은 점포마다 CEO다운 디자이너의 창의적인 디자인 작업 덕분에 강한 시장경쟁력을 가지고 있다.

우리는 동대문시장에서 일하고 있는 많은 디자이너는 동대문패션 제품의 감성적 가치를 향상하여 그 소비 수요를 창출하는 데 이바지하고 있는 걸 잘 알고 있다. 그들이 디자인하고 생산하는 제품을 두고 우리는 디자이너 브랜드라고 부르는데, 그런 생산적인 일 자체가 그 제품의 감성적 가치를 증진하는 마케팅 전략이기도 하다.

그들은 무엇이든 스스로의 손이 닿으면 금으로 변한다는 전설, 미다스의 손Midas touch과 같은 신통력을 가지고 있다. 어쩌면 인간의 끝없는 욕망을 비웃는 듯한 이런 전설, 미다스의 손은 우리로 하여금 진정한 삶의 가치와 보람, 그리고 행위의 규범에 대하여 생각하게끔 해주고 있다.[1]

저 유명한 미다스 왕은 그가 만지는 무엇이든 금으로 변하게 만드는 신통력에 관한 그리스 신화 속 주인공으로 기억된다. 그러나 아리스토텔레스Aristotle의 풀이에 따르면, 그가 보다 많은 금을 가지려는 '헛된 욕망, 그 기도vain prayer' 때문에 음식물마저 금으로 변해 그만 굶어 죽고 말았다고 했다.

그러나 동대문시장의 많은 디자이너는 금을 얻기 위해 무언가 손을 대기보다는 소비자의 필요와 선호에 맞는 패션 제품을 창의적으로 디자인하는 데 집중하고 있다.

마이클 코어스Michael Kors는 "옷은 좋은 음식, 좋은 음악, 좋은 영화, 유명한 한 편의 음악과 같다."라고 말했듯이, 그들 디자이너는 금이 아니고 보다 좋은 옷을 만들어 왔다.

사실 동대문시장의 지속성장과 그 경영성과는 많은 디자이

너가 고객을 사랑하고 그들에게 만족감을 제공하기 위해 제품의 감성적 가치를 증진하는 창의적인 디자인 작업을 한 데 따른 것이다.

여기에서 우리는 혁신의 대명사 아니, 벤처사업가 원조였던 스티브 잡스Steve Jobs가 남기고 떠난 어록을 다시 생각해 볼 만하다.2

> "디자인은 좋아하거나 좋다고 느끼는 것으로 보는 게 아니다. 디자인은 어떻게 작업하느냐 하는 데 바로 그 의미가 있다."

지금까지, 우리는 미다스 왕과 그의 헛된 욕망, 그 기도를 질타하면서 그 대신 동대문시장의 많은 디자이너의 열정과 그들의 근면성 등을 칭송해 왔다. 그러나 우리는 부지불식간에 바로 그 왕과 같은 헛된 꿈과 과오를 저지르고 있는지도 모른다. 영국 상원의원 닉 허버트Nick Herbert의 논의는 이렇다.3

> "전설 속 미다스 왕은 모든 걸 금으로 만드는 헛된 꿈을 가졌으나 실제로는 실크의 감촉이나 그것을 만드는 인간의 손, 그 솜씨를 그만 과소평가했다. 사람들 또한 미다스 왕과 유사하게도 자주 곤경에 빠지기도 했다. 우리가 만지는 모든 게 더 나은 다른 물질로 바뀌지만, 참다운 직조법을 잘 알지 못하면 아무 소용이 없다."

마찬가지로 패션은 단순히 옷을 만드는 일이 아니다. 그저 '옷을 걸치는draping' 시대를 지나 '옷을 맞추는tailing' 시대로 접어들면서부터 패션, 그 역사가 시작된 것이다. 저 유명한 베이

컨 경Sir Francis Bacon의 어록은 보다 철학적이다.4

"패션은 삶의 방식을 예술로 바꾸는 일이다."

그러나 패션 디자인은 단순히 옷을 만드는 과정도 아니며, 그렇다고 시장의 흐름을 무시한 채 예술성만을 추구하는 것도 아니다. 단지 모든 물질을 황금만으로 바꿔보려는 헛된 망상보다는 냉엄한 시장의 현실과 변화무쌍한 그 트렌드를 보아야 한다.

앞으로도 동대문시장의 디자이너는 원단과 부품의 참다운 직조법을 습득하는 가운데 보다 나은 패션 제품을 디자인하고 판매할 수 있을 것이다.

이런 논의를 하면서 많은 패션 레전드가 공감하고 있듯이, "열정이 곧 패션이다Passion is fashion."라는 게 틀림없는 사실이다. 서울클릭 CEO 이용우 대표는 말하고 있다.5

　　"많은 동대문 디자이너는 열정을 가지고 보다 나은 패션 제품을 디자인할 때 그 제품은 금의 가치와 같은 수준의 값어치가 있을 것이며, 글로벌 시장에서도 그 경쟁의 우위를 차지할 것이다."

누군가는 지금 동대문시장의 경쟁력 우위는 많은 디자이너의 바쁜 일상, 그들 미다스의 손 덕분이라고 주장했다. 그들 고급 인력, 지적인 인적 자원은 동대문시장은 물론 나라 경제의 안정적 성장을 위한 요인이기도 하다.

디자인 준칙

디자이너 김민주는 '패션의 미래Next in Fashion'라는 주제 아래 글로벌 패션계를 이끌 차세대 디자이너를 뽑는 넷플릭스Netflix 경연대회 결선에서 끝내 우승자가 되었다.[6]

NIF의 우승자 한국인 김민주 디자이너는 2014년부터 그녀의 자매와 함께 자신의 이름으로 브랜딩 및 그 라벨 경영을 지속하고 있다. 창업한 지 10년으로 가는 그녀의 여정 속에서, 우리는 모두가 그녀의 수상 소식과 뉴 스타의 탄생을 반가워했다.

그녀는 패턴과 색깔의 선택도 잘한다고 알려졌지만, 그보다도 자신의 스타일에 맞는 패턴과 색깔을 적용하는 데서 두드러졌다는 평가를 받았다.

이와 같은 스타 급 디자이너의 탄생은 동대문시장의 많은 디자이너에겐 큰 자극제가 되었다. 그렇지 않아도 동대문시장과 그 주변은 환상적인 꿈을 디자인하는 사람들이 많다. 그들은 유명한 디자이너가 되어 자신의 브랜드를 개발하고 또 보다 큰 규모의 점포 하나라도 경영하는 상인이 되고 싶은 큰

꿈을 가지고 있다.

링크드인Linkedin의 CEO 뷔안Mushi Bhuiyan은 오늘날 많은 디자이너가 직면하고 있는 갖가지 과제와 그 어려움에 대한 해법에 관하여 논의하고 있다.7

(1) 소비자 선호와 스타일의 타깃을 선택하는 어려움
(2) AI 및 빅데이터 기반의 디자인 혁신
(3) 급속하게 달라지는 시장환경에 맞는 패션 비즈니스 경험의 부족
(4) 봉제 공장 혁신의 지체와 기술적 인적 자원의 저생산성 문제
(5) 급속하게 달라지는 시장환경에 맞는 패션 마케팅의 전략 미비
(6) 생산비 및 임금의 상승에 따른 가격경쟁력 약화
(7) 지적 소유권 보호의 미비에 따른 디자이너의 창의성 부족 등이 그것이다.

이런 과제와 그 시장 도전에 대한 디자이너의 대응은 그들 행동의 논리적 기반의 변화 속에서 가능할 것이다. 일반적으로 디자이너는 스스로가 음악이나 예술과 같은 우뇌의 논리적 기반에 따라 그 행위가 뒤따르곤 한다.

반면에 경영 마인드나 어떤 계산과 같은 좌뇌의 논리적 기반은 상대적으로 취약하다.

그러나 동대문 디자이너는 정밀하고 세밀하며 나아가서 기획이나 관리의 능력을 갖춘 경영 마인드를 가질 필요가 있다. 보다 견고한 방도로서의 대안은 많은 디자이너가 디자인 작업실이나 그 스튜디오에서 일하는 데 모든 시간을 쏟기보다는,

시장터에서는 물론 거리에서 그리고 여타 삶의 현장에서 일하는 시간을 더 늘리는 데 있다.

두말할 필요도 없이, 누구나 꿈을 꾸지만 부지런히 일하는 사람에겐 진정 그 꿈이 이루어질 수 있는 기회가 생기기 마련이다. 서울클릭 CEO 이용우 대표와의 만남 속에서 나는 꿈을 꾸고 있는 많은 동대문 디자이너가 갖추어야 할 세 가지의 행위 준칙을 주장했다.

첫째, 그들은 진정으로 패션소비자를 사랑해야 한다. 그들은 소비자 욕구와 그 필요가 무엇인지를 알아야 하고 그런 시장정보에 기반을 두고 자신의 패션 제품을 디자인해야 한다.

둘째, 그들은 끊임없는 연구와 개발, 시행착오, 그리고 경쟁력 향상 등을 통하여 보다 나은 디자인 제품을 생산하고 공급해야 한다.

셋째, 기다리는 게 중요하다. 동대문 디자이너는 모두가 결코 포기해서는 안 된다. 그러면 어느 날 아침에 그들 중 몇 사람인가 스타 급 디자이너로 우뚝 서 있음을 알게 될 것이다.

이런 논의에 대하여, 어느 모바일 보고서에 따르면 한 디자이너가 꽤 값어치가 있는 대안적 해법을 제시했다고 전한다.[8]

"패션디자이너는 우리네 삶 속 특별한 공간에 살고 있다. 그들은 탁월한 재능과 비전으로 사람들이 세상을 어떻게 보고 있으며, 문화와 사회환경에 어떤 영향을 미치고 있는지를 투영해 잘 연출하고 있다. 그들은 패션 트렌드를 연구하고 디자인으로 그리며, 원단 및 부품을 조달하여 연출하는 등 패션 제품의 생산과정에서 커다란 역할을 맡고 있는 것이다."

어느 누구보다도 큰 꿈을 꾸고 있는 동대문 디자이너는 다음과 같은 권고 또한 귀 기울여야 하겠다.

한 제품을 어떻게 만들 것인가, 그것은 진정 쓸모가 있을까, 그 후 여파는 어떻게 일어날 것인가 등에 집중하면, 그곳 디자이너 모두가 그 옷의 완벽한 가치가 무엇인지를 알 것이다.

동대문 디자이너는 그곳 패션 비즈니스의 흥망성쇠를 가르는 영향력이 큰 사람들이다. 그들의 생각과 행동은 동대문패션의 미래로 가는 밝은 이정표와 같다.

기업가다운 디자이너

동대문시장에는 총 10만여 명의 디자이너가 있다고 함은 앞에서 밝혔다. 그들 디자이너는 도매 및 소매상가의 임직원이거나 비정규직 직원, 혹은 프리랜서, 그리고 그 밖에 견습생 등을 포함하고 있다.

동대문 디자이너는 도매상의 임직원과 봉제 공장의 기술자 등과 함께 동대문패션클러스터의 지속성장과 안정을 위해서 필요 불가결한 인적 자원이다. 그중에서도 특히, 동대문 디자이너는 패션 제품의 제조와 판매, 그리고 구매 및 소비로 가는 긴 여정의 첫발을 딛기 때문에 더욱 더 중요한 인적 자원이다.

많은 사람들은, 디자이너야말로 패션 비즈니스를 하는 데 큰 역할과 다양한 기능을 가진 고급 인적 자원이라고 보았다. 그렇듯, 그들 디자이너는 단순히 패션 상거래의 첫발을 딛는 데 그치지 않는다.

"패션디자이너는 보이지 않는 의류의 초벌 그림을 그리고, 그 디자인과 함께 새 의류로 창조해 만든다. 이때 그들은 디

자인의 문화적 성향, 미적 가치관, 그 깊은 영감을 흠뻑 드러
낸다."9

패션디자이너 하면 제일 먼저 생각나는 인물이 있다. 샤넬
여사가 바로 그분이다. '그녀는 디자이너인가 아니면, 기업가
인가'라는 데 아마 의견이 분분할 것이다.

패션디자이너는 회사에 따라 그 임무가 다르다. 그러나 기
업가로서의 한 패션디자이너는 첫째, 어떤 디자인 작업을 할
때 발휘되는 창의성과 둘째, 상거래를 할 때 동원하는 경영
및 그 전략적 방도 등 서로 다른 두 가지의 행위를 이행한다.

그러므로 기업가로서의 디자이너는 회사의 모든 일거리를
폭넓게 봐야 하고 위험이 따르면 잘 대처하고, 해야 할 일이
든 해서는 안 될 일이든 취사선택으로 의사결정을 잘 해야 한
다. 회사의 갖가지 일거리는 결코 남의 일이 아니기 때문에
더욱 그러하다.

패션 비즈니스 자체가 '사람에 기반을 둔people-oriented' 산업이
기 때문에 어느 디자이너이든 보다 많은 사람들과 더 소통하
고 더욱 더 친숙한 관계를 맺어야 한다. 사실, 디자이너는 스
타일리스트, 상품 구매자MD, 패턴 메이커, 재봉사, 복장 디자
이너, 모델링 회사, 디자인 기업, 잡지사 편집인 등과 같은 패
션 비즈니스 관련 회사의 임직원과 소통하고 협력하는 게 일
상업무인 것이다.

한 기업가적 디자이너 샤넬은 패션계에서 가장 영향력이 컸
던 디자이너 중 한 분으로서 패션, 그 역사로 보아 독보적인

인물이며, 나아가서 시대를 뛰어넘어 가장 크게 성공한 여성 기업인이기도 하다.

무엇보다도 샤넬은 타임 지에서 20세기 가장 영향력이 큰 100인 중 한 분으로 지명될 정도로 세계적으로 알려진 유명 인사다. 특히 그녀는 패션 비즈니스계의 대모로 불릴 만큼 큰 발자취를 남긴 한 기업가로서 디자이너였던 것은 모두가 공감하는 일이다.

그녀가 남긴 유산은 창업 이래 오늘날까지 글로벌 시장에서 그 힘을 발휘하고 있는 샤넬의 브랜드 가치 그 자체라고 하겠다. 뿐만 아니라 주옥 같은 많은 어록과 함께 물려준 그녀의 경영철학과 특유의 기업가정신은 오늘날 패션 비즈니스계에 큰 반향을 일으키고 있는 것이다.

샤넬의 경영철학 및 기업가정신은 사람에 따라 견해가 다르며 그 논의 또한 많다. 그중 그녀의 행위 준칙은 보다 더 논의할 필요가 있다. 그녀의 첫 번째 행위 준칙은 앞에서 논의했듯이, 부정적인 생각을 하지 않는 데 있었던 것 같다. 그래서 그녀는 성공은 "실패할 수도 있다."라고 생각하지 않는 사람에게 늘 이루어지곤 한다고 생각했다.

그녀는 자신에 대한 신뢰, 그 이상으로 자신을 믿었다. 그녀는 자신의 재능을 믿고 매 순간마다 많은 기회를 놓치지 않으려 했다고 전한다. 그녀는 스스로의 인생을 회고할 때도 결코 후회하지 않았다. 그녀의 기업가정신은 바로 이런 긍정적 마인드에서 비롯된 것 같다.

두 번째의 행위 준칙은 일, 그리고 사랑이었다. 그녀는 "나는 일하는 시간과 사랑하는 시간을 만끽했다. 그 외 시간은 조금도 여유가 없었다."라고 했다.[10]

그녀는 자신의 목적을 위해 필요한 시간과 에너지를 어떻게 활용할 것인가를 잘 알고 있었던 것 같다. 그리고 그녀에게 중요한 일이 무엇인가를 인지할 땐 그 일을 결코 피하지 않았다고 한다.

만일 그녀의 숭고한 목적을 위해 최선을 다하지 않으면, 그것은 매우 값어치 있는 자원을 쓸모없는 쓰레기처럼 내다 버리는 것과 하등 다르지 않다고 생각했다. 그녀가 일생 동안 몰두하고 집중한 것은 그녀의 비전, '샤넬'이라는 자사의 브랜드와 그녀의 회사, 그리고 결코 빼놓을 수 없는 사랑 등이었다.

디자인과 장인정신

누구나 다 아는 바와 같이, ddp는 서울의 중심가 동대문시장 안에 우뚝 선 건축물로서 널리 자랑할 만한 기념비적인 랜드마크다. 그곳은 초현대적인 건축물의 신비와 그 아름다움도 그렇지만, 전시장이나 공연장, 그리고 레스토랑과 카페 등 볼거리와 즐길 거리가 많은 환상적인 공간이다.

한때 ddp 전시장에서는 훈민정음 해례본, 이순신 장군의 난중일기, 상감 고려자기, 신윤복의 미인도 등 희귀한 문화재를 많이 소장하고 있는 간송미술관의 작품을 관람할 수 있었다.

그중에서도 세계적으로 널리 알려진 전시물 고려청자 상감운학문은 국내외 관광객 및 쇼핑객들에게 큰 관심을 끌기도 했다. 일찍이 고려 시대의 유명한 학자 이규보는 고려청자에 대하여 극찬을 아끼지 않았다.

"벽옥처럼 푸르고, 수정처럼 찬란하다."[11]

1980년으로 기억나는데, 나는 영국 런던의 대영박물관을 처음 방문했던 그때 그곳 전시장에서 돋보였던 고려청자가 세계

곳곳으로부터 온 관광객들의 사랑을 받는 데 깜짝 놀랐던 것 같다. 두말할 필요도 없이, 고려청자는 청록색의 황홀함과 균형 잡힌 자태로 무척 아름다워 보였으며, 신비스럽기까지 했다.

문헌에도 나와 있듯이, 옛 중국 땅 송나라 사람들의 고려청자에 대한 예찬은 더 나올 수 없는 지상 최고의 찬사로 전해져 왔다.

"비취색의 고려청자는 하늘 아래 최고의 도자기다."[12]

이와 같은 역사적 평가에 비추어, 오묘한 청색의 아름다움 위에 섬세하고 정교하게 새겨진 무늬로 연출된 그 시대 사람들의 진정한 장인정신의 산물이다.

우리가 장인정신이라고 할 때 그것은 열정과 꼼꼼함, 그리고 섬세한 터치 등을 통해 창작을 거듭하면서 축적된 자질 및 행위 규범이다. 그 의미는 연마하고 재발견하며 실습하고 경력을 쌓아 얻은 기질 그 자체이기도 하다. 사람들은 "배우기보다 익히라."라고 해 왔다.

장인정신은 예술가 작업의 기법과 사뭇 다르다. 예술가와 장인은 예술적 재능으로 그들의 손에 의해 작품을 완성하는 데는 양자 간 서로 차이가 없다. 그러나 예술가는 심미적 표현을 위해 디자인된 보다 독특한 프로젝트로 만드는 데 대하여, 장인은 디자인은 물론 기능적이며, 나아가서 대량생산 품목의 창출을 위해 숙달하는 데서 그 차이가 보인다.

어떻든 장인정신은 아름다운 그 무엇을 매우 섬세하게 잘 만드는 재능 그 자체다. 최근에 불후의 고려청자를 재현하고 또 생산해오고 있는 이 시대의 장인들이 전라남도 강진 지역을 포함해 몇 군데서 등장했다고 한다.

이런 장인정신과 같이, 동대문 디자이너 또한 고려청자처럼 문화재를 만들어 물려준 옛 선조들을 자랑스럽게 생각하고 아울러 그분들로부터 커다란 영향을 받고 있다. 그들 디자이너는 역사 교육을 잘 받은 애국적인 한국 사람이다. 그들의 생각과 행위가 바로 유구한 역사 속에서 체현된 장인정신에서 우러나온 것이다.

사실 동대문 디자이너는 글로벌 패션기업에서 일하는 유명한 디자이너와는 달리, 저임금은 물론 고된 노동과 같은 어려운 작업환경 속에서 일하고 있다.

그러나 아무리 시장 및 작업환경이 어렵다고 해도, 그들은 디자이너가 자기 일을 천직이라고 생각하면서 더 나은 내일을 위해 어려움을 참고 견디면서 고된 디자인 작업을 지속하고 있다. 그 일 외에는 희망도 기쁨도 없다고 생각하고 있는 그들의 장엄한 행보인지도 모른다. 스페인 디자이너 발렌시아가 Cristobal Balenciaga는 이렇게 말했다.[13]

　　"훌륭한 디자이너는 패턴을 위한 건축가이며, 형상의 조각가이고 디자인의 화가이며, 조화로 가는 음악가이고 나아가서 맞춤을 위한 철학자이다."

이런 어록은 동대문 디자이너 행위, 그 지표와 디자인 작업의 더 나은 방도를 찾으려는 데 쓰일 만한 기본철학으로서 꽤 값어치가 있을 것이다.

앞으로 제4차 산업혁명이 이루어지면, 우리는 AI와 자동화, 그리고 고된 노동의 종언 등에 관하여 잘 이해하고 거듭 논의할 필요가 있겠다. 물론 그때가 되면, 장인정신이 그리 중요하지 않고, 온라인 및 언택트 상거래가 보다 일반화된다고 생각하는 사람들이 많다.

그렇지만, 역설적으로 보아 새로운 시대정신은 잊어버린 장인정신의 숭고한 가치, 과학적 시간 관리, 고객만족형 경영의 책무, 불확실성의 극복 등 어쩌면 더욱 더 소중한 새로운 그 무엇을 발견해 재평가할 수도 있을 것이다. 특히 장인정신의 가치, 보다 향상된 노동의 생산성, 더욱 더 늘어나는 고용기회 등에 관하여 새삼 인지하고 잘 대처하게 될지도 모를 일이다.

지금 동대문 디자이너는 고려청자를 제조해 드넓은 세상 밖으로 팔았던 선조들의 장인정신을 물려받아 글로벌 시장으로 향해 늘 깨어 있다. 아니 그들은 밤낮 없이 매우 바쁘다.

이탈리아 영화감독 펠리니Federico Fellini가 말했듯이, 동대문 디자이너는 "스타일이 장인정신이다."라는 믿음으로 그들의 숙명적인 디자인 작업을 즐겁게 해 나아가야 할 것이다.14

디자이너 타워

앞에서 가늠했듯이, 동대문시장은 100,000명 이상의 재능 있는 디자이너를 보유하고 있는 데서 그 시장의 잠재적 글로 벌 경쟁력이 강하다고 하겠다. 그러나 그들 동대문 디자이너 대부분은 안정적 직장도 없이 그 수입마저 불안정한 상태에 놓여 갖가지 어려움을 겪고 있다. 측은한 생각까지도 드는 데 혹시 그들을 비하하는 말이라고 질타를 받을까 봐 걱정도 된다.

물론, 지난 몇 해 동안 정부는 최저임금의 상승과 과도한 노동시간의 감소 등과 같이 천사와 같은 정책을 펴고 있으나 안타깝게도, 중소기업체와 자영업자의 경영압박이라는 부작용 이 크다는 볼멘 목소리가 들려왔었다.

그렇다고 해도, 어느 정책이든 부작용이 뒤따르기 때문에 그 정책평가는 장기적 시각에서 봐야 한다. 오히려 중소기업 과 자영업의 지속 가능한 경영을 위해서는 최저임금의 상승과 노동시간의 감소 등은 불가피하다.

어떻든, 동대문시장은 그곳 많은 디자이너의 안정적인 직장

과 소득을 바탕으로 하여, 보다 나은 디자인 작업 및 그 귀결로 더 나은 패션 제품을 제조 판매할 수 있는 시장터로 거듭나야 할 것이다.

그것은 어려운 일이지만, 정책적 대안은 있다. 동대문시장의 많은 디자이너에 대한 작업 및 소득안정을 위한 정책적 대안은 오늘날 트렌드가 되고 있는 플랫폼 기업의 자유로운 시장진입을 통해 네트워크를 조성하는 데 있을 것이다.

이런 플랫폼 경제는 미래로 가는 지속 가능한 나라와 사회를 이끄는 새로운 구조와 시스템으로 받아들여지고 있다. 아니, 이런 플랫폼 경제는 이미 와 있으며 대세를 이루고 있다고 해도 무방하다.

실제로도 아마존, 구글, 우버 등으로부터 카카오와 네이버 및 쿠팡 등에 이르기까지 많은 플랫폼 기업의 성장과 빠른 속도는 이와 같은 경제 현상을 설명해주고 있다. 왜 그들 플랫폼 기업은 강한 힘을 갖는가?

"플랫폼 경제의 강점은 쌍방향 파트너 사이의 정보공유를 늘리고 데이터 이용의 편익을 통하여 상거래의 애로를 제거하는 데 있다. 이는 보다 개방된 경제체제에서 더 많은 사용자가 널리 소통하고 참여하는 새로운 시장터로 거듭나는 한 과정이다."[15]

물론 최근에 아마존이나 쿠팡 등과 같은 일부 플랫폼 기업들이 수요자 파트너 간 경쟁의 틀 속에서 저임금 및 초과노동 기반의 매출증대와 고속성장을 이룩한 데 대한 사회적 질타,

그 비판의 목소리가 크다.

이에 대하여, 바람직한 플랫폼 경제의 시스템 구축과 운용은 만성적인 시장 위기를 극복하여 지속 가능한 경영성과를 얻기 위한 전략적 도구로 삼아야 할 것이다. 동대문시장이 안고 있는 경영위기는 이런 플랫폼 경제의 전략적 시스템 구축으로 그 극복이 가능할 것이다.

앞에서 논의했듯이, 동대문시장은 많은 패션디자이너를 보유한 데서 그 위기 극복은 물론 잠재적 성장에 대한 기대가 크다. 단지, 그들 디자이너 대부분이 시장 안팎으로 흩어져 불안정한 소득 및 그 작업환경 속에서 어려움을 겪고 있는 게 문제다. 그들 고급 인적 자원의 조직화와 그 생산성 향상을 위한 방도의 마련이 시급하기만 하다. 우리는 이런 속담을 즐겨 쓴다.

"자주 못 보면 서로 거리가 멀어진다."

곳곳으로 흩어져 있는 동대문 디자이너는 한 데 모여 함께 작업을 해야 한다. 그들은 서로 소통하면서 협력하는 길을 여는 게 시급하기 때문이다. 때론 선의의 경쟁 또한 필요하다. 동대문시장 상인은 그들에게 보다 나은 패션 제품의 디자인 작업, 그 일거리를 듬뿍 줘야 한다.

보다 새롭고 창의적인 패션 디자인 작업이 없으면, 패션 제품의 생산도 도매 및 소매거래도 없으며, 그 매출의 증가도 없다. 지속 가능한 패션 비즈니스의 경영, 그 기반 조성은 다

른 어느 것보다 우선되어야 한다.

이처럼 거스를 수 없는 상황논리 위에서, 동대문시장은 플랫폼 시스템의 도입과 그 구축으로 디자인 작업에 대한 수요와 자극, 그리고 보다 창의적인 디자인 브랜드의 패션 제품의 제조와 판매의 지속, 그리고 안정적 성장이 이루어질 것이다.

우리는 ddp의 서남쪽에 입지한 서울교통공사 빌딩 전체를 동대문 디자이너들이 함께 쓰도록 하면 좋지 않겠느냐고 건의하고 싶다. 그곳에 입지를 둔 서울교통공사는 더 넓은 시유지에 더 큰 건축물을 세우고 더 많은 일을 할 수 있다고 할 때 그 공사의 이전 타당성은 클 법도 하다.

그곳 새 디자인 작업의 공간은 서울디자인재단 주도 아래 기존의 시설 및 운영시스템과 연계하면 더 좋을 듯하다. 그땐, 잠재실업 상태에서 타는 목마름으로 꿈과 열정을 가지고 있는 많은 디자이너 스스로가 365일 어느 때나 밤낮을 가리지 않고 그곳 '새 디자이너 타워'에서 서로 소통하고 토론하며 함께 작업할 수 있을 것이다. 그러면, K-패션의 열풍 속 동대문 패션 제품에 대한 글로벌 시장 수요가 보다 폭발적으로 유발될 수 있는 디자인 작업의 메카, 그 성지가 될 법도 하다.

동대문시장의 거상, 그들의 통 큰 투자로부터 정부의 K-패션 강대국을 지향하는 혁신적 정책 의지, 그 바탕 위에서 이루어지는 공공투자의 증대에 이르기까지 대박 나는 빅 뉴스가 곧 나올 듯하다.

<노트>

1 www.google.com

2 google.com/search q?

3 상게서.

4 https://quotestats.com/topic/quotes-about-midas-touch

5 www.seoulclick.com

6 코리아타임스, 2021년 10월 10월 7일 자

7 www.linkedin.com/pulse/prospects-fashion-designer-major-challenges-faces-mushi-bhuiyan

8 www.careerexplorer.com/careers/fashion

9 www.masterclass.com/articles/how-to-become-a-fashion-designer

10 leverageedu.com/blog/lessons-from-coco-chanel/

11 대한민국 문화관광부 홈페이지

12 koreatourinformation.com/blog 2013/12/05/timeless-beauty... 고려인들은 도자기를 만들 때, 철이나 동으로 만든 그릇에 홈을 파고 금실이나 은실을 넣는 기법을 바로 그 고려자 기에 처음으로 응용했다는 데서 그들의 독창성이 돋보였다고 한다.

13 azquotes.com/author/23462

14 https://en.wikipedia.org/wiki/Federico_Fellini

15 en.wikipedia.org/wiki/platform

제5장

패션과 스마트 공장

동대문시장에서 이루어지고 있는 저비용 및 저가격과 고품질, 그리고 트렌드에 빠른 적응 등 삼박자 경영 역시 이와 같이 '함께하는' 데서 얻을 수 있는 값진 대가나 다름없다.

작지만 강하다

"티끌 모아 태산이 된다(Every little helps)."

우리가 널리 받아들이고 있는 이런 속담은 영어 버전에서도 그대로 쓰이고 있다. 실제에도 서울 교외에 있었던 몇 개의 쓰레기 매립장은 20-30년 사이에 하나의 큰 산과 같이 높아졌다.

어떻든 동대문시장은 세계 어느 나라에서도 찾아보기 어려울 만큼 큰 쇼핑몰이다. 그 시장은 다양한 패션 제품과 구색을 잘 갖춘 MD로 유명하다. 그래서 그곳 시장터에 가면 필요로 하고 원하는 어느 패션 제품이든 용이하게 구매할 수 있는 원스톱 쇼핑이 가능하다.

이와 같은 MD가 가능한 데는 다른 어느 것보다도 서울 강북에 위치한 15,000여 개에 이르는 많은 중소 규모의 봉제 공장에서 다품종 소량생산 시스템을 갖춘 채 그 패션 제품의 공급을 지속한 덕분이다. 이런 패션 제품의 공급 인프라는 많은 글로벌 패션기업이 저마다 회사의 한 부서와 같이 자체 봉제 공장을 두고 한정된 인적 및 물적 자원으로 그 공장을 운영하

는 방식과 차이가 있다.

물론 동대문패션의 공급측은 대부분이 중소 규모의 봉제 공장이기 때문에 공장마다 아이템 수와 그 공급량이 과소할 수밖에 없다. 그러나 우리가 앞에서 말했듯이, 티끌 모아 태산이 될 법도 하다. 비록 중소 규모의 봉제 공장이라고 해도 하나의 군집을 이루어 '따로 함께하면,' 그 공급의 힘은 더욱 더 커질 것이다. 미국의 대통령 조 바이든Joe Biden도 취임 초에 이런 말을 했다.

"함께하면 이루지 못할 일이 없다."[1]

코로나 대재앙에 따른 미국경제의 위기 속에서 취임했던 새 대통령의 호소였다. 똑같은 이유로 휴업 및 폐업 등 큰 위기를 맞고 있던 동대문시장 주변의 많은 중소 봉제 공장 임직원은 아마 이런 미국 대통령의 연설을 뉴스로 듣고 크게 공감했을 법도 하다.

동대문시장의 역사는 생필품이었던 갖가지 의류를 한 장소에서 제조하여 바로 그곳에서 상거래하는 특유의 사업을 시작했던 1960년대 초로 거슬러 올라갈 수 있을 것이다. 그때 평화시장으로부터 시작된 동대문시장은 영세한 상인들이 한 데 모여 그 상가건물의 2층과 3층에서 옷을 제조하고 1층에서 판매하는 가운데 빠른 성장의 첫발을 내디뎠다.

1970년대 이후부터는 그 시장규모가 커지자 많은 소규모의 봉제 공장이 동대문시장의 주변으로 확산하고 이내 서울 강북

지역으로 그 봉제 공장의 입지, 그 영역이 더욱 더 넓혀졌다.

비록 그들 봉제 공장이 영세한 자본과 자그마한 공장 플랜트로 자영업적 중소기업의 위치에 놓여 있다고 해도, 동대문시장의 영세한, 그러나 많은 도매 및 소매상과 함께 놀라운 경영성과를 얻을 수 있었다.

이런 놀라운 경영성과에 대하여, 우리는 "작은 고추가 맵다."라는 속담을 다시 떠올릴 만하다.

우리는 동대문시장은 보다 나은 패션 제품을 보다 빠르게, 그리고 저가격으로 판매하는 가운데 지속적인 성장을 하고 있다고 주장해 왔다. 이런 동대문시장 터 상인의 경영과 그 성취는 여러 가지 요인에 따라 이루어져 왔을 것이다.

그중 동대문시장 상인이 이룬 성공 요인의 하나는 저 유명한 워런 버핏Warren Buffett의 어록으로 그 해답을 찾을 수 있겠다.

　　"열정이 없으면 에너지가 없고, 에너지가 없으면 아무것도 이룰 수 없다."[2]

옳은 지적이었다. 서울 강북에 있는 중소 규모의 많은 봉제 공장 CEO, 그들은 "우리도 가난을 극복하고 잘 살아보자!"라는 기치 아래 개발과 경제성장을 이루는 데 한국인 특유의 추진력을 발휘했던 바로 그 열정을 그동안 가지고 있었다.

그들은 이런 열정을 가지고 힘든 일을 부지런하게도 해 왔다. 많은 봉제 공장의 임직원 또한 근면한 직장생활로 돈을 모아 또 다른 봉제 공장을 세우고 스스로가 CEO가 되려는

희망을 품곤 했다. 실제로 오늘날 그런 꿈을 실현한 사례가 많다. 그 입증 또한 가능하다.

그들, 그리고 그들의 후예는 오늘날 동대문시장의 도매 및 소매점에서 기업가다운 상인으로서 지속 가능한 경영을 하고 있기도 하다.

이런 열정은 노동의욕을 북돋우고 노동생산성 향상을 이룩할 수 있을 뿐만 아니라 합리적 경영과 비용 절약적 생산으로 시장경쟁력을 향상하는 원동력이 되고 있다.

더욱이 좀처럼 그치지 않는 Covid-19 충격파로 경영위기가 지속하는 가운데서도 많은 봉제 공장의 임직원은 언젠가 경기 회복의 그날이 올 것이라는 희망 속에서 뜨거운 열정으로 오히려 새로운 다짐을 하고 있다고 한다.

그렇다. 앞에서 바이든 대통령의 연설과 같이, 열정을 가지고 힘든 노동이라도 기피하지 않으면 이루지 못할 게 없을 것이다.

봉제 공장과 스마트 경영

"우리는 매일매일 디자이너 브랜드 제품을 저가로 팝니다."[3]

미국의 명품여성 옷 할인점 로스ROSS-Dress for less의 광고 카피 콘텐츠다. 그동안 이 명품 할인점은 열띤 소비자 선호와 사랑 덕분에 번성해 왔다.

이와 같은 패션소매점의 경영사례와 같이, 동대문시장에서 판매되는 디자이너 패션 제품은 저가격을 바탕으로 하여 잘 팔리고 있다. 우리는 이러한 시장 강세와 같이 동대문시장에서도 상품과 속도 및 가격 등 이른바 삼박자 경영의 값진 성과 덕분으로 보고 있다.

이런 논리로 보면, 우리는 이러한 동대문시장 상인에 의한 마케팅 전략은 이른바 '가위의 법칙'으로도 설명할 수 있을 것이다.

그렇다. 가위가 크면 종이든 옷감이든 잘 잘린다. 마찬가지로 디자이너 제품의 품질이 좋고 가격이 저렴하면 당연히 그 제품은 잘 팔릴 것이다. 그 제품의 품질 수준과 가격 사이의 격차가 커지면 판매 규모가 더 증가하는 게 당연하다.

이런 가위의 법칙과 같이, 동대문시장 상인은 그들이 내놓은 패션 제품의 품질 정도와 그 가격수준 사이의 격차를 큰 가위처럼 늘려 판매량을 늘리려 노력해 왔다.

그러나 개발 후기를 맞은 오늘날 동대문시장 상인은 높아진 임금, 인적 자원의 부족, 점포 임대료 인상 등 갖가지 제조비용 및 경영비의 증가로 그만 그들의 전략적 도구를 잘 활용하지 못하고 있다.

이런 급박한 상황 속에서, 다투어 새로운 전략적 대안이 여기저기에서 제기되고 있기도 하다. 그것은 다른 어느 것보다도 봉제 공장의 스마트 경영에 그 해법이 있다고 보는 듯하다.

이미 알려진 바와 같이, 스마트 경영은 보다 빠르고, 지적이며 힘 있는 도구와 경영기법, 그 노하우다. 갖가지 요인에 대한 논의는 이렇다.

첫째, 스마트 경영은 보다 빠른 의사결정과 그 수행으로부터 시작되어야 한다. "지금 아니면 안 된다."라는 말이 있다. 마찬가지로 패션 제품은 새롭지 않으면 의미가 없다. 그러므로 동대문시장 상인은 ICT 기반의 스마트 경영으로 소비자 선호에 관한 정보를 잘 알고, 더 나은 디자인 작업과 더 빠른 봉제 공장의 제조과정 등 튼튼한 파트너십 바탕 위에서 보다 나은 디자인 제품을 보다 빠르게 공급할 필요가 있다.

둘째, 스마트 경영은 지적인 비즈니스 행위로 커다란 경영 성과를 얻곤 하는 데서 의의가 크다. 그렇다면, 동대문시장 상인은 과거와 같이 '경험에서 얻은 경영' 대신에 '지식으로부터

터득한 새 경영'을 해야 한다.

셋째, 스마트 경영은 강한 시장경쟁력을 갖추는 도구의 하나다. 자랑스럽게도, 동대문패션클러스터는 도매상과 디자이너 그리고 봉제 공장의 임직원 사이의 파트너십으로 갖가지 시장의 어려움을 잘 극복해온 제도적 장치 그 시스템이다. 물론 그런 시스템 작동을 통한 파트너십만으로는 충분치 않다.

글로벌 시장에서 강한 경쟁력을 갖기 위해서는 단순히 '함께 하는 경영'보다는 '보다 폭넓은 네트워킹에 의한 스마트 경영'을 추구해야 할 것이다.

이런 논의에 앞서, 우선 "과연 네트워킹 경영이란 무엇인가?"라는 물음에 대하여 어느 경영 컨설턴트의 견해를 경청해 보는 게 좋겠다.[4]

> "마치 혈액이 정맥을 통해 흐르듯, 데이터 또한 네트워크를 통해 이동하면 갖가지 업무를 수행하는 임직원에게 필요로 하는 데이터로부터 유용한 정보를 얻게 될 것이다. 어느 기업이든 이런 디지털 네트워킹은 인간의 심장과 그 순환시스템만큼이나 중요한 장치이다. 만일 이런 시스템이 잘 작동되지 않으면 어느 기업이든 안정적인 경영의 지속이 어렵게 될 수도 있기 때문이다."

이런 논의는 동대문시장의 도매상, 그들의 관점에서 보아, 시장경쟁의 우위를 확보하려 할 때 전략적 파트너십이 얼마나 중요하고 시급한 일인가에 대한 명쾌한 설명으로 받아들일 만하다.

앞에서 우리는 동대문패션클러스터는 중소 규모의 도매상

이나 디자이너 집단, 그리고 중소 규모의 많은 봉제 공장 등으로 구성되어 있기 때문에 늘 시장의 어려움을 겪곤 해 왔다고 여러 차례 논의했다.

그러므로 동대문시장 사람들은 모두가 '안전'을 최우선시해야 함을 인식하고 있다. 어떻든 동대문시장, 그 경영 상황은 어렵기만 하다. 저 유명한 중국의 역사적 지성 손자는 이렇게 말했다.[5]

"전쟁, 그 혼돈의 한가운데 기회가 있다."

이런 손자의 어록은 콘텐츠가 담은 의미 내용을 논의해볼 만하다. 어쩌면, 힘이나 여세 혹은 추진력은 마치 전쟁이나 혁명 그리고 혁신 등과 같은 혼돈$_{chaos}$을 야기하곤 한다. 그러나 그 혼돈 속에는 기회가 있기 마련이다.

그러나, 전쟁 중 대항하는 적수를 잘 다루는 힘이나 추진력을 더욱 더 강화하면 전쟁을 승리로 이끌 수 있다. 더욱이 그 적수를 알고 잘 대처하면 그들 적수를 잘 제압할 수 있는 새 국면을 맞는다. 이런 국면에 이르면, 손자병법의 어록 그대로 혼돈 속에서 능히 승리할 수 있는 기회가 생길 것이다.

이런 손자병법 속 '혼돈' 대신에 "위기 속에 기회가 있다." 라는 말로 재해석하면, 동대문시장과 그곳 봉제 공장은 서둘러 스마트 경영을 위한 새로운 전략을 펴야 할 것이다.

백조의 호수, 그 물밑의 땀

"어느 패션기업의 CEO이든 그 창업정신은 단순히 고객을 창출하는 데 그치지 않고, 모든 아름다운 여성, 그녀들에게 행복감을 주고 나아가서 환상적인 꿈을 실현할 수 있도록 잘 도와주는 데 있다."[6]

글로벌 패션기업의 하나인 디오르Dior는 저 유명한 패션 레전드 크리스티앙 디오르Cristian Dior의 경영철학을 그대로 이어왔다. 그 회사의 한 팸플릿Toledano Speech pdf에서와 같이, 디오르 회장이 지향했던 회사경영의 기본가치는 여성에게 아름다움을, 그리고 온 인류에게 최선의 그 무엇을 안겨주는 데 있었다.

흔히 사람들은 패션에 영향을 끼치는 요인을 디자인 작업, 유명인사, 영화, 음악, 패션 스타일리스트의 근황과 동정, 나라의 경제 상황 등으로 보곤 했다. 그중에서도 음악은 꽤 감성적인 요인의 하나다. 예컨대, 저 유명한 차이콥스키의 음악은 패션과 그 스타일에도 커다란 영향을 끼치는 것 같다.

차이콥스키의 첫 발레 작품 백조의 호수Swan Lake는 사랑과 마법, 비극, 그리고 낭만 등 4막으로 된 불멸의 러브스토리이다. 이야기의 줄거리는 왕자 지크프리트가 우연히 악마 로트

바르트의 저주에 걸려 낮에는 백조의 모습으로 있어야 하는 아름다운 공주 오데트와 밤이면 만나 깊은 사랑에 빠졌다.

널리 알려진 바와 같이, 천재적인 음악가 차이콥스키는 오데트 공주와 호수 위 백조의 아름다움이 극치에 이르도록 환상적인 작곡으로 우리 곁에 연출돼 다가오곤 한다.7

> "밤이 되어 둥근 달이 뜰 때 백조는 호수 밖으로 나와 땅 위에 머문다. 그리고 곧 밝은 불빛 아래 아름답고 사랑스러운 공주로 변신한다. 그러나 안타깝게도 달이 지면 공주는 다시 백조가 되어 호수 안으로 되돌아간다."

물론 그 백조는 이내 호수 위에서 여전히 아름다운 자태를 뽐내지만, 아마 물 밑에서 힘들게 두 발로 헤엄을 치면서 흘러넘치는 땀은 물과 범벅이 되어 있을 것이다. 마찬가지로, 무대 위 무용수들의 아름다운 자태 또한 그 커튼 뒤에는 끊임없는 연습과 공연으로 흘러넘치는 땀과 눈물이 배어 있을 듯하다.

백조의 호수 공연 중 무용수들의 아름다운 자태와 그들의 무용 속에서 드러나지 않은 땀과 눈물 그대로, 많은 동대문시장의 상인 또한 힘든 일과 저임금으로 가늠되는 쓰디쓴 기회비용을 낳고 있다.

전설적인 여성 경제인 샤넬의 어록 역시 지금 우리가 논의하고 있는 논리와 하등 다르지 않다. 이런 그녀의 어록은 앞에서 논의한 그대로 다시 인용할 만하다. 그것은 일은 땀과 눈물 속에서 이루어지기 때문이다.8

"거기엔 일하는 시간과 사랑을 하는 시간만이 있다. 그 밖에 남는 시간이 없다."

일과 사랑 외에는 다른 어떤 시간도 낭비하지 않은 샤넬의 개척자적 사업과 그녀의 생애는 널리 귀감이 되고도 남는다. 이런 값진 경영철학과 같이, 많은 동대문시장 상인도 저마다 스스로의 상거래 행위에 혼신의 힘을 다 쏟아야 한다.

세상살이가 그저 힘든 게 사실이다. 그리고 시장 또한 세상살이 그대로인 것은 숙명적이다. 그러나 일하느냐 죽느냐 그 중 하나를 선택해야만 한다. 코로나의 대재앙이 곧 그칠 것 같은 작금에 이르기까지 동대문시장, 그곳 상인에게는 현상유지, 그 존립이라는 시대정신 외에는 아무것도 없었다.

앞에서 우리는 백조의 호수, 그 아름다운 음악과 발레 공연, 그곳에서 흘러내리는 땀과 눈물과 같은 기회비용의 대가로 어디에서나 대 성황을 이루고 있는 바로 그 공연에 관해 논의했다. 마찬가지로 동대문시장 상인 또한 고된 노동과 저임금이라는 희생이 불가피하며 그토록 값진 기회비용의 부담이 곧 최선의 투자로서 패션 마케팅의 전략, 그 대안이라고 함이 옳을 것이다.

해법은 먼 데서 찾을 게 아니라 바로 가까운 데 있는 법이다. 이 책의 저술을 마무리할 때까지 자주 인용될 법한 논의다.

사람들은 종종 기회비용의 감소가 효율성 증진의 수단이라고 생각하곤 한다. 그러나 비용을 투입하지 않으면 기대하는 경영성과를 얻기 어렵다. 오히려 세상살이가 그렇듯, 높은 기

회비용이 더 나은 경영성과를 얻곤 한다. 우리 속담에도 "고생 끝에 낙이 온다."라고 하지 않았는가!

개발 후기를 맞은 오늘날, 저임금 바탕의 경영은 적어도 동대문시장에서는 그리 쉬운 일이 아니다. 아니 다른 어느 곳에서도 가능하지 않다. 단기적으로 그게 가능하다고 해도 오래 지속되지 못한다. 그것이 바로 우리네 세상살이다.

다른 대안은 있는가? 물론 있다. 그러나 비록 꽤 어렵다고 해도, 동대문 봉제 공장은 저마다 기술혁신과 스마트 공장은 서둘러 가동 및 노동생산성 향상 등에 온 힘을 쏟아 지속 가능한 경영을 위해 집중해야 한다.

지금이 바로 그 시간이다.

기술 바탕의 노동생산성

동대문패션은 질 높고 트렌드에 맞는 디자이너 제품을 보다 저렴한 가격으로 판매하는 데서 시장경쟁력이 강하다. 물론 이런 특유의 패션 상거래는 쉽지 않은 게 사실이다. 자주 언급된 논리다.

그러나 동대문시장에서는 그토록 어려운 일을 지속하고 있다. 문제는 이런 상거래가 너무나 힘든 일이기 때문에 지속 가능한 경영이 쉽지 않다. 바꾸어 말하면 이런 상거래의 지속 가능한 경영, 그 전략적 새 방도를 찾아야 한다고 하는 게 더 맞는 말이다.

이런 상거래는 동대문시장의 디자이너와 원단 및 부품시장 상인, 봉제 공장 임직원, 도매 및 소매상, 그리고 국내외 바이어 등과의 파트너십이 구현되어야 함은 그 전제조건이다.

그중에서도 서울 강북지역의 많은 봉제 공장의 기술혁신과 경영합리화, 그리고 노동의욕의 자극과 동기부여, 노동생산성 향상 등은 매우 중요하다. 특히 노동생산성 향상은 최우선의 전략적 과제로 꼽을 수 있다.

그동안 그들 봉제 공장 대부분은 마치 "몸으로 때운다."라는 말 그대로 노동에 대한 의존 내지는 노동집약적인 데서 무척 힘들었고, 그 생산성 향상의 속도가 느리기만 했던 것이다. 그렇기 때문에 기술 바탕의 노동생산성 향상을 위한 전략적 새 방도의 마련이 시급하다.

그렇다면, 기술의 참 의미는 어떻게 이해할 것인가? 기술technology의 의미는 장인craftsman이 가지고 있는 비밀스러운 기능logy 즉, 지식을 조직화하고 체계화하는 데 있는 것이다. 기술은 하드웨어, 소프트웨어, 브레인 웨어brain-ware, 기능 노하우 등으로 구분되고, 그 부분 또는 전체가 바로 기술의 참뜻이다.

여기에서 기술은 지식과는 달리, 패션 제품의 제조와 판매 등 어떤 경제행위 속에서 보다 나은 전략을 펴기 위한 방도, 손에 잡히는 일거리다. 영어 버전으로 널리 쓰이는 말이 있다.

"우리에겐 그 일이 당장 필요하다(We need it yesterday)."

그동안 우리 정부는 AI와 언택트 상거래 및 로봇 등과 같은 ICT 기술에 기반을 둔, 이른바 제4차 산업혁명으로 가는 새로운 정책을 추구해 왔다. 이와 같은 정부의 새로운 산업정책은 서울 강북에 있는 많은 중소 봉제 공장의 혁신을 이루는 데 이바지할 것이다.

더할 나위도 없이, 패션 및 봉제 산업은 도시 공업화에 알맞은 부문이며, 나아가서 미래로 가는 제4차 산업혁명을 이끌 견인차 역할을 할 것이다. 누군가가 어느 패션 쇼핑몰을 지나

　　　　　　　　　　　　　패션 마케팅

가다가 한 말은 지금도 뇌리에 남는다.

> "진주 목걸이는 검게 탄 어느 여인의 목 위에서 더욱 더 아
> 름답게 보였다."

동대문시장 주변에 산재한 중소 봉제 공장은 더 이상 저임
금 바탕의 노동집약적 부문으로 남아 있어서는 안 된다. 그들
공장은 기술 바탕의 노동생산성 향상을 이룩해야 한다. 변화,
그 혁신이 시급하다.

> "변화는 위험한 게 아니다. 그것은 오히려 기회다. 생존이
> 목표가 아니고 더 나은 성공이 그 목표다."9

한 기업가 칼럼니스트 고딘Seth Godin이 한 비즈니스저널에서
한 말이다. 그의 이런 말은 타당하다. 위기 극복을 위한 전략
적 방도는 변화, 그 혁신 이외는 다른 어느 것도 없기 때문이
다.

중소 봉제 공장들이 ICT 기술을 갖춘 젊은 임직원을 채용
하고 그들에게 동기부여를 해주면, 아마 그들은 열정을 가지
고 더욱 더 열심히 일할 것이며 나아가서 노동생산성도 향상
될 것이다. 어쩌면 그것은 기술 바탕의 노동생산성 향상의 선
행조건이 될 법도 하다.

뿐만 아니라 그들 봉제 공장은 전문화와 분업, 네트워킹과
아웃소싱 등과 같은 경영시스템의 혁신마저 추구해야 할 것
이다.

실제로 중소 봉제 공장의 노동생산성을 향상하기 위해서는 많은 자본과 기술의 도입과 적용, 고급 인적 자원의 형성과 채용 등이 필요하다. 그러나 인적 및 물적 자원의 한계를 안고 있는 그들 기업으로서는 벅찬 일이다. 그게 큰 문제다.

그러므로 동대문패션클러스터나 정부는 그들 봉제 공장이 이런 자원의 한계를 극복할 수 있도록 갖가지 지원을 해줘야 할 것이다. 아마 그 정책효과는 생각보다 클 것이다.

전문화와 아웃소싱

지금 동대문시장은 개발 후기의 만성적인 경영난과 Covid-19 에 따른 불황 등으로 더욱 악화한 경영위기 속에서 "궁하면 통한다."라고 했듯이 새로운 시장, 그 혁신의 계기를 맞고 있다.

누군가는 성급하게도 제2의 동대문신화의 서막이 올랐다고 말하고 있다. 널리 알려진 한 속담이 있다.

　"시작이 반이다."

그렇다면 진정 그 시작은 이루어졌는가? 다 아는 바와 같이, 동대문시장은 2000년대를 전후하여 많은 디자이너가 그려낸 패션 제품을 잘 만들어 보다 저렴하게 판매해 왔다. 바로 그런 특유의 상거래 스타일 덕분에 국내는 물론 글로벌 시장과의 치열한 경쟁에서 그 우위를 확보하고 또 유지해 온 것이다.

그동안 많은 글로벌 바이어는 한국 땅을 밟아 동대문시장에 구름과 같이 모여들었으며, 그 귀결로 이른바 동대문신화가 이루어졌다. 한때 급속한 동대문시장의 성장은 놀라운 기적이라고 칭송받기도 했다.

원래 기적이란 인간이 만들 수 없는 일이다. 다시 말하면, 기적은 오직 하늘이 만드는 환상적인 현상일 뿐이다. 그토록 어려운 일이지만, 지난 1960년대 이후 '한강의 기적'을 이룬 한국인은 그때의 개발 의지로 그들 후예와 함께 또 다른 시장의 기적을 만들어냈다.

아니, 지금도 제2의 동대문신화를 쓰려고 그 채비를 서두르고 있다. 비록 눈에 잘 보이지 않는다고 해도, 동대문시장은 놀라운 혁신이 다시 시작되어 닫혔던 상가의 문이 활짝 열리고 온라인 및 언택트 상거래의 규모가 급증하고 있는 것이다.

서울 강북에 있는 많은 봉제 공장의 기술혁신과 스마트 경영, 그 움직임 속에서 패션 제품의 공급량이 날로 늘어나고 있는 것도 이를 잘 입증해주고 있다.

오늘날 글로벌 소비자는 대체로 다음과 같은 선호의 우선순위에 따라 패션 제품을 구매하곤 한다. 그 선호의 우선순위는 (1) 디자인, (2) 제품의 품질, (3) 브랜드, 그리고 (4) 가격 등이다. 이런 선호의 우선순위는 언뜻 보아 가격이 별로 중요하지 않다고 생각하게 만든다. 그러나 어느 제품이든 가격이 너무 높으면 그 제품의 시장경쟁력이 떨어지기 마련이다.

이런 점에서 서울 강북의 봉제 공장은 그 공장의 스마트 경영을 더욱 더 서둘러야 할 것이다.

뿐만 아니라 기술 및 경영혁신을 통한 봉제 공장의 스마트 경영은 다음과 같은 구조적 변혁 또한 뒤따라야 한다. 그것은, (1) 전문화 추구, (2) 분업과 노동생산성 향상, (3) 아웃소싱과

그 범위의 확대, (4) 역설적이지만, 개인화된 패션 제품의 대
량생산, (5) 폭넓은 협력과 제휴 등이다.

이와 같은 봉제 공장의 스마트 경영과 그 구조의 변혁은 쉽
지 않다. 서양인들 사이에는 이런 속담이 있다.

"모든 것을 다 할 수 있다는 것은 아무것도 하지 못한다는
말과 같다."

그래서 사람들은 두 가지 일을 동시에 하지 말라고 권고하
고 있는지도 모른다. 앞으로 서울 강북의 많은 중소 봉제 공
장은 서로 다른 품목이나 공정에 따라 서로 아웃소싱을 하고,
공장 간 분업으로 저마다 전문화를 지향하면서 따로 그리고
함께 대량생산체제를 구축해야 한다.

두말할 필요도 없이, 많은 중소 봉제 공장의 전문화는 비용
절감과 기술혁신 등을 통한 생산성 향상을 이룩할 수 있기 때
문이다. 뿐만 아니라 그들 중소 봉제 공장의 분업을 통한 대
량생산시스템의 구축은 저마다 기업의 시장경쟁력 향상을 가
능케 할 것이다.

그중에서도 분업은 그 혁신의 효과가 매우 크다. 봉제 공장
도 그렇지만, 어느 제품의 생산과정이든 공장마다 여러 단계
의 부문으로 나뉘고, 그 부문마다 서로 다른 작업자에 의해
보다 전문적인 기술, 그 바탕 위에 생산이 이루어지면 그 성
과가 눈덩이처럼 더욱 더 커진다.

우리는 경제학의 아버지 애덤 스미스Adam Smith의 분업에 관

한 이론과 그 영향이 얼마나 컸는가를 잘 알고 있다. 무언가 제조할 때 생산단계마다 나뉘어 전문화된 분업이 이루어지면, '따로 그리고 함께'하는 대량생산은 위대한 자본주의 경제의 발전을 위한 시금석이 되어 왔던 것이다.

동대문시장의 인프라, 그들 봉제 공장의 전문화와 아웃소싱은 스마트 경영과 제2의 동대문신화를 낳는 출발점이 될 것이다. 바야흐로 아니, 탈 코로나 시대가 임박한 지금 제2 동대문신화의 서막은 열리고 있다.

물론, 중소 봉제 공장의 전문화와 아웃소싱 전략은 많은 봉제 공장이 서울 강북으로 흩어져 있는 데서 그 진척이 더딜수도 있다. 그러므로 동대문시장 주변에 많은 봉제 공장을 한데 모아 네트워킹을 하고 빠른 소통과 협력을 통한 전문화 및 아웃소싱을 위한 패션 테크노 및 봉제 산업단지를 조성해 봄직하다.

장기적으로 보면, ddp의 서쪽 편에 있는 한양공업고등학교가 있는 그곳에 위와 같은 봉제 산업단지를 만들어 보다 빠른 네트워킹과 그 협력으로 봉제 공장의 전문화를 추구해 봄직도하다. 그 대신 한양공업고등학교는 인구 밀집 내지는 교육환경이 더 좋은 곳으로 이전하면, 상생의 공공시설 이전의 정책 대안이 될 수도 있을 것이다.

두어 해 전이던가, 세계 제1위의 유통기업 월마트Walmart는 미래로 가는 지적 소매점의 시범점포 IRLIntelligent Retail Lab을 선보였다. 그곳 스마트 점포에서는 AI를 이용해 매장 안을 실시간

패션 마케팅

으로 모니터링하는 새로운 쇼핑 편의를 제공하면서, 보다 효율적인 상거래와 더 융숭한 고객서비스 등으로 스마트 경영의 성과를 더욱 더 높이고 있다고 전한다.[10]

이처럼 앞서가는 새로운 모습의 시장터에 대한 전망 속에서, 우리는 동대문시장의 미래 또한 오프라인 도매상의 점포 공간이 축소되는 반면, 디자인 작업장이나 봉제 공장 및 그 시설, 그리고 물류 및 고객서비스 관련 공간의 확대 등이 이루어지는 그 장터의 면모가 크게 달라질 것이다.

특히 많은 봉제 공장은 동대문시장의 주변으로부터 그 중심축에 새 입지를 마련하게 된다고 보아도 무방하다. 앞으로 동대문시장은 외형상으로 보아 상가 및 쇼핑몰보다는 패션 제품의 생산기지로서 그 패션의 새 공급처가 될 수도 있겠다.

<노트>

1 nytimes.com

2 www.google.com

3 ROSS의 마케팅 전략은 소비자에게 절약이 가능한 쇼핑기회를 주어 더 많은 고객을 창출하려는 데 있다. 그것은 전국적인 규모의 체인점인 ROSS이기 때문에 이른바 땡처리 이전에 대량구매의 방식으로 새롭고 다양한 MD를 하는 데 그 전략적 방도가 있다고 본 것이다.

4 https://blog.gigamon.com/2019/03/21/what-is-network-management/

5 www.google.com

6 Johnnie L. Roberts, The Big Book of Business Quotations, Skyhorse Publishing, 2016, p. 320.

7 theswanprincess.fandom.com/wiki/Odette...

8 avacarmichael.com/15 Reason Why Coco Chanel was Successful in Business.

9 google.com/search/q?

10 risnews.com/first-look-walmarts-store-future

제6장

가위의 법칙

포스트 코로나시대를 활짝 열고 있는 동대문시장, 트렌드에의 빠른 적응과 품질 좋은 동대문 디자이너 패션 제품을 저가로 판매하는 이른바, 가위의 법칙으로 설명되는 스마트 경영의 비법과 그 마케팅 전략에 다시 주목하자.

멋진 원단과 다양한 부품

2021년 가을 언젠가 동대문시장에서 패션 제품의 수출대행업을 하는 '서울클릭'의 한 임직원이 한 통의 이메일을 받았다고 한다. 날마다 세계 방방곡곡에서 보내온 여러 통의 메일 중 하나다.

> "혹시 우리의 뉴 컬렉션을 위해 최신 원단 견본 사진을 보내주실 수 없나요?"

서울클릭은 좋은 품질, 빠른 트렌드에의 적응, 그리고 착한 가격 등으로 무장한 동대문패션 제품을 잘 고르고 또 철저한 검품과 함께 갖가지 서비스 품질을 높여 수출하고 있다. 이런 저런 이유로 그 회사는 해외 패션소매상이나 바이어에게 잘 알려져 그들 고객이 꽤 많다.

그런데 최근에 와서 그 회사는 동대문패션의 완제품 이외에, 갖가지 패션 원단과 그 부품의 상거래 규모 또한 급증하고 있다고 한다. 그것은 글로벌 패션 비즈니스계에서 원단, 특히 새로움과 다양성의 MD로 경쟁의 우위에 놓인 동대문시장

의 강한 공급의 힘에 대한 반향으로 풀이된다.

다 아는 바와 같이, 원단은 패션 디자인은 물론 그 패션의 완제품을 제조 및 판매하는 데 있어서 매우 중요한 상거래 아이템이다. 엘린 블로그의 관련된 논의는 이렇다.

> "원단은 디자인의 구현에 필요 불가결한 도화지와 같다. 농사와 비유해, 디자인은 어떤 농작물을 골라 잘 키우는 것과 같은 일이다. 이렇게 볼 때 원단은 좋은 작황을 가능케 하는 밭이라고 형용할 수 있을 것이다."[1]

마치 비옥한 땅에서 씨앗이 잘 자랄 수 있듯이, 원단이 좋아야 원하는 디자인대로 그리고 보다 나은 패션 제품을 제조하여 그 판매가 잘 될 것이라는 논의다.

뿐만 아니라 원단의 아이템 선택도 중요하지만, 패턴에 따라 더욱 돋보이는 원단은 어느 것인지 등은 보다 나은 패션 제품을 제조하여 판매하는 데 있어서 중요한 의사결정의 과제가 된다.

생각해 보면, 동대문시장의 호황과 성장, 그리고 시장경쟁력 증진은 트렌드에 맞는 품질 좋은 제품을 착한 가격으로 판매하는 데만 그치지 않고, 그 시장경쟁의 우위를 뒷받침하고 있는 튼튼한 공급사슬 시스템 덕분이기도 하다. 특히 긴 시장터의 역사 속에서, 동대문패션의 고향인 그 땅과 같은 원단 및 부품시장의 강한 공급측 힘, 그 발휘는 그동안 그래 왔듯이 지금도 대단하다.

해외 패션소매상이나 바이어는 동대문패션 제품의 제조 속

도를 부러워해 왔지만, 그 속도를 발휘하고 지속할 수 있는 원단과 부자재 시장, 그 크기와 그 장터 내에 군집을 이룬 수많은 점포를 보고 한결같이 놀라워하곤 했던 것 같다.

> "동대문종합시장과 같이 새롭고 다양한 원단과 패션의류 부품을 한 공간, 바로 그 시장에서 원스톱 쇼핑할 수 있는 마켓은 영국은 물론 유럽 어느 나라에도 없다. 눈이 휘둥그레지는 놀라운 시장이다."[2]

영국의 한 패션의류의 수입회사_{DarkCircle Clothing, Ltd.} 드조니_{Aon Dezonie} 대표의 말이다. 다시 인용한 이런 그의 말에 대하여 공감하는 국내외 패션소매상과 바이어는 많다.

앞에서 논의했듯이, 동대문시장이 입소문은 물론 실제로 글로벌 시장 경쟁력이 강한 데는 그 시장 안에 거대한 원단 및 부품시장이 함께 있기 때문이다.

동대문시장은 근대화 물결과 함께 100년이 훌쩍 넘은 역사를 가지고 있다. 그러나 1960년대부터 들어선 저 유명한 평화시장은 한 상가의 건축물 공간에서 디자인 및 제조와 판매가 함께 이루어진 데서 오늘날 동대문패션클러스터의 여명으로 각인되어 있음은 앞에서 논의한 바와 같다.

그때부터 동대문시장은 속도가 빠른 패션 제품의 도매 및 소매시장은 물론, 그 패션 원단 및 부품시장과 봉제 공장 등 공급망이 잘 갖춰져 있었다. 그 후 시장규모가 커지면서 1970년에 동양 최대규모의 원단 및 부품시장으로서 동대문종합시장이 들어섰다. 이어서 그 시장 주변에 크고 작은 원단 및 패

션 부품시장이 늘어나자 그 상가의 크기는 아마 세계 최대의 규모로 가늠해 보아도 그리 틀린 말이 아닐 것이다.

그곳 동대문종합시장에서는 면, 모직, 실크, 레이온, 데님 등 다양한 원단 등으로부터 그 색상과 갖가지 패턴 등에 이르기까지 새롭고 다양한 아이템의 견본을 보고 잘 고를 수 있다. 그 시장터에 전시된 천 조각이나 생생한 사진 등은 눈이 부실 정도로 꽤 환상적이기도 하다.

뿐만 아니라 오늘날 거센 패션 혁명의 소용돌이 속에서 지속 가능한 패션의 첨병인 환경친화적인 신소재의 원단 또한 새롭고 다양한 패턴의 아이템으로 구색에 잘 맞게끔 출하되어 있기도 하다.

그곳 동대문종합시장의 원단 및 부품은 오랫동안 패션디자이너와 패턴제작자, 그리고 직물공장 임직원 및 기술자 등이 쌓은 경험과 기술적 노하우의 축적 속에서 그 시장경쟁의 우위를 지속해 왔다. 나아가서 원단 및 부품시장의 상거래는 패션소매상 및 바이어의 필요와 욕구 그리고 급변하는 색상 및 무늬와 패턴 등의 트렌드 변화에 대한 자극과 적응으로 그 시장경쟁력이 더욱 강화되었던 것이다.

무엇보다도 동대문종합시장은 빅데이터와 3D 프린트 등 제4차 산업혁명의 기술적 도구의 활용에 힘입어, 트렌드 변화에 맞게끔 제조하고, 출하하는 소량의 다품종 원단 및 부품 판매 시스템을 갖추고 있다.

이와 같이 새롭고 다양한 MD를 갖춘 동대문 원단 및 부품

시장의 가공 또는 초월의 뜻을 가진 메타meta와 현실세계를 의미하는 유니버스universe의 합성어로 등장된 메타버스metaverse 기반의 마케팅 및 판촉 전략을 '완제품보다 먼저 그리고 더 쉽게' 추구하여 커다란 경영성과를 얻을 수 있을 것이다. 이미 서울클릭도 이런 메타버스 기반의 원단 및 부품의 수출대행 사업을 새 마케팅 전략의 도구로 삼았다고 한다.

우리나라는 기름 한 방울 안 나오는데 놀랍게도 부동의 석유수출 강대국이다. 그것은 한국경제가 일찍이 대규모의 정유공장을 갖춘 데 따른 것이다. 마찬가지로 우리나라는 땅이 좁아 갖가지 원사 및 원면을 수입하고 있지만, 동대문종합시장 등지에서 갖춘 멋진 원단과 다양한 부품을 세계 각국으로 대거 수출하는 나라로 발 돋움 할 수 있다고 본다.

어떻든 이런 멋진 원단 및 다양한 부품시장은 K-패션의 시작이며, 동대문패션의 지속 가능한 경영을 위한 텃밭이라고 하겠다.

가위의 법칙 그대로

"고객의 뒷모습 또한 꽤 아름답다."

패션 마케팅 시각에서, 이런 견해는 "5리 보고 10리를 간다."라는 말의 뜻을 잘 알고 있는 상인으로선 그 풀이가 쉬울 것이다.

어느 패션숍이든 그 점포의 경영을 지속하려면, 뭔가 찾다가 구매하지 않고 그냥 나가는 고객 또한 그 점포에 다시 방문하리라는 기대 속에서 그들의 뒷모습을 아름답게 보는 게 지혜롭다.

그러나 고객서비스의 경영은 월마트Walmart와 많은 대형할인점이 '매일 저가격으로 판매하는ELP: everyday low price' 전략으로 급성장하고, 또 대세를 이루면서부터 급격하게 달라졌다. 실제로, 많은 대형할인점은 과도한 고객서비스 대신에 '셀프서비스형 저가격으로 판매하는' 기법을 도입해 그 경영을 해온 것이다.

마찬가지로, 이런 셀프서비스형 저가격 판매의 마케팅 전략

은 2000년대 이후 급성장해온 글로벌 SPA 브랜드, 즉 빠른 패션의 시장 강세 속에서 더욱 더 각광을 받았다.

이런 상황 변화 속에서, 오늘날 많은 패션소비자는 국내외를 막론하고 급변하는 트렌드에 맞는 빠른 패션의 제품을 보다 저렴한 가격으로 그것도 '자주 구매하여' 소비 만족을 얻는 데 익숙해져 온 것이다.

그러나 최근에 와서는 많은 패션소비자는 그만 가격수준보다 제품의 트렌드나 품질을 중시하는 소비행위로 변화되고 말았다. 자주 인용되듯, 그들 소비자는 늘 이렇게 말하곤 한다.

> "패션 제품의 가격은 잊어버리기 쉽지만 그 품질은 오래 기억한다."

이런 소비자 행위의 변화는 오늘날 팽배해지고 있는 글로벌 SPA 브랜드, 그 빠른 패션의 덤핑 판매에 따른 부작용 및 사회적 비용의 증가와 무관하지 않다.

실제로 많은 패션소비자는 패션 제품의 높은 가격수준 때문에 경제적 부담이 크다고 해도 쇼핑 횟수를 줄이면서 품질 우선의 제품을 구매하곤 한다. 그 여파로, 많은 글로벌 SPA 브랜드 기업의 매출 규모 및 그 점포 수는 급속하게 감소하고 있다.

이와 같은 글로벌 소비자의 패션 제품에 대한 새로운 구매행위 속에서, 많은 동대문시장 상인은 '가격보다 품질에 우선하는' 패션 제품의 제조와 판매를 새로운 마케팅 전략으로 삼

기 시작했다. 그들의 새로운 상거래 행위, 발 빠른 새 전략의 선택은 꽤 바람직하다.

어느 사업이든 얼마나 많은 고객, 그것도 단골 고객을 얼마나 더 많이 확보하느냐가 중요하다는 것은 누구나 공감하는 일이다. 저 유명한 피터 드러커 교수의 논의는 맞다.[3]

"마케팅의 목표는 제품이나 서비스가 고객에게 잘 맞고 잘 팔리도록 고객을 알고 이해하는 데 있다."

그동안 저가격 중시의 상거래를 추구해 온 상황 속에서, 일부 동대문시장 상인은 저품질이나 혹은 가짜 브랜드 제품을 제조하여 판매하기도 했다. 그래서 국내외 패션소매상이나 바이어의 동대문시장에 대한 이미지는 크게 손상되어 온 것도 사실이다.

그런 시장 이미지의 손상에도 불구하고, 많은 국내외 바이어는 마치 진흙 속에서 진주를 캐듯 넓은 동대문시장 터 곳곳을 오고 가며 트렌드에 딱 맞는 품질 좋은 멋진 패션 제품을 보다 저렴하게 구매하여 그 상거래 만족감을 얻곤 해 왔던 것이다.

그들 글로벌 패션소매상과 바이어는 보다 나은 디자이너 브랜드의 제품을 가능한 범위에서 저렴하게 구매하려는 소비자 욕구와 필요를 잘 알고 있다. 바로 그 이유 때문에 가깝고도 먼 곳 동대문시장까지 찾아오곤 해 왔던 것이다. 그러므로 동대문시장 상인은 그들 바이어 누구든 뒷모습도 아름답게 봐야

한다.

우리가 권고하려는 것은 서둘러 그들 국내외 바이어 만족형 상거래, 그 마케팅 전략을 세워야 하는 데 있다. 그 해법은 가위의 법칙에서 실마리를 찾을 수 있을 것이다.

바로 그 가위의 법칙은 간단하다. 다른 어느 것보다 큰 가위는 종이나 원단을 잘 자를 수 있다. 마찬가지로 디자이너 제품의 품질이 좋으면 좋을수록 그리고 그 제품의 가격이 낮으면 낮을수록 보다 잘 팔린다.

패션 제품의 품질과 가격수준 사이의 격차가 크면 클수록 그 제품의 매출 규모가 커진다는 게 바로 가위의 법칙이다.

> "나무의 손상된 잎은 곤충에게 먹이를 주었기 때문에 더 예쁘다. 다른 생명체를 먹여 살린 값진 작은 생명체의 삶, 그 흔적은 별처럼 아름답기만 하다."[4]

외국인에겐 한류 스타의 노래와 춤으로 유명한 '강남스타일'이 연상되듯, 서울의 강남대로 큰길 가에 우뚝 서 있는 교육보험 빌딩 외벽에는 언젠가 이런 입간판이 세워졌다. 이타적인 삶의 아름다움을 칭송한 한 공익광고의 그림과 그 콘텐츠였다. 널리 공감할 만했다.

우리는 공존공영의 의미와 그 덕행의 행위 법칙을 잘 알고 있다. 그렇다면 가위의 법칙과 그 적용으로 고객서비스의 패션 마케팅 전략을 지속적으로 펴 나아가야 하겠다.

변화에의 적응력

지금까지 동대문시장은 많은 도매상에 의하여 지속 가능한 성장의 길을 밟아 왔다. 그것은 앞에서도 자주 논의했듯이, 동대문시장 도매상의 매출 규모가 그 시장 전체 매출 규모의 90% 이상을 차지해 왔기 때문이다.

놀랍게도, 30,000개의 점포 수가 넘나들 정도로 많은 도매상은 작지만 강한 시장경쟁력을 가지고 있다.

그러나 개발 후기를 맞은 오늘날, 그들은 그동안 이룬 상거래 경험의 축적과 경영 노하우에도 불구하고 급격한 시장환경의 변화 속에서 심각한 구조적 위기를 맞고 있다. 더욱이 그들은 Covid-19와 같은 예기치 못한 위기로 말미암아 모든 게 멈춘 듯 어려움이 증폭되고 말았다.

이러한 상황 속에서 동대문시장 상인은 무엇을 어떻게 해야 할 것인지 걱정이 앞선 힘든 상황에 놓여 있는 것이다. 그러나 우리는 문득 영국의 생물학자 그의 저술 '종의 기원'으로 유명한 다윈Charles Darwin의 적자생존의 이론을 적용해 우리의 처지를 생각해 볼 필요가 있을 것이다.[5]

"그것은 생존하는 종의 힘이 강한 데 있지 않고 또한 그 종
　　의 지적인 능력도 아니다. 적자생존의 힘은 변화에 얼마나 잘
　　적응하는가에 달려있다."

　　그는 경쟁의 우위는 힘이 아니라 적자생존의 지혜에 있다고
주장했다. 이와 같은 적자생존의 법칙은 동대문시장 도매상의
시장 지위로 보아 알맞은 상거래 행위의 미션으로 여길 가치
가 있다.

　　최근에, 하멜Gary Hamel은 그의 저서에서 미래경영을 논의하면
서 변화에의 적응력, 그 방도에 관해 설명했다.[6] 우리는 이제
경영위기를 맞고 있는 동대문시장의 미래 상황을 예견하면서
변화에의 적응, 그 대안을 생각해 볼 필요가 있겠다.

　　동대문시장, 그곳의 상거래는 늘 시장 상황의 변화가 뒤따
르곤 했다. 이처럼 변화 그 자체를 도저히 피할 수 없기 때문
에 어느 상가나 그 CEO와 임직원은 상거래 경영의 성과를
얻기 위해서는 변화에의 적응력을 키워야 한다.

　　우리가 말하는 변화에의 적응력은 그들 CEO가 상황 변화
속 대응 가능한 행위의 범위 내에 접근하려는 채비를 갖추는
힘이다. 어쩌면, 이런 변화에의 적응력은 경영합리화를 위해
응당 뒤따르는 이 시대적 슬로건이다. 가이 윈치Guy Winch는 말
하고 있다.[7]

　　"우리는 항상 우리의 삶 속에서 심리적 변화에 따른 갖가지
　　도전에 직면하고 있다. 행복 속에서도 굴곡이 있기 마련이며,
　　때론 전세가 급박하게 바뀌고 그 시련으로부터 과연 인생은
　　무엇인가에 대하여 다시 생각해 보고 또 배우면서 이웃이나

파트너와 더불어 살아가야 한다. 우리가 부정할 수 없는 것은 우리의 행복, 만족, 좋은 관계의 정립과 그 유지와 손상된 관계의 복원이야말로 변화에의 적응력에 크게 의존된다는 사실이다."

변화에의 적응력은 불행이 감지된 상황에서 서둘러서 그리고 강력하게 대처하는 데 큰 도움이 되는 힘이다. 어느 기업이든 변화 속에서 빠르게 적응해 대처하려는 온갖 노력을 다 쏟으면, 굳게 닫혔던 행복으로 가는 문도 활짝 열리고 말 것이다. 딘 베커Dean Becker 역시 이렇게 말하고 있다.

"한 개인의 성공은 그의 교육수준이나 지식 및 경험 등에 달려있지 않다. 실제로 보다 중요한 것은 그들의 회복력 속도에 달려있다. 그것은 스포츠나 의료 및 약효 그리고 사업 등에서도 마찬가지다."[8]

이런 논의를 바탕으로 할 때, 어느 기업의 CEO든 환경의 변화에 적응하려고 무작정 에너지만을 낭비할 게 아니고, 그 상황 속 기업의 속사정과 주어진 환경, 그 안에서 이루어지는 변화에의 적응력을 잘 발휘해야 한다.

전통적으로 받아들이고 있는 경영management의 의미는 기획, 조직, 통제와 동기부여 등으로 설명되어 왔다. 그러나 어느 기업이든 미래의 경영은 소수의 힘 있는 회사구성원들의 선호와 의사결정이 아니라 회사구성원들 사이의 감성적 파트너십으로 이루어져야 한다는 것이다.

모두가 같은 생각을 하고 있듯이, 어느 기업이든 CEO는 전

략적 목표와 방도를 결정하면서 모든 회사구성원에게 그의 의사결정을 따르도록 설득하는 지도자와 같은 위치에 서 있다. 그러나 미래의 경영, 그 참 의미는 '종업원과 늘 대화하는' 데서 하멜의 논의는 맞다.

그러므로 회사의 갖가지 경영전략과 그 방도는 새로운 대안의 발굴과 실험, 그리고 끊임없는 시행착오를 통한 탐색과정을 거쳐 얻을 수 있으며, 그것은 임직원과의 소통 및 그 참여를 필요로 한다.

뿐만 아니라 미래의 경영과 그 시장환경은 백화점보다 시장, 국내경제보다 글로벌 경제, 오프라인보다 온라인 및 옴니채널, 점포보다 플랫폼, 광고보다 메가 탐색의 엔진, 그 가동 등으로 급속하게 변화될 것이다.

이와 같은 환경 속 변화에의 적응력은 시급한 전략적 과제를 해결하는 비장의 무기 중 하나다. 한 아메리칸 어록이 생각난다.

"단속을 잘 하면 잃는 게 없다."

지금 우리가 논의하고 있듯이, 동대문시장 상인은 극심한 시장 위기 속에서 최우선의 과제로서 가위의 법칙 그대로 그 현격한 격차를 늘리는 일이다. 문제는 미래의 시장환경과 그 변화에 얼마나 잘 적응할 수 있느냐가 마케팅 전략의 성과를 가늠해 줄 것이다. 미국의 싱어송라이터 돌리 파튼Dolly Parton은 이렇게 말했다.[9]

"우리는 바람의 방향을 바꿀 수 없다. 그러나 돛대의 방향
은 조정할 수 있다."

그렇다면 누구든 불확실한 미래 상황의 변화에 따라 잘 적
응하는 일 외에는 다른 방도가 없다.

바람의 옷, 그 한복의 메카

2020년 어느 날, 뉴욕타임스 보도에 따르면 한복은 그동안 전통적인 한국의상을 혁신적인 디자인으로 현대화한 이후 세계 여러 나라 사람들에게 흥미와 관심을 끌어왔으며, 지금은 K-팝 스타들이 즐겨 입으면서 더욱 더 인기 있는 패션 제품으로 거듭났다고 했다.[10]

물론 그 이전 1993년에도 유명한 디자이너 이영희 여사가 프랑스 파리에서 '바람의 옷'이라는 주제 아래 한복을 현대화한 패션쇼를 열고 해외 쇼핑객들로부터 뜨거운 갈채를 받았다고 전한다.

그 후 이영희 여사의 이런 디자인 작업과 그 실험에 크게 영향을 받은 많은 한국의 디자이너는 보다 창의적이고 트렌드에 맞는 패션 제품의 디자인을 통해서 한복의 아름다움과 그 우수성을 널리 알리고 있다. 이런저런 이유로 한복은 패션 비즈니스 세계의 커다란 이슈의 하나로 등장한 것이다.

파라다이스 호텔 및 리조트의 웹사이트 위에 올려진 한복의 아름다움과 우수성에 관한 공익광고는 아마 많은 사람들에게

관심을 두게 할 것이며 나아가서 널리 수긍받을 만하다.11

첫째, 한복은 물론 사람에 따라 견해가 다르겠지만, 남성보다 여성의 의상이 더 아름답다. 어떻든 여성 한복은 여성의 아름다운 자태가 돋보이게끔 저고리가 몸에 꽉 끼는 데 대하여 치마는 보다 더 넉넉하다.

한때 ddp에서 전시되었던 간송미술관 소장품 중 조선 시대의 유명한 화가 신윤복(1758- 1813)의 작품, 미인도는 불후의 문화재로서 아마 세계 어디에 내놓아도 모두가 탄성을 자아낼 만한 귀중한 미술품의 하나다.12

모나리자의 아름다움에 견줄 만큼 출중한 그 미술품은 조선 시대 한 여인의 아름다운 자태를 그대로 보여주었으며 나아가 그녀가 입은 한복의 아름다움 또한 오늘날 우리에게 옛사람들의 패션 디자인 솜씨를 감복하게 해줄 법도 하다.

둘째, 한복의 자랑거리는 여러 가지 자연적인 색상으로 디자인이 된 데 따르고 있다. 한복이 왜 그토록 아름다운 옷으로 평가받느냐는 누구나 자연과 조화된 색상을 더 선호하기 때문이라는 풀이가 뒤따른다.

한복의 색상은 사회적 신분이나 결혼 여부 등을 나타내 준다. 예컨대, 밝은 색의 옷은 일반적으로 어린이나 처녀가 입는다. 그리고 기혼여성이 종종 초록색 저고리와 빨강 치마를 입는데 대하여 미혼여성은 노랑 저고리와 빨강 치마를 입으며, 임신한 부인은 남색 치마를 입곤 한다.

특히 한국인은 명절이나 가정 내 갖가지 잔치 때에는 여러

가지 색상의 옷을 입는다. 색동저고리가 그 좋은 예다. 그 의상은 흰색 바탕 위에 검은색, 하늘색, 청색, 노란색이나 빨간색으로 조화를 이룬 한국의 전통적인 색상인 이른바 오방색으로 짜인 옷감으로 만든 것이다.

셋째, 한복은 평면 디자인을 통하여 의상을 몸에 끼워 넣기보다는 의상으로 몸을 자연스럽게 감고 밀착시킬 수 있어 누구든 체구에 따라 특유의 스타일을 돋보이게 할 수 있다. 이런 한복은 서구인 스타일의 의상과 달라 흥미롭고, 그 특유의 디자인이 여성의 아름다움을 잘 연출하는 데서 더욱 관심거리가 된다.

마지막으로 한복은 '직선과 곡선 등 선의 옷'이라고 부를 만큼 예술적인 커브가 돋보인다. 어쩌면, 직선과 커브의 섬세한 조화야말로 한복의 아름다움을 더욱 더 잘 보여주는 훌륭한 디자인 기법이기도 하다.

이와 같은 한복의 아름다움 덕분에, 한국을 방문하는 많은 외국인 관광객은 그 한복을 저가로 대여하여 서울의 여러 고궁 어디든 입장료 없이 투어를 하고 있다. 또한 그들 외국 관광객은 동대문시장 내 한복 전문 쇼핑몰인 광장시장에서 약간의 한복 아이템을 따로 구매하기도 한다.

우리가 지금 논의하고 있는 광장시장은 1900년대 초에 동대문시장이라는 이름으로 처음 창설된 현대적인 상가 건축물의 시장터다. 그 후 1960년대에 평화시장이 오픈하면서부터 오늘날과 같은 거대한 쇼핑몰 단지가 되었으며, 바로 그 장터

는 새로운 상호로서 광장시장이라는 이름 아래 한복과 그 섬유 및 부품을 판매하는 전문화된 쇼핑몰이 된 것이다. 물론 그 시장은 전통적인 패션 제품인 한복 이외에도 현대화된 디자인의 한복 또한 판매하고 있는 게 사실이다.

지금 광장시장 상인은 거센 파도와 같은 한류에 영향을 받아 한복에 대한 소비 선호 및 그 수요가 증가하고 있는 가운데, 많은 국내외 쇼핑객의 소비 욕구를 충족시키려고 노력하고 있다. 특히 현대인의 트렌드에 맞는 한복의 디자인과 그 패션 제품을 저비용으로 제조하고 나아가서 저가격으로 판매하여 소비자 만족의 극대화를 지향하고 있는 것이다.

단지, 광장시장에서도 Covid-19로 그만 경영위기를 맞고 있는 게 큰 문제다. 그러나 다행히도 코로나 위기가 지속하지만, K-팝 스타들의 온라인 공연은 간접적으로 한복의 스타마케팅 효과를 낳는 기회가 되었다고 한다. 희소식이다.

"걸그룹 블랙핑크는 미국 NBC 지미 폴런 쇼에서 'How You Like That'이라는 신곡을 발표했다. 그 쇼에서, 그들이 입은 한국의 현대화된 전통적인 의상, 한복은 많은 시청자의 눈을 사로잡았다. 한복을 입고 나온 블랙핑크의 뮤직비디오는 무려 1억 7,000만 뷰를 넘어섰다."[13]

최근 NBC 뉴스에 따르면, 한복 옷감으로 만든 BTS 멤버의 서양풍 의상이 수많은 팬들에게 드러내 보이자 한복에 대한 세계적인 관심이 더욱 더 커지고 있다고 했다.[14]

이처럼 동대문시장은 꽤 아름다운 한복과 그 원단 등을 제

조, 판매하여 세계 곳곳의 패션소매상이나 바이어에게 상거래의 수익과 그 비즈니스 삶의 행복감을 선물로 주고 있다.

바람의 옷으로 칭송을 받아온 한복은 앞으로 거세지만 훈훈하게 부는 바람(훈풍)과 같이 인기 있는 패션 제품으로 영구히 남을 것이다.

광개토대왕의 꿈과 같이

고구려 시대 광개토대왕은 아시아의 알렉산더 대왕으로 불리는 역사적 인물이다. 광개토대왕은 한글을 제정하고 국민의 행복과 나라의 융성을 위해 눈부신 치적을 이룬 세종과 함께 대왕King the great으로 칭송을 받고 있다.

알렉산더 대왕(356-323 BC)은 그리스 통일을 이룩하고 페르시아 제국을 정벌하면서 그 영토를 더욱 넓힌 세기의 영웅이었다. 이에 대하여, 우리의 광개토대왕(374-412)은 알렉산더 사후 600년이 지난 후 동아시아의 드넓은 땅 위에 고구려 땅을 거대한 제국으로 만들고 그 나라의 영토를 더욱 더 확장했다.

그분 광개토대왕은 알렉산더 대왕과 같이 10대의 나이에 왕의 자리에 오르고 비록 재임 기간이 짧았지만 세계사적 치적을 남긴 데서 유사하다.

어떻든 광개토대왕 재임 중 고구려 땅은 만주 지역의 북쪽 내몽고까지 드넓었으며 한반도 남쪽의 백제 땅과 옛 일본지역에 군대를 보내 부분적 통치 및 그의 영향력을 발휘했다. 대왕은 고구려 영토의 확장과 함께 국민 삶을 윤택하게 만들기

위해 튼튼한 경제기반을 구축하고, 나라 안팎의 시장을 통해 갖가지 생활 물품과 자원의 교역을 증가시켰다.

특히, 그 시대의 고구려는 이웃 나라는 물론 중앙아시아 및 인디아 등지로 동서양 간 문화 교류에 나서기도 했다. 이런 광개토대왕의 치적은 역사적 기념물이 큰 비석, 광개토대왕비 위에 비문으로 남겨 놨다.[15]

> "왕의 공덕이 하늘에까지 닿았다. 그의 위엄 또한 드넓은 세계로 떨쳐 나아갔다. 못된 무리를 무찌를 때 백성은 모두가 열심히 일했고 편안하게 살아갔다. 나라는 부유해지고 강했고 갖가지 식량은 넘쳐났다. 그러나 불행하게도 하늘은 이런 백성을 불쌍히 여기지 않은 채 그만 39세에 지나지 않은 위대한 왕을 그들 곁으로부터 앗아가 버렸다."

동대문시장 상인이 겪고 있는 오늘날의 경영 위기는 늘 있는 일로써 그리 새롭지 않다. 이런 경영위기의 커다란 요인은 다른 어느 것보다도 시장규모가 작은 데 있을 것이다. 설상가상으로 후발개도국의 성장과 함께 중국과 일본 및 러시아, 그리고 동남아시아 등지로부터 오던 해외 바이어가 급감하기 시작했다.

이런 경영위기 속에서 동대문시장 상인은 광개토대왕의 리더십 발휘 그대로 넓은 시야로 규모가 큰 글로벌 시장을 보아야 한다. 실제로 동대문시장 상인이 새롭고도 다각적인 시각에서 해외시장을 본다면, 아마 나라 밖 시장이 얼마나 넓은지를 지각하게 될 것이다.

이와 관련하여, 한 대기업 '동원'의 김재철 회장과 그의 기업 가정신 및 그 회사의 성공적 경영사례를 살펴 볼 필요가 있겠다.[16]

김재철 회장은 1969년에 한 수산업 기업, '동원'을 창업하여 경영을 해 오다가 2019년에 그 기업그룹의 명예회장이 되었다. 그는 인공지능AI 분야가 우리 미래의 먹거리라고 보고 500억 원에 이르는 자신의 자본 및 자산을 KAIST에 기부할 정도로 널리 존경받고 있는 기업 지도자 중 한 분이다. 드넓은 글로벌 시장의 개척과 그 확장을 이룬 그의 경영철학과 경영기법은 그의 한 어록에서 잘 보여주고 있다.

> "세계지도를 거꾸로 보자. 그러면 한반도는 더 이상 유라시안 대륙의 동쪽 끝 변방이 아니다. 오히려 한반도는 드넓은 태평양으로 향한 동북아시아의 전략적 큰 문이다."

콜럼버스가 이룬 발상의 대전환과 같이, 그는 먼 바다로 나아가 어업을 하는 혁신적 사업을 시작한 후 지금은 자사를 규모의 경제가 있는 대기업으로 성장시켰다. 이처럼 그는 드넓은 새로운 땅 위에서 이룬 광개토대왕의 꿈 그대로 새 지평을 연 진정한 한국인 기업가 한 분이다.

앞에서 언급했듯이, 한국의 원양어업의 개척과 성장을 이룬 위대한 기업인, 그분 김재철 회장은 일찍이 "거센 바다에서는 누구나 몸과 마음이 약하면 죽을 수도 있다."라고 술회했다. 그러나 그는 "강한 사람은 아무리 거센 풍파가 있는 바다라고

해도 어업생산을 증가시키고 그 경영성과를 더욱 더 얻을 수 있다."라고도 했다. 이는 바다에서 배운 그의 경영 노하우이기도 하다.[17]

Covid-19 대재앙의 와중에, 나는 한 명품백화점, 현대 압구정점에서 온라인으로 신선식품을 주문하고 배송받았다. 그때 배송된 제품이 든 상자를 열었는데 나는 그 백화점에서 아이스 팩 대신에 서너 병의 냉동된 생수가 들어있는 걸 보고 깜짝 놀랐다. 동원이 사회적 책임경영을 추구하고, 지구를 지키기 위한 작은 노력으로써 가볍게 만든 에코 생수병을 제조하고 있는 데서 김재철 회장의 기업가정신에 관하여 다시 한번 더 생각해 봤다.

이렇게 볼 때, 동대문시장 상인은 높은 파도가 있곤 하는 거센 바다와 같은 글로벌 시장에서 강한 시장경쟁력을 가지는 새길을 찾아야 할 것이다. 문제는 동대문시장 상인이 대부분 중소 규모의 기업이기 때문에 시장경쟁력이 매우 약하다. 뿐만 아니라 그들은 규모가 매우 크고 또 잘 알지 못하는 해외 시장과의 거래 경험이 그리 많지 않고 교역 노하우도 잘 갖추지 못하고 있는 게 사실이다.

그러나 지금은 국경 없는 무역과 상거래가 일반화되고 있는 새로운 시대다. 그저 점포 안에 앉아 해외 바이어가 방문하기만을 기다리면 동대문시장의 지속 가능한 경영은 어렵다. 모든 동대문시장 상인은 강한 시장경쟁력을 갖추고 스스로가 글로벌 시장을 찾아 나서야 한다.

그것은 피할 수 없는 생존을 위한 전략적 도구이며 선택이다. 물론, 시장경쟁력을 향상하는 일은 쉬운 게 아니다. 그렇지만, 다행히도 광개토대왕이 백성들에게 전한 임금의 뜻 그대로 우리가 모두 한번 시도해 볼 만하다.[18]

"매일 걷는 데 50보에서 100보까지 늘리는 게 그리 어렵지 않다. 그러나 그런 노력이 쌓이면 큰 차이가 된다. 시행착오를 두려워하지 말고 매일 100보를 걸어라. 우리 고구려 사람들은 항상 그런 걸음걸이를 유지해야 한다."

<노트>

1 www.money-news.co.kr

2 www.seoulclick.co.kr

3 블로그 dongdaemun-style.blogspot.com 참조

4 www.google.com/search/peter-drucker

5 www.google.com/Charles-darwin

6 www.amazon.com/Future-Management-Gary-Hamel/dp/1422102505

7 erm-academy.org/publication/risk-management-article/why-adaptability

8 상게서.

9 www.google.com/search/q?

10 nytimes.com/2020.10., A Centuries-Old Korean Style Gets an Update

11 blog.paradise.co.kr, 한국 패션의 뿌리, 한복의 특성과 매력.

12 en.wikipedia.org / wiki, 신윤복의 미인도

13 ariranginstitute.org, K-팝 그룹 블랙핑크, 한복을 입고 공연을 했다.

14 KBS 뉴스, 2021년 3월 31일 자

15 https://ko.wikipedia.org/wiki/Gwangaeto

16 https://www.google.com/search?/Captain Kim/book

17 김재철 회장은 신라 시대 장보고와 같이 1970년대 초를 전후하여 드넓은 해양으로 나아간 개척자적 기업인이다.

18 https://vod.kbs.co.kr/index.html?source=episode&sname/Gwangaeto

가격과 시장의 힘

그 꿈을 이루는 젊은이여, 어서 이 곳 동대문시장으로 오라! 취업도 좋고 창업도 좋다. 취업 및 경험축적 후 창업하면 더 좋다. 이 곳은 자유와 기회의 땅, 바로 그 꿈을 꾸는 시장이기 때문이다.

완전경쟁과 보이지 않는 손

동대문시장 상인은 저마다 갖가지 패션 제품을 보다 저렴하게 판매하는 가운데 지속 가능한 경영을 하고 있다. 왜 그들이 이와 같은 경영성과를 얻고 있는가? 그 답은 간명하다. 그것은 동대문시장, 그 자체가 자유경쟁 시장의 특성을 잘 갖추고 있는 데 따른 귀결이다.

자본주의 경제의 대부 애덤 스미스Adam Smith는 일찍이 완전경쟁 시장 내에서는 가격이 보이지 않는 손으로서 작용한다고 했다.

애덤 스미스 시대보다 앞선, 14세기로 거슬러 올라가 시리아 학자 이반 타미야Ibn Taymiyyah는 아래와 같이 인류 최초로 그의 시장경쟁 이론을 피력했다.[1]

> "만일 어떤 상품의 유용성이 감소하는데 그 수요가 증가하면 가격은 상승할 것이다. 그러나 반면에 그 상품에 대한 유용성이 커지고 수요가 감소하면 그 가격 또한 하락한다."

동대문시장은 30,000여 개에 이르는 중소 규모의 도매상이

패션 제품 및 그 원단과 부품 등을 상거래를 하는 큰 규모의 쇼핑몰이다. 바로 그 시장 안팎에서는 100,000명의 디자이너 역시 보다 창의적인 디자인 작업을 하고 있다. 뿐만 아니라 그 시장 주변은 물론 서울 강북 전역에는 15,000여 개 이상의 봉제 공장이 있는데 그 대부분은 완전경쟁 상태에 놓여 있는 동대문시장의 공급측 경제주체이기도 하다.

이처럼 전방위적으로 완전경쟁 상태에 놓인 동대문시장은 다행히도 패션 제품의 디자인과 제조, 그리고 그 거래 등이 통합적으로 이루어지고 있기 때문에, 동대문패션클러스터의 편익 그대로 그 시장경쟁력이 보다 더 강하다. 더욱이 그곳 장터는 섬유 원단과 갖가지 패션 부품의 시장이 있으며, 그 밖에 물류시설 및 기업과 그 서비스, 호텔, 다양한 식당 등이 즐비해 있는 데서 경쟁력이 더 나아진 것이다.

이처럼 완전경쟁적 시장이 갖는 경쟁력 우위 속에서 많은 동대문시장 상인은 그들 상거래 행위로 보다 더 커다란 경영 성과를 올리고 있다. 특히 그곳 시장터에서는 이른바 '가격'이라는 보이지 않는 손의 작용으로 보다 나은 패션 제품을 저렴한 가격으로 국내외 패션소매상 및 바이어에게 판매하는 마법과 같은 마케팅의 전략적 도구로 큰 경영성과를 얻고 있다.

그러나 1990년대 이후 월마트 및 이마트 등과 같이 매일 저가격으로 판매하는ELP 전략 대형할인점이 대거 등장하면서부터 동대문시장은 독보적으로 우위를 드러냈던 그 경쟁력이 그만 약화하고 말았다.

설상가상으로 중국과 동남아국가 등 후발개도국에서 동대문 시장과 유사하게 저비용-저가격의 패션 제품을 양산하는 시스템을 구축하기 시작했고 더 나아가서 SPA 브랜드와 같은 저가의 빠른 패션기업이 우후죽순 격으로 등장하고 성장하면서부터 동대문시장의 글로벌 경쟁력은 더욱 더 약해진 것이다.

보다 심각한 시장 상황은 Covid-19라는 전대미문의 대재앙으로 그만 저가격 바탕의 동대문패션의 글로벌 시장 경쟁력은 그 회복이 어려울 정도로 약화하고 말았다.

이런저런 이유로 지금 동대문시장은 마치 만물이 고요하듯, 시장 내 점포마다 휴업과 폐업사태가 멈추지 않고 있다.

다행히도 그동안 늘 그래 왔듯이 동대문시장 상인은 마치 불사조와 같이 미래에 대한 희망으로 기업 존립을 위해 버티고 있다. 이 정도면 이런 영어적 한 속담으로 위로해 줄 만하다.

"아무것도 하지 않는 것보다 늦는 게 낫다."

사실, 개발 후기 내지는 선진국 경제에 진입한 한국경제의 상황 속에서 이처럼 약화한 동대문패션의 가격경쟁력을 다시 올리기가 쉽지 않다. 지난 1990년대 말과 같이, 국내외 많은 소매상 및 바이어가 밤낮을 가리지 않고 동대문시장을 방문했던 그때의 시장호황 또한 기대하기 어렵다.

이처럼 모든 게 쉽지 않지만, 그 시장터에서는 어느 상가든 존립을 위한 온갖 노력은 지속해야 한다. 늦더라도 포기하는 것보다 낫다. 한 벨기에 패션 레전드Ann Demeulemeester는 이렇게

말했다.

"나에겐 검은색은 어둠이 아니다. 그것은 아름다운 시의 읊
조림과 같다."[2]

이와 같은 감성적인 어록은 우리에게 와 닿는다. 동대문시장
상인은 사회적 거리두기의 어려움 속에서, 보다 아름다운 패션
제품을 저비용 및 저가격의 경영시스템으로 온라인 및 언택트
상거래를 통하여 이런 위기를 잘 극복할 수 있을 것이다.

특히 제4차 산업혁명의 선두주자, 그 위치에 서려는 오늘날
의 경제환경 속에서 동대문시장 상인은 AI 및 자동화, 그리고
메타버스 등 새 기술적 도구의 힘을 빌려 저비용 및 저가격으
로 동대문패션의 아름다움을 널리 뽐내고 또 공급할 수 있을
것이다.

패션 마케팅

시장의 힘은 경쟁 속에서

어느 제품이든 그 도매시장은 소수의 대형 도매상과 다수의 소매상 및 바이어가 상거래를 하는 게 일반적이다. 이에 대하여 동대문시장은 다수의 중소 도매상과 많은 국내외 패션소매상 및 바이어와 상거래를 하는 특유의 시장체제, 바로 완전경쟁 시장의 시스템이다.

그런데 그들 도매상의 시장경쟁력, 그 힘은 이런 자유로운 경쟁 속에서 나온다는 데 주목할 필요가 있다. 이는 시장의 힘을 독과점 상태로 보는 통념과는 상반된다.

사실 산다는 것 자체가 전쟁이듯, 시장에서의 상거래 또한 전쟁과 다르지 않다. 다시 말하면, 상거래 그 자체는 전쟁과 같이 싸우는 경제행위다. 옳든 그르든, 그것은 엄연한 사실이다. 이런 이유로 많은 사람들은 독점 및 과점과 같이 규모의 경제를 갖춘 대기업이 강한 시장의 힘을 갖는다고 생각하고 있다. 그러나 이런 생각은 옳지 않다.

실제로, 동대문시장의 중소 도매상은 공급측 경쟁 속에서 더 나은 제품을 보다 저렴한 가격으로 판매하면서 시장경쟁력

을 키워 저마다 매출을 늘려 왔다.

이처럼 활력 넘치는 동대문시장은 경제학자 애덤 스미스가 이상향으로 그렸던 자유 방임주의 경제 그대로 자유와 경쟁, 그리고 번영을 누리고 있는 것이다. 많은 경제학자는 그들의 강의용 대학교재에서 이렇게 쓰고 있다.[3]

> "완전경쟁 속 모든 자원의 배분은 개개인의 이기심 유발과 동기부여의 기회 제공 덕분에 잘 이루어진다."

> "바로 그 이기심은 한편에서는 생산자의 이윤 극대화를, 그리고 다른 한편에서는 소비자의 소비 만족 극대화 등으로 가능되며, 그들 양자의 행위는 사람에 의해서가 아니라 바로 '가격에 의해서' 조정되고 또한 그 시장의 균형상태가 이루어진다."[4]

동대문시장은 매일 밤 도매상과 거래를 하는 국내외 패션소매상 및 바이어가 모여들어 왔다. 이는 마치 맑은 날 꽃밭에 많은 벌과 나비가 날아와 노니는 것과 유사하다.

여기에서 들판에 핀 수많은 꽃은 많은 중소 도매상인데 비하여, 그 꽃밭으로 날아온 벌과 나비는 국내외 패션소매상과 바이어로 비유된다.

이에 대하여, 봄부터 여름, 그리고 가을까지 그 꽃밭에서 무성하게 자라 활짝 핀 꽃 봉우리는 동대문시장과 같은 자유 방임의 경쟁 속에서 지속 가능한 상거래를 하는 수많은 중소 도매상의 대명사로 볼 수 있을 것이다.

이처럼 꽃밭의 자유와 그 기회의 땅은 동대문패션의 공급측

에서도 그대로 나타나고 있다. 그중에서도 동대문시장 도매상의 임직원과 프리랜서, 그리고 견습생 등으로 일하고 있는 100,000명의 디자이너 또한 땅과 햇볕, 물, 바람 등과 같아 무성한 꽃을 피우는 데 없어서는 안 될 생태적 그 무엇이다. 그들 디자이너는 보다 나은 패션 제품의 디자인 작업과 그 경쟁으로 더 많은 봉급과 수당을 받으며 저마다 디자이너로서 유명인사가 되려고 큰 꿈을 꾸고 있다.

아울러, 서울 강북의 15,000개의 봉제 공장 또한 완전경쟁의 공급측 시장 상황 속에서 기술혁신 및 노동생산성 향상, 그리고 비용 절감과 같은 합리적 경영으로 보다 나은 패션 제품을 공급하려고 분투하고 있는 것이다.

이처럼 동대문시장은 공급 및 수요측과 시장터에서 전방위적으로 완전경쟁적 상태에 놓여 있으며, 그곳 사람들은 저마다 그 경쟁 속에서 얻은 시장의 힘으로 존립하고 또 성장하기까지 한다.

> "시장의 독점과 그 과점은 질병이다. 그러나 경쟁은 명약과 같다."

최근에 많은 글로벌 SPA 브랜드 기업은 저마다 만성적인 경영위기를 맞아 그 제품의 제조 및 판매 규모가 줄어 매출이 급감해 왔다. 그것은 전 세계 경제의 불황을 가져온 Covid-19와 무관하다고 볼 수는 없으나 근본 원인은 다른 데 있다.

그들 패션기업이 안고 있는 만성적 경영위기의 근본 원인은

시장 과점에 따른 부작용으로서, 저가격 패션 제품의 제조와 그 생산을 위한 저임금 노동력 착취와 과점에 따른 안이한 경영 및 제품의 감성적 및 경제적 가치의 저하 등으로 많은 고객이 외면하는 데 있다고 하겠다.

이에 대하여, 동대문시장의 상인들과 그 파트너는 마치 전쟁터에 나간 병사들과 같이 "사느냐 죽느냐, 그것이 문제다." 라는 절박감으로 패션디자이너 제품을 보다 저렴하게 판매하는 힘든 상거래를 지속하고 있다.

그들은 경쟁 속에서 시장의 힘을 얻고 또 그 힘을 키우고 있다. 늘 깨어 있는 동대문시장 상인은 어렵게 얻은 시장경쟁의 우위를 유지하려고 온갖 방도를 강구하고 있는 것이다.

두말할 필요도 없이, 하루가 다르게 트렌드가 변화되고 사람마다 옷 치수와 색상이 다를 뿐 아니라 나만의 그 무엇 등 개인화가 이루어진 패션 비즈니스 환경 속에서 늘 깨어 있지 않으면 그 시장경쟁의 우위를 더 이상 유지할 수 없다.

분명, 시장의 완전한 경쟁상태는 명약과 같다. 시장의 힘은 오직 그토록 치열한 경쟁 속에서 나온다.

자유와 기회의 땅

지금 미증유의 국내외 경제위기 속에서, 동대문시장 또한 온 세상 만물이 멈춘 듯 큰 위기에 봉착하고 있다.

그러나 마치 먹구름 뒤에 흰 구름 띠가 있듯이, 곧 위기의 끝자락에 이를 것이라는 기대와 희망을 품어본다. 그때가 오면, 어느 곳보다도 동대문시장은 호황의 기회로 가는 첫 기차에 제일 먼저 탑승할 것이다. 그 이유가 있다.

그동안 동대문시장 상인은 여러 차례 경영위기를 겪었으며, 그때마다 오뚝이처럼 곧 일어나 그 위기를 기회로 만들어 왔다. 문제는 작금에 들이닥친 동대문시장의 위기는 과거의 그것과는 크게 다르다는 데 있다. 그래서 과거와 다른 전략적 방도를 찾아야 한다.

그 전략적 방도는 자본과 같은 물적 자원이나 시장의 크기 등이 아니고 사람과 그 기술 등과 같은 인적 자원의 생산성을 높이는 데서 찾을 수 있을 것이다.

오늘날 한국경제는 급속한 고령화와 젊은이들의 결혼 기피 및 저출산 추세로 인하여 인구절벽 및 인적 자원 부족과 같

은 큰 문제를 안고 있다. 특히 개발과 경제성장 시대에 영웅적이었던 인적 자원은 노년기를 맞아 실업 상태에 놓이고 그들의 삶의 질이 악화하고 있다. 그 귀결로 '일자리 없는, 인적 자원의 부족'이라는 역설적인 상황, 그 아이러니 현상이 나타난 것이다. 미국의 한 투자가 바루크Bernard Baruch는 말하고 있다.[5]

> "나이는 숫자에 불과하며, 기록을 위한 암호일 뿐이다. 누구나 그의 경험은 정년이 없다. 그 경험은 잘 쓰여야 한다. 그 경험은 부족한 에너지와 시간 속에서 더 나은 성취를 가능케 한다."

맞는 말이다. 다행히도 동대문시장은 자유로운 시장의 진입과 함께 일거리가 많으며 성공의 기회가 있다. 그곳엔 노년층 취업의 기회가 많은 게 사실이다. 동대문 상인 또한 개발시대의 산업적 영웅이었던 그들 인적 자원을 찾아 적극적으로 영입하여, 그들이 쌓은 값진 경험을 무기삼아 위기 극복을 위한 전략적 새 방도를 마련해야 한다.

다른 한편으로는 디지털 대전환의 시대를 맞고 있는 오늘날, 동대문시장은 ICT와 같은 고급 기술을 갖춘 젊은 인력에 대한 손짓도 서둘러야 하겠다.

사람들은 "우리는 저성장 시대를 맞아 더 이상 투자할 데가 없다. 그리고 일자리도 계속 줄어만 간다."라고 푸념을 한다. 제4차 산업혁명이 일어나고 디지털 대전환의 시대가 왔다고 말하지만, 그만큼 일자리가 줄어들 것이라는 우려 또한 많다.

패션 마케팅

그러나 그건 틀린 말이다. 우리는 동대문시장을 두고 자유 방임주의 세상, 그 자본주의 경제가 꽃 피운 완전경쟁 시장체제 그대로라고 칭송해 왔다. 그렇다. 그곳은 자유로운 시장진입 속에서 누구나 벤처투자 및 그 성공의 기회가 있는 시장터다. 패션은 미래로 가는 성장 산업이며, 그만큼 지속 가능한 경영의 길이 훤히 열려 있기 때문에 더욱 그러하다.

매일매일 최선을 다해 일하며 늘 그 일 속에서 행복감을 얻는다고 말하는 서울클릭 CEO 이용우 대표는 이렇게 그의 견해를 폈다.

> "꿈을 꾸는 젊은이여, 어서 이곳 동대문시장으로 오라! 취업도 좋고 창업도 좋다. 취업 및 경험축적 후 창업하면 더 좋다. 이곳은 기회의 땅 바로 그 시장터이기 때문이다."[6]

> "내일이 아니고 지금이 바로 그때다."

패션은 아마도 제4차 산업혁명을 위한 견인차 역할을 맡을 뿐만 아니라 그 혁명에 힘입어 지속 가능한 경영이 이루어질 것이다. 어느 저널의 논의는 이렇다.

> "제4차 산업혁명은 3D 프린팅, 인공지능 및 바이오 재료 등과 같은 새로운 기술혁신의 물결에 따라 새로운 원단과 부품의 활용, 더 나은 패션 제품의 제조와 그 판매의 증가가 이루어질 수 있다."[7]

한 걸음 더 나아가, 동대문시장은 자유로운 시장의 진입과

기회의 땅답게 세계 각국의 고급 인적 자원에게 동대문패션 제품의 제조와 판매를 함께할 수 있도록 취업 또는 창업의 기회를 제공할 필요가 있다.

그것은 동대문시장의 열린 글로벌 경영을 위한 마케팅 전략의 방도가 될 법도 하다. 시장의 힘은 '온 세상으로 열린' 자유로운 시장진입과 더 큰 기회의 시장터에서 거센 경쟁의 한복판에서 나온다.

다른 어느 때보다도 세계인은 한국과 한국 사람 및 K-팝, 그리고 한글과 태극기 및 K-패션 등을 좋아하고 있다. 그들 많은 세계인이 자유와 기회의 땅 동대문시장의 참모습을 잘 인지한다면, 보다 나은 해외 인적 및 물적 자원의 수입이 가능할 것이며 그 시너지 효과는 매우 클 것이다.

바르고 더 빠르게

글로벌 SPA 브랜드 기업의 하나인 H&M은 아마존 효과 때문에 커다란 경영위기를 맞고 있다. 그러나 그 회사의 경영 위기는 근본적으로 지속 가능한 경영을 다하지 못한 업보가 아닌지 그런 생각이 든다.

이런 사회적 비판은 Zara, Uniqlo 등 다른 글로벌 SPA 브랜드 기업 모두에게 내린 준엄한 심판의 냉혹함이다. 보다 심각한 문제는 이러한 냉엄한 사회적 비판이 그치지 않고 계속된다는 데 있다.

한때 빠른 패션, 바로 그들 SPA 브랜드의 기업은 꽤 돈도 잘 벌고 그 성장세가 괄목할 만했는데 갑자기 무슨 일이 벌어진 것일까?

Zara, H&M, Uniqlo 등과 같은 SPA special retailer of private label apparel 브랜드 제품은 그 의미에 대한 기대 그대로 글로벌 마켓에서 소비자로부터 큰 인기를 얻어 왔다. 그러나 그들 회사의 제품은 그렇게 빠르지 않다. 오히려 그들 회사는 그저 낡은 대량생산시스템의 부산물로서 트렌드에 더딘 적응의 속도, 무

책임한 저품질의 제품만을 생산해 돈만 버는 데 혈안이 되어 있을 따름이다.

지금은 다품종 소량생산의 새 시대에 이르렀다. 오늘날의 소비자는 자동화 기계로 만든 제품을 그리 좋아하지 않는다. 그들은 기계로 만든 제품보다 손으로 만든 제품을 더 선호하고 있다.

우리가 "사람마다 취미와 선호가 서로 다르다."라는 속담을 떠올릴 때 이런 논의는 맞는다고 본다.

Uniqlo의 CEO 야나이Tadshi Yanai는 "우리 회사는 패션기업이 아니다. 오직 기술 회사일 뿐이다."라고 했다. 그의 진솔한 고백은 받아들일 만하다.[8]

이에 대하여, 동대문패션 제품은 '바르고 더 빠르게'라는 기치 아래 특유의 마케팅 전략적 도구를 사용해 글로벌 SPA 브랜드와의 경쟁에서도 그 우위를 차지할 만하다.

동대문시장 상인은 30,000여 개의 중소 도매상에서 새롭고 다양한 그리고 품질 좋은 디자이너 제품 및 그 아이템을 매 3일 만에 제조하고 판매하는 상거래 시스템을 매우 자랑스럽게 생각하고 있다.

어느 제품이든 시장에 출하하면, 마치 삶의 여정처럼 라이프 사이클life-cycle을 가지기 마련이다. 그 사이클의 단계와 과정은 한 제품에 대한 인기가 생기고 증가하다가 성숙단계에 이르고 끝내 감소하는 단계적 시간의 흐름이다.

특히 패션 제품의 경우 이런 라이프 사이클의 높낮이가 크

기 때문에 상거래 규모에 미치는 영향 또한 매우 크다. 그러므로 패션 마케팅의 전략적 방도는 어떻게 하면 해당 패션 제품의 라이프 사이클에 따른 시간적 흐름과 과정을 늘리느냐 등과 관련이 있다. 미국의 한 소프트 엔지니어 켄트 벡Kent Beck 은 이렇게 말했다.[9]

> "그 작업을 시작해라. 그 일은 바르게 해라. 그리고 그 일은 더 빠르게 해라."

물론 사람들은 성공의 비법을 두고 "서두르지 말고 그리고 보다 확실하게 하면 어느 경기에서나 승리할 수 있다."라는 말로 형용하곤 한다. 맞는 말이다. 그러나 세상은 빠르게 변하고 있다. 제품에 따라 라이프 사이클이 다른데 특히 패션 제품의 경우 그 라이프 사이클의 높낮이가 매우 크다.

그렇다면, 급속한 트렌드의 변화 속에서 바르게, 그러나 더 빠르게 하지 않으면 안 된다. 문제는 보다 나은 품질의 제품을 빠르게 제조하여 판매하는 데는 많은 비용이 든다. 그 비용이 늘어나면 동대문시장에서 공급되는 디자이너 제품을 저가격으로 판매할 수는 없는 일이다. 급기야는 그 귀결로 동대문패션 제품의 시장경쟁력마저 약화할 우려가 뒤따른다.

가격이 걸림돌이다. 그렇지만 방도는 있다. 가격차별정책은 위대한 신의 한 수와 같은 대안이다. 그 정책은 글로벌 시장에서 나라 및 지역 또는 소득계층에 따라 패션 제품에 대한 소비 수요의 가격탄력성이 서로 다르기 때문에 쓰이는 가격정

책의 수단이다.

예컨대, 명품 패션 제품도 그렇지만 의료비 부담 등은 도시 및 고소득층 지역에 대하여 농촌 및 저소득층 지역에서 그 제품 및 서비스 수요의 가격탄력성이 상대적으로 크다. 그땐 그 소비 수요의 가격탄력성이 큰 농촌 및 저소득층 지역에서 상대적으로 낮은 수준의 가격정책을 편다.

그것은 고소득층 소비자는 다소 가격부담이 있다고 해도 품질이 좋은 디자이너 패션 제품을 선호하는 데 대하여 저소득층 소비자는 가격부담이 크면 아무리 좋은 디자이너 제품이라고 해도 그 제품에 대한 선호도 및 그 수요가 급격하게 감소하고 만다.

이와 같은 소득계층별 소비자의 패션 제품에 대한 선호 및 그 수요를 고려하여 나라 및 지역별 가격 차별화의 전략, 그러니까 판매가격의 높낮이를 조정하는 방도를 마련하는 게 급선무다.

중요한 것은 비록 동대문패션 제품에 대한 수요가 가격 요인에 크게 영향을 받는다고 해도 그 제품의 감성적 및 경제적 가치의 저하는 막아야 한다.

짝퉁이나 저품질의 수입제품을 국산품으로 둔갑시키는 등 그릇된 상행위는 동대문패션의 이미지 추락과 함께 그 시장터의 지속 가능한 경영을 어렵게 만들 것이다. 바르고, 또 더 빠른 동대문패션의 이미지, 그 유지가 지속되어야 함은 아무리 강조해도 지나치지 않는다.

패션 생산성과 경쟁력

해가 바뀌었지만, 영화 미나리에 출연했던 배우 윤여정 여사가 놀랍게도 2021년도 오스카 영화제에서 여우 조연상을 받았다는 뉴스는 지금도 긴 여운이 남아 있다. 2020년도 오스카 영화제에서 봉준호 감독의 영화 기생충이 작품상 등 많은 부문에서 상을 받은 이후 연이은 한국영화계의 쾌거였다.

그날 시상식에서 참석자에게 거리감 없는 친화적인 영어로 수상소감을 한 윤여정 여사는 국내외 영화팬으로부터 환호와 갈채를 받았다. 미국의 주요 언론과 온라인 채널에서도 그 수상식에서 그녀가 단연 최고의 수상 연설을 했다고 극찬을 아끼지 않았다.

그녀는 스스로가 내가 더 운이 좋아 이 자리에 섰다며, 이같은 수상의 영예는 가족의 생계를 위해 열심히 일한 대가라는 등 위트가 넘치는 연설을 했다.[10]

> "너희 엄마는 지금까지 생계를 꾸리고 너희들을 양육하고 교육하기 위해 고된 일을 해 왔다."

이어서 여우 주연상을 받은 맥도먼드_{Frances McDormand} 여사는
그녀의 수상 연설에서 셰익스피어 연극 맥베스의 한 대사를
인용하면서 윤여정 여사와 유사하게 일, 그 일의 아름다움을
예찬했다.[11]

"나는 할 말이 없다. 내 목소리는 내 칼 안에 있다."

그녀는, 연극 속 맥더프가 국왕을 시해하고 자신의 가족마
저 몰살시킨 맥베스에게 돌아와 복수하는 극적인 순간에 외
친 그의 유명한 대사를 그대로 읊었다. 그리고 "나는 일이 필
요해"라는 어느 영화에서 그녀가 한 대사 그대로 연설을 이
어갔다.[12]

"우리는 그 칼이 우리의 일이라고 생각한다. 나는 일하는
걸 좋아한다. 우리는 일이 필요하고 또 일할 수 있다는 데 고
마움을 느낀다."

우리나라는 지난 1960년대 이후 급속한 경제성장을 이룩해
후진국의 굴레를 벗고, 2021년에 세계 역사상 개도국에서 중
진국을 거쳐 선진국으로 진입한 최초의 나라가 되었다. UN
CTAD_{유엔무역개발회의}가 공식적으로 발표한 빅 뉴스, 그 희소식
은 우리에게 조국에 대한 사랑, 한국 사람으로서 큰 자긍심을
갖도록 해줬다.

이와 같은 놀라운 경제성장은 다른 어느 것보다도 교육 및
인적 자원의 훈련과 같은 성장동력에 힘입어 이루어졌다. 한

외국인 경제학자도 한국의 급속한 경제성장은 인간이 만든 기적이라고 했다. 널리 받아들이고 있는 주장이다.

동대문시장과 그 주변 봉제 공장의 지속 가능한 성장 또한 섬유산업에 기반을 두고 이루어진 한국의 공업화 과정에서 많은 기술적 인력이 경험하고 또 축적한 기술과 그 노하우 덕분이다.

두말할 필요도 없이, 동대문신화로 칭송을 받는 동대문시장의 커다란 경영성과 역시 많은 도매 및 소매상, 디자이너, 섬유와 그 재료 및 패션 부품의 시장에서 일하는 임직원, 무수한 봉제 공장의 기술자 및 임직원, 시장터를 누비고 있는 물류 서비스 인력 등 그들 모두의 고된 일, 그 노동에 대한 값진 보상이다.

특히 우리는, 서울 강북지역으로 흩어져 있는 그 수를 헤아리기 힘든 많은 봉제 공장의 임직원이 고된 노동과 낮은 수준의 임금 등 눈물겨운 노동의 삶과 그 희생을 감내하면서 보다 좋은 품질의 패션 제품을 저가격으로 동대문시장 도매상에게 공급해 왔다는 데 주목할 필요가 있다.

그러나 오늘날, 가격경쟁이 더욱 치열해진 글로벌 시장의 어려움 속에서 봉제 공장의 임직원은 예나 다름없는 노동환경과 더 이상 오르지 않는 실질임금 등으로 오히려 더 많은 희생을 강요당하고 있다. 그렇다면, 작지만 강한 서울 강북의 많은 봉제 공장은 기업의 생존을 위한 새로운 전략적 방도가 없는 것일까? 다행히도 어느 온라인 컨설팅 회사empxtrack.com에 게재된

한 칼럼은 그 방도를 내놓았다.13

　　"우리가 성공한 사람들에 관하여 말할 때, 힘든 노동은 최
　　선의 성과를 낳는 데 필요한 첫 번째 요건이다. 그러므로 누구
　　나 성공하기 위해서는 다른 사람들보다 일찍 출발하고 5-10리
　　라도 더 가야 한다."

이런 전제 아래, 이 칼럼은 성공을 열망하고 또 굳게 결심
한 사람들은 그 일을 보다 효과적으로 하려 할 것이다. 다시
말하면 그것은 '힘든hard 일'을 그 대안으로서 '똑똑한smart 일'
로 바꾸는 데 그 해법이 있다. 더 이상 상투적인 생각과 그저
그런 일은 버려야 한다는 논의다.

앞으로는, 그동안 해 왔던 상투적이고 생산성이 낮은 일에
쏟은 많은 노력과 긴 시간 대신에 스마트한 사고와 아이디어
에 의한 빠른 새 계획의 수립과 그 투자를 서둘러야 할 것이
다. 물론 스마트한 일은 점검해야 할 게 많다.

그것은 시간 관리, 진정으로 필요한 게 무엇인가를 알고, 그
시스템을 완벽하게 이해하며, 절호의 기회를 잘 활용할 뿐만
아니라 함께 일하는 시간에 더 많이 투자하는 것 등이다.

우리가 늘 논의하고 있듯이, 동대문시장의 글로벌 시장 경
쟁력은 좋은 품질의 패션 제품을 보다 저렴한 가격으로 판매
하는 데 있다. 이처럼 패션 제품의 가격경쟁 우위가 담보되어
야 하는 상황 속에서는, 봉제 공장에서의 많은 기술적 인력이
얼마나 스마트하게 일하고 있느냐가 중요하다.

"무언가 제조하지 않는 비즈니스는 사회적으로 좋은 사업이
아니다."14

자동차산업의 아버지 헨리 포드Henry Ford의 이 어록은 마치
동대문시장 주변의 많은 봉제 공장에서 힘든 노동과 저임금과
같은 희생을 감수하면서도 오랫동안 천직으로 생각하고 있는
우리의 참 기술적 인력에게 보내는 찬사로 받아들일 만하다.

이미 우리가 언급했듯이, 그들 동대문시장 속 한국인은 한
국경제의 성장과 발전을 이룬 위대한 산업 역군이었다. 그들
은 지금도 강한 힘을 가지고 있다. 그들 스스로가 스마트한
일로 공장혁신과 그 패션 생산성의 향상을 이룬다면, 동대문
시장의 시장경쟁력은 더욱 더 강해질 것이다.

<노트>

1 Daniel Smith, Big Ideas, 150 Concepts and Breakthroughs that Transformed History, Michael O'Mara Books Ltd., 2017, p.218.

2 The Lives of 50 Fashion Legends, Fashionary, International Ltd., 2018, p.100.

3 John Eatwell, and Others, The New Palgrave A Dictionary of Economics, Vol. 3, The Macmillan Press, Ltd., 1987, p.831.

4 상게서, pp.823-5.

5 https://www.britannica.com/biography/Bernard-Baruch

6 www.seoulclick.co.kr

7 fashionandbook.co.krza-fourth-industrial-revol..

8 Berkeley Sumner, "The life cycle of a fashion trend," Cat Talk, January 2, 2021.

9 https://quotefancy.com/quote

10 https://www.donga.com/en/article/all/20210428, "Youn was a godsend," reports NYT

11 https://variety.com/2021/film/news/oscars-best-actress-frances-mcdormand...

12 셰익스피어의 4대 비극 중 맥베스에 나온 대사 한 줄거리이다.

13 https://empxtrack.com/blog/performance-management-tools-turn-hard-work-into-smart-work/

14 www.google.com/search/q?

제8장

품질이 곧 광고

언젠가 아모레퍼시픽 서경배 회장은 이런 말을 했다. "세계인들이 메이드 인 코리아 제품을 좋아하는 게 한류 덕분 아닌가!" 그 분은 중국인이 그렇듯, 소비자의 재구매 의사는 온전히 품질에 달렸고, 결국 남는 것은 제품의 힘이라고 힘주어 말했다. 동대문시장의 아킬레스건도 바로 품질에 있다. 우리 모두 품질관리를 잘 하자. 그것은 숙명이다.

제품, 제품, 그리고 그 품질

오늘날 마케팅 이론은 이른바 4P 원칙으로 널리 이해되어 왔다. 마케팅의 4P 원칙은 제품$_{products}$, 가격$_{price}$, 입지$_{place}$, 판촉 $_{promotion}$ 등 네 가지 요소를 중요하게 다루고 있다.

그 후 많은 기업에서는 사람$_{people}$을 포함해 5P의 마케팅 믹스를 새로운 전략적 대안으로 삼았다. 아울러 7P의 마케팅 믹스와 같이 그 논의의 범위를 확산시키는 일도 함께 이루어졌다.

최근에 와서는 놀랍게도 20P의 마케팅 믹스가 제기되기까지 했다. 7P의 마케팅 믹스에서는 기존의 4P는 물론 사람$_{people}$, 계획$_{planning}$, 설득$_{persuasion}$ 등까지 중요한 전략적 도구로 받아들이고 있다.

그리고 20P의 마케팅 믹스에 쓰이는 새로운 전략적 도구는 열정$_{passion}$, 밀고 당기는 일 즉, 밀당$_{push-pull}$, 포장$_{packaging}$, 이윤$_{profit}$, 힘$_{power}$, 파트너십$_{partnership}$, 생산성$_{productivity}$, 마켓 셰어와 지위 $_{positioning}$, 전문성$_{professionalism}$, 개성$_{personalty}$, 기타 등으로 열거해 정리되었다.[1]

이처럼 다양한 전략적 도구는 어느 패션기업이나 잘만 쓰면 마케팅 성과를 올리는 데 이바지할 것이다.

여기에서는 일반화된 마케팅 이론과 그 실제에 대하여, 3P의 마케팅 믹스와 같은 새로운 전략적 대안을 논의하고 싶다. 여러 가지 마케팅 전략의 요소가 갖는 중요도는 논란의 여지가 없지 않지만, 우리는 첫째가 제품products, 둘째도 제품products, 그리고 셋째도 제품products 등으로 그 우선순위를 '제품'의 중요성에 두고 의사결정을 할 수 있을 것이다. 적어도 우리가 논의하고 있는 패션 마케팅, 동대문 스타일과 그 전략적 과제는 단언하자면 이렇게 주장할 만하다.

> "무엇보다도 동대문시장의 번영, 그 여부는 3P의 마케팅 믹스에 달려있다."

어느 기업이든 제품의 품질관리는 마케팅 믹스에 있어서 매우 중요한 전략적 도구다. 어느 제품이든 그 자체로 보면, 마케팅 믹스는 판촉이나 상가 입지 및 가격 등 다른 도구에 대하여 제품의 품질에 커다란 영향을 받는다.

패션 마케팅에 있어서 제품의 한 단위는 한 상품, 그 자체를 낳을 뿐 아니라 그 제품이 제공하는 갖가지 편익도 제공한다. 패션 제품의 품질을 관리하는 데는 디자인, 브랜드, 보증, 이미지 등 그 관리의 적용 범위가 넓다.

> "스타일은 당신이 구매하고 싶은 단 하나, 그 무엇이다. 그

것은 쇼핑 백, 라벨 또는 가격표도 아니다. 그것은 우리의 마
음으로부터 세상 밖으로 향한 어떤 반사작용이다. 그것은 하나
의 감성이다."[2]

이스라엘 디자이너 알베르 엘바즈Alber Elbaz의 논의와 같이,
다른 어느 것보다도 패션 제품의 감성적 가치는 마케팅 믹스
의 전략적 성과를 얻는 데 커다란 영향을 미칠 것이다.

두말할 필요도 없이 패션 제품의 감성적 가치는 그 경제적
가치를 기반으로 하여 평가된다. 그것은 왜 제품의 품질관리
가 중요한 일거리인지를 말해준다. 패션 마케팅에서 이런 품
질관리는 원재료 조달과 같은 초기 단계부터 최종 완제품의
생산단계에 이르기까지 전방위로 이루어져야 한다.

이미 우리가 논의했듯이, 동대문시장에서 패션 제품의 수출
대행업을 하는 서울클릭은 완제품은 물론 원단 및 갖가지 부
품을 해외 패션소매상이나 바이어에게 판매하고 있다.

작지만 강한 그 회사는 단순히 패션 제품을 수출하는 데 있
지 않고 품질검사(검품)를 위해 많은 인적 및 물적 자원을 동
원하고 있다고 한다. 어쩌면, 그 회사는 제품과 속도 및 가격
등이 균형을 이루는 특성을 갖춘 동대문패션의 삼박자 경영에
대한 신뢰감을 주고 있는지도 모른다.

"누구에게나 가격은 지출의 부담을 주지만, 가치는 무언가
얻는 기쁨을 준다."[3]

성공의 비결을 논의한 워런 버핏의 이런 어록은 삼박자 경

영을 추구하는 동대문시장 상인으로서는 음미해 볼 만하다. 우리는 모두 패션 마케팅에 있어서 제품의 검품과 그 품질관리의 중요성을 새삼 인식해야 할 것이다.

인기 비즈니스 작가 에린 허프스테틀러Erin Huffstetler 스스로는 패션 마케팅에서 품질관리가 얼마나 중요한 것인지에 대하여 절박한 심정으로 아래와 같이 언급을 했다.4

"좋은 품질의 옷은 하나의 투자다. 이런 생각에 공감한다면, 패션 비즈니스 세계는 한동안 호황의 기회를 맞이할 수 있을 것이다."

최근에 한국섬유신문 편집국 정정숙 국장은 "동대문패션 집적지, 개미군단을 키워야 한다."라는 제하의 칼럼을 내놓았다. 널리 받아들일 만한 좋은 제안이다. 생각해 보면, 그런 제안에 맞는 실질적인 정책 방도가 있을 법도 하다.5

그 한 방도로서, 매주 사이버 패션쇼를 개최하여 우수 디자인 제품, 그 아이템 100선을 선정해 대량 주문하여 공동으로 광고 및 판촉을 대행해 주는 일을 논의해 볼 만하다. 손에 잡히는 정책지원이라고 본다.

품질이 곧 광고

경영 및 마케팅 전략의 도구로 쓰는 키워드의 하나는 품질 메시지$_{QM: quality\ massage}$로 알려졌다. 생각해 보면, 어느 상품이든 그 품질이 좋으면 그 자체가 바이어와 소비자에게 선호도를 높일 수 있으며 더 많은 소비 수요를 유발하기도 하는 광고의 효과가 나타날 것이다.

그러므로 품질은 곧 광고와 같다. 제품만 잘 만들면, 좋은 시장평가를 받아 그 제품에 대한 수요가 증가할 것이기 때문에 굳이 따로 과도한 비용부담의 광고에 의존할 필요가 없을 것이다.

국내외 많은 소비자는 삼성이나 LG와 같은 초우량 기업에 의해 생산되는 갖가지 전자제품을 두고 늘 그 품질이 좋다고 생각해 왔다. 사실, 그들 기업의 전자제품은 품질이 좋으며 바로 그 이유로 많은 소비자로부터 지금껏 사랑을 받는 것이다.

다시 말하면, 이 두 회사는 좋은 품질의 제품을 만드는 회사라는 기업 이미지를 얻고 있으며, 바로 그런 사실 때문에 그들 회사의 광고 및 판촉 성과가 매우 크다.

동대문시장 도매상은 광고나 판촉에 앞서, 시장에 출하한 그들의 제품이 좋은 품질이라는 사실을 국내외 패션소매상이나 바이어에게 메시지로 전하려 하고 있다. 그런 품질 메시지에 대한 효과는 가늠하기 어렵겠지만, 분명 동대문 스타일, 그 패션 제품은 시장경쟁력이 강하다.

동대문패션의 시장경쟁력은 다른 무엇보다 그 제품의 새로움과 다양성이 그 힘의 원천이다.

다 아는 바와 같이, 똑똑한 국내외 소비자는 자동화된 기계로 만든 패션 제품을 그리 좋아하지 않는다. 그들은 대량생산보다 개인화된 고객 맞춤형 패션 제품을 보다 선호하고 있는 것이다.

동대문패션 제품은 기계로 만든 대량생산이 아니고 고객 맞춤형 생산으로 출하된 것이다. 그것은 서울 강북의 중소 봉제공장 임직원이 영세한 경영 규모와 그에 따른 어려운 경영환경 및 노동 삶의 질 악화 속에서도 글로벌 소비자의 다양한 선호와 그 흐름, 늘 새로움을 추구하는 트렌드에 맞춰 색깔이 드러나는 다양한 디자이너 제품을 제조해 판매하는 열정, 그것 때문이다. 어느 중국의 한 대기업 CEO는 동대문시장을 방문한 후 이렇게 말했다.[6]

"동대문시장과 같이, 속도, 트렌드, 좋은 품질, 착한 가격 등으로 무장한 시장은 세계 어느 곳에 가도 찾아보기 어렵다. 이런 경영 및 마케팅 시스템은 글로벌 SPA 브랜드 자라(Zara)보다 낫다."

이와 같은 동대문패션에 대한 칭송은 드넓은 글로벌 시장에서는 안타깝게도 그 울림이 미미하다. 그래서 많은 동대문시장 상인은 많은 글로벌 소비자에게 '알리고 설득하며, 다시 생각나게 하는' 이른바 광고를 하고 싶어 한다. 분명 광고는 동대문패션의 시장경쟁력 우위를 가질 수 있는 마케팅 도구임에 틀림이 없다.

그렇지만 광고는 엄청난 비용이 든다. 지나친 광고비 부담은 디자이너 제품을 저렴하게 판매하는 상거래 전략, 그 동대문 스타일다운 비법을 유지하는 데 어려움이 뒤따른다. 두말할 필요도 없이, 지나친 광고비 부담은 고스란히 가격수준의 인상으로 가는 게 십상이다.

다행히도 리스AI Ries 부부 학자가 쓴 한 도서는 '이제 광고의 시대는 가고 PR의 시대가 왔다'라는 제하에 PR, 즉 입소문의 광고효과를 극찬했던 게 기억이 난다. 그들의 논의는 이렇다.7

> "광고는 바람이고 PR은 태양이다. 광고는 공간이며 PR은 선이다. … 광고는 모든 사람을 대상으로 하는 데 대하여 PR은 단골과 같은 특정인을 대상으로 한다. 그리고 무엇보다도 광고는 고비용이 드는 데 비하여 PR은 저비용이 든다."

우리는 품질이 곧 광고라고 했다. 그러나 실제로 그것은 광고라고 하기보다는 그 광고의 효과라고 함이 옳다. 아니 PR이라고 해야 할 것 같다.

어떻든 보다 나은 디자이너 제품, 그 품질을 향상하는 것은

저비용 광고와 같은 PR 전략으로 그 지속이 가능하다. 동대문 패션 제품의 품질 향상은 글로벌 소비자, 그들의 대변인과 같은 패션소매상 및 바이어와의 소통으로 커다란 광고효과를 얻을 수 있을 것이다.

여기에서 품질로 무장한 채 세계 방방곡곡, 여러 나라의 많은 여성으로부터 큰 인기를 얻고 있는 아모레퍼시픽 서경배 회장은 언젠가 이런 말을 했다.[8]

> "중국인들이 메이드 인 코리아 제품을 좋아하는 게 한류 덕분 아닌가!" "맞다. 그러나 재구매 의사는 철저히 품질에 달렸고, 결국 남는 것은 제품의 힘이다."

실제로 아모레퍼시픽은 한류스타를 광고모델로 내세우지 않고, 품질 우선을 중시한 제품을 광고한 '설화수'의 경우 매출이 상대적으로 급증했다고 한다. 그것은 "품질로만 승부하겠다."라는 아모레퍼시픽의 마케팅 전략이 통한 셈이다.

아모레퍼시픽은 1996년부터 세계 최초로 출시한 인삼화장품의 폭발적 수요 유발이 그렇듯, 지난 반세기가 넘도록 이어 온 그 회사의 연구개발과 기술축적 덕분에 자사 제품의 품질을 개선해 세계 초우량 기업으로서 지금도 그 성장을 지속하고 있다.

동대문시장 상인은 너 나 할 것 없이, 이와 같은 품질 우선의 경영을 지속하는 기업의 성공사례를 보고 깊이 느껴야 하겠다. 저마다 한 영어 버전Feel whether it is hot. 그대로 그 열기를 몸소 느껴 봄 직하다.

바이어 만족이 먼저

앞에서 자주 논의한 바와 같이, 동대문시장은 점포 수와 매출액 규모로 보아 도매상의 비중이 매우 크다. 그래서 동대문시장은 도매상이 그 상거래를 주도하는 시장터라고 하겠다.

오랫동안 동대문시장 도매상은 국내외 패션소매상 내지는 바이어와 거래하면서 돈도 많이 벌어 큰 부자가 된 사람도 많다. 이런 이유로, 사람들은 그들의 경영 지속과 그 성과를 두고 이른바 동대문신화Dongdaemun myth라고 널리 칭송해 왔다.

그러나 글로벌 경제가 저성장 시대에 이르고 설상가상으로 Covid-19와 같은 대재앙까지 벌어져 그 경영위기의 국면이 심각하기만 했다. 이러한 극심한 위기 속에서 그들 동대문시장 도매상은 무언가 새로운 마케팅, 그 전략적 방도를 모색하지 않을 수 없게 된 것이다.

하버드 비즈니스 스쿨 교수였던 시어도어 레빗Theodore Levitt의 논의는 동대문시장 도매상이 무얼 먼저 해야 할 것인지를 알려주고 있다.[9]

"한 사업의 진정한 목표는 고객을 만들고 유지하는 데 있다. 그것은 결코 돈을 버는 데 두지 않는다는 데 있다고 하겠다."

패션 제품의 상거래 및 그 마케팅 전략을 펴는 데 있어서 고객과의 동반자 관계partnership가 매우 중요하다는 것도 바로 그의 이런 논의의 쟁점과 다르지 않다. 누군가는 고객의 만족도가 100%에 이르지 않으면 그 고객은 언제든 등을 보이며 홀연히 떠날지도 모른다고 했다.

이런 논의를 바탕으로 할 때, 동대문시장 도매상은 국내외 패션소매상과 바이어의 필요와 욕구를 잘 파악해야 한다. 왜냐하면 그들의 도움 없이는 상거래의 경영성과를 얻을 수 없기 때문이다.

오늘날 일반화되고 있는 소비자의 만족도는 가성비 높은 제품에 대한 선호도로 가늠될 수 있다. 그들 소비자는 가능하면 필요와 욕구에 맞는 제품을 보다 저렴하게 구매하면서 더 큰 만족감을 얻으려 한다. 그래서 우수한 제품과 서비스를 보다 저렴한 가격으로 판매하는 소매상만이 살아남는다. 그것이 바로 엄연한 시장의 법칙이다.

패션 제품의 경우 '디자이너 제품을 보다 저렴하게Designer brand for less' 판매할 때 그들 소비자는 만족감을 느낀다.

문제는 국내외 패션소매상이나 바이어가 그들 소비자의 만족도를 충족시켜주면서 그들 상거래 행위를 지속할 수 있는가에 달려있다. 1990년대 초 메이드 인 아메리카를 외치면서 그

꿈을 이룬 월마트Walmart의 창업자 월튼Sam Walton의 경영철학은 그 해답을 우리에게 남겨주고 멀리 떠났다.[10]

> "우리가 함께 일을 한다면, 모든 사람들의 생활비를 낮춰줄 수 있다. 소비자의 생활비를 줄여 그 절약 덕분에 보다 많은 소비 만족의 기회를 얻어 온 세상 사람들이 행복해졌으면 좋겠다. 우리는 그들 소비자에게 보다 나은 삶을 누릴 기회를 줄 것이다."

맞는 처방이다. 그렇다면 바이어 만족이 먼저다. 왜냐하면 바이어가 구매의 만족도가 높아야 소비자에게 가성비 높은 패션 제품을 제공할 수 있으며, 그때 그들 상거래 또한 지속할 수 있을 것이기 때문이다.

동대문시장 도매상은 '바이어 만족이 먼저!'라는 기치 아래 보다 나은 패션 제품을 착한 도매가격으로 판매하고 그들 바이어에게 융숭한 고객서비스를 베풀어야 한다. 그것은 패션 마케팅의 전략적 방도에 대한 옳은 답이다. 영어 버전의 속담은 이렇다.

> "두 사람의 힘은 한 사람의 그것보다 강하다."

백지장도 맞들면 가볍다고 하지 않았는가! 동대문시장 도매상과 거래하는 소매상은 근본적으로 소량의 패션 제품으로 MD를 하곤 한다. 소비자의 기호 및 그 선호도가 제각각 다르기 때문에 패션소매상은 다양한 제품, 소량의 아이템으로 MD,

그 상품구성을 해 소비자의 필요와 욕구를 채워주고 있는 것이다.

우리가 지금까지 동대문시장 도매상은 디자이너와 원단 및 부품시장의 임직원, 그리고 봉제 공장 임직원과 기술자 등이 보다 품질 좋은 패션 제품을 제조하고 시장에 출하하는 즉, 공급측 파트너십 덕분에 더 나은 상거래의 경영성과를 얻어 왔다고 했다.

뿐만 아니라 동대문시장 도매상은 국내외 패션소매상과 바이어 등과의 수요측 파트너십을 발휘하는 가운데 소비자의 필요와 욕구를 채워주면서 상거래의 경영성과를 얻고 있기도 한 것이다.

우리는 팀워크란 말을 자주 하곤 한다. 영어 버전의 팀TEAM: Together everyone achieves more은 함께하면 그들 모두가 더 많은 성과를 얻을 수 있다는 논리, 그대로의 의미다.

그동안 그래 왔듯이, 앞으로도 동대문시장은 "바이어 만족이 먼저!"라는 기치 아래 그들과의 굳건한 파트너십 발휘로 더 나은 패션 제품을 착한 가격으로 판매하면서 지속 가능한 경영을 이어갈 것이다.

새로움 외는 없다

"우리는 근로자를 착취하고 지구환경을 해치는 그런 브랜드
의 옷을 더 이상 원하지 않는다. 새 옷을 덜 입고 잘 고르자!"

품질이 그리 좋지 않은 패션 제품을 대량생산하여 저가격으
로 공급하는 빠른 패션기업들, 예컨대 Zara, H&M, Uniqlo,
Forever 21 등에 대한 글로벌 소비자의 질타, 아니 그들의 볼
멘 목소리다. 이런 와중에 나는 동대문시장 apM Place를 다
시 가 봤다. 몇 년 전 그곳에 처음 갔을 때 이렇게 탄성을 질
렀던 기억이 난다.

"와! 동대문시장에 이처럼 백화점과 같은 도매상가가 있
구나."

누구나 apM Place에 가보면, 초현대적인 건축물 ddp 투어
의 감동과 그 여운이 남아 있는 상태에서 한 고급 쇼핑몰에서
마치 패션쇼를 보는 들뜬 느낌이 들 것이다. 나는 apM Place
를 두고 제대로 평가받지 못한 동대문시장의 참 얼굴, 화려한
쇼윈도라고 부르고 싶다.

해외 관광객이 좋아하는 서울의 밤거리를 밝히고 있는 환상

적인 쇼윈도가 그곳에 있다. 아직도 그 몰을 가보지 않은 해외 패션소매점의 임직원 및 바이어에게 서둘러 보여줄 만하다. 언택트 상거래시대 속에서도 그곳 가상점포를 투어해 볼 만하다. 싱가포르 기업인 쉬엔Wilbur Suen의 찬사다.11

> "나는 apM Place 매장의 인테리어 및 시설, 그리고 그 컬렉션을 좋아한다. 그곳은 실제로 품질이 우수한 디자이너 아이템으로 꽉 차 있다. 무엇보다도 다채로운 MD에 감복했다."

20여 년 전에 동대문신화를 이룬 시장터, 그 현장이지만 많은 국내외 소비자는 "글쎄 동대문패션 제품은 품질이 그리 좋지 않다."라고 인식되어 왔다. 그들은 제품 가격이 저렴한 만큼 그 품질 또한 좋을 리 없을 것으로 생각해 온 것이다.

그러나, apM Place에서 판매하고 있는 제품은 일반 백화점에서의 제품과 별다른 차이가 없는데 그 도매가격이 꽤 저렴하다. 더욱이 점포마다 매장이 넓고 훤한 매대를 갖추고 있으며, 통로 또한 넓어 마치 고급백화점의 매장 분위기 그대로 쇼핑 편의성이 만점이다.

뿐만 아니라 apM Place는 도깨비 시장으로 알려진 동대문시장 내 도매상가 대부분과는 달리, 상가 브랜드 'apM' 그대로 24시간(밤부터 낮까지) 오픈하고 있다. 더욱이 그곳은 국내외 패션소매상과 바이어에게 저렴한 가격의 디자이너 제품을 잘 골라 구매할 수 있게끔 갖가지 고객서비스를 듬뿍 제공하고 있다.

이처럼 우리는 apM Place를 하나의 화려한 쇼윈도라고 칭송하면서, 그 쇼윈도의 도매 경영 및 그 판촉 전략이야말로 보다 드넓은 글로벌 시장의 개척과 확장을 가능케 할 것이라는 큰 기대를 해본다. 그렇다면, 패션 제품에 대한 선호와 그 수요 및 트렌드 등 글로벌 시장의 동태적 상황은 어떨까?

한 패션기업The Cotton Inc. Lifestyle Monitor의 조사결과에 따르면, 소비자의 4분의 3 정도가 가격이 높은 패션 제품이 그 가격이 낮은 제품에 비하여 품질이 좋다고 믿고 있다고 했다.[12]

반면에, 스타일이 구매동기의 전부가 아니라고 믿는 소비자의 73% 정도는 저가격의 패션 제품도 고가격 제품의 품질에 비해 손색이 없다고 생각하는가 하면, 나머지 3분의 1은 고가격 제품이 스타일마저 좋다고 생각하고 있다는 것이다.

CEO 스미스Katie Smith는 Zara의 아이템은 미화 46달러인 데 대하여 Gucci의 제품은 1,341달러로서, 가격 차이가 큰 데도 불구하고 두 아이템의 판매 및 그 완판sold-out 속도는 별로 차이가 없었다고 했다.

그리고 지난 3년 동안 소비자 행동이 어떻게 변했는지 조사해 보았는데 놀랍게도 그들의 구매속도가 급격하게 빨라진 것을 알 수 있었다고 했다. 그러나 명품과 빠른 패션 제품에 대한 소비자의 행위는 크게 달라지지 않았다고 결론을 맺었다.

이러한 견지에서 우리가 주목해야 할 것은 아마존과 다른 많은 온라인 기업이 패션 비즈니스의 많은 일거리를 훔쳐 갔다는 데 있을 것이다. 저비용이나 고가치에 따라 시장경쟁력

이 영향을 받는 많은 회사는 그 경쟁 대열에서 힘들어하고 또 뒤처지고 있는 게 사실이다. 그러므로 어느 기업이든 어렵지만 저비용과 고가치의 시장경쟁력을 갖춰야 한다.

그렇지 않으면, 어느 기업이든 고객을 잃고 또 그들 고객이 결코 다시 돌아오지 않을 것이다. 몇몇 컨설팅 회사의 경고 또한 마찬가지다.

이와 같은 글로벌 소비자 행위와 그들의 선호도로 비추어 볼 때, apM Place는 동대문패션클러스터에 있어서 시범적 쇼핑몰, 앞서가는 도매상가라고 하겠다. 많은 글로벌 패션소비자는 그들이 선호하는 스타일에 따라 구매동기가 유발되고, 비록 구매가격이 부담되는 거래조건이라고 해도 품질이 좋을 것이라는 믿음으로 그 아이템을 구매하곤 한다. 그렇지만, 사치스러운 고가의 명품과 같이 소비자 부담이 너무 크면 그 구매가 더 이상 늘어나지 않는 게 엄연한 사실이다.

해외 패션소매업자나 글로벌 바이어가 apM Place의 패션 제품을 선호하는 것도 바로 이런 이유일 것이다. 실제로도 동대문패션 제품에 대한 수요증가 및 많은 도매상가의 매출증대 또한 apM Place에 의해 견인되고 또 영향을 받고 있다.

여기에서 우리는 "새로움 외는 없다."라는 논의를 하면서, 문득 Hershey's 창업자의 어록이 떠올랐다. 전설적인 CEO 허쉬Milton S. Hershey의 명언이다.[13]

> "당신의 제품을 팔기 위해 '고객'을 찾지 마라. 오히려 당신의 고객을 위해 '좋은 제품'을 찾아라."

"품질이 먼저!"라는 경영철학을 가지고 지속 가능한 경영을 해온 그 명품 초콜릿 회사는 보다 색다른 것을 공급하는 방식으로 매일매일 새 판촉 전략을 폈다고 한다.

앞으로 동대문시장 상인은 apM Place에서와 같이 화려한 쇼윈도 위에 새롭고 다양한 그리고 고품질의 패션 제품을 갖춰 지속 가능한 경영을 추구해야 할 것이다.

"새로움 외는 없다."라는 MD를 갖춘 마케팅 전략과 그 방도는 동대문시장의 미래로 가는 새길이다.

신뢰와 상거래

"나는 패션이 여성을 아름답게 해줄 뿐만 아니라 그들에게
자신감을 갖게 해주고 있다고 늘 믿어 왔다."14

이처럼 이브 생 로랑Yves Saint Laurent은 소비자는 패션 제품,
그 의상을 입고 자신감을 갖게 될 것이라고 주장했다. 그리고
블랙 라이블리Blake Lively 또한 가장 아름다운 사람이 입는 것은
의상이 아니라 자신감 그 자체라고 했다.

우리가 다 아는 바와 같이 한국인들은 수입된 맥주나 와인
대신에 소주나 민속주 등을 꽤 선호하고 있다. 실제로 진로와
함께 그 시장경쟁력이 강했던 보해양조 회사에서 내놓은 매실
주 '순' 또한 애주가들로부터 한때 큰 사랑을 받았다.

어느 주류 제품이든 갑자기 히트 상품이 되면 그 수요의 폭
발적 증가로 그만 품절 사태에 이르기도 한다. 보해양조 회사
에서 매실주 '순'을 출시한 후 바로 그런 사태가 벌어졌다. 전
국 각지에 있는 대리점에서 그 제품에 대한 주문 전화가 빗발
치듯 왔다고 한다.

어느 날 보해양조 회사에서는 임직원들의 대책회의가 열렸

다. 매실주 '순'은 5년 숙성된 제품이기 때문에 절품 사태에 대한 특단의 대책을 강구하기란 쉽지 않았을 것이다.

그때 한 임원이 긴급 제안을 내놓았다. 그는 "우리 회사는 5년 숙성의 매실주는 절품상태이지만 3년 숙성의 매실주 재고 는 많다. 바로 그 재고 매실주에 5년 숙성의 제품으로 라벨 작업을 하면 숨통이 트일 것이다."라고 했다.

그러자 그 회사의 창업자 임광행 회장은 그 제안이 끝나자 마자 약간 상기된 채 단호하게 자신의 결단을 피력했다. 앞으 로 2년 동안 매실주 '순'은 출시하지 않겠다는 것이었다.[15]

> "우리 회사는 우리의 고객을 마치 가족이나 친구와 같이 사 랑하면서 술을 빚어야 한다. 그들은 술맛을 잘 알고 있다. 우 리는 그들에게 신뢰를 팔아야 하지 않겠는가!"

누구나 그의 이런 경영철학을 전해 들으면 널리 공감해줄 것이다. 자업자득의 의미를 담은 영어 버전 속담에서도 "누구 나 스스로가 빚은 술인 듯 즐겨 마시도록 해야 한다."라고 말 하곤 했다.[16]

어떻든 보해는 비록 인기제품의 절품 사태로 매출 규모가 감소했지만, "신뢰를 팔자."라고 말했던 창업자의 기업가정신 덕분에 지금까지 지속 가능한 경영으로 성장해 왔다.

동대문시장 상인도 이와 같은 착한 경영의 사례와 같이 국 내외 패션소매상과 바이어들에게 늘 좋은 디자이너 제품을 저 렴하게 판매하는 특유의 마케팅 전략으로 바로 그 신뢰를 팔

아야 한다.

지금 우리가 "신뢰를 팔아라!"라고 하는데 그것은 "소비자들이 그 브랜드나 제품의 품질을 신뢰하고 구매하도록 해라."라는 말로 대신할 수 있을 것이다. 어쩌면 한 패션 제품을 판매하는 데는 다른 어느 것보다도 소비자나 바이어의 믿음이 있어야 가능할 것이다. 아니 그 믿음이 전부인지도 모를 일이다.

만일 동대문시장 상인이 많은 국내외 패션소매상이나 바이어에게 그 믿음을 준다면 그들 고객은 신뢰감을 가지고 거래량을 늘리려 할 것이다. 그러므로 그들 바이어가 신뢰감을 가지면 그들은 과단성이 있고 확신에 찬 거래행위를 한다는 사실을 잊지 말아야 한다. 분명한 것은 그들 고객이 동대문시장 상인을 믿으면, 다른 바이어에게도 소개할 것이며 추후 다시 되돌아와 거래를 지속할 것이기 때문이다.

이런 세상 이치로 볼 때 동대문시장 상인은 늘 보다 나은 제품을 제조하여 판매한다는 사실을 입증해야 한다. 왜 동대문패션, 그 브랜드가 강한가에 대하여 설명해야 한다. 그리고 "우리는 더 좋은 제품을 제조해 판매하기 위해 무언가 남다른 노고를 쏟고 있다."라는 진정성을 보여줘야 할 것이다.

누군가는 마케팅 전략, 그 방도로서 첫째, 소통하라, 둘째도 소통하라, 셋째도 소통하라고 권고하고 있다. 특히 제품의 품질이 좋다고 해도 그 신뢰를 받기 위해서는 소통하고 또 소통해야 한다.

어쩌면 오늘날 국내외 패션소매상이나 바이어는 동대문시

장 상인이 단순히 돈을 벌기 위해서인가 아니면 우리네 인간 삶, 그 속에서 모든 사람들의 행복을 위해서인가를 밝혀 주기를 원하고 있는지도 모른다. 그것은 세계 방방곡곡 많은 잠재 고객의 소비자주권을 위한 외침이기도 하기 때문이다.

<노트>

1 David Pearson, The 20Ps of Marketing, Kindle eBooks

2 엘바즈(Alber Elbaz), 그분은 이스라엘 패션디자이너로서 프랑스 파리의 패션 비즈니스 계에서 대우받으며 일했다고 한다.

3 www.google.com/search/q?

4 Erin Huffstetler, "How to Spot Quality Clothing," liveabout.com

5 https://www.ktnews.com/news/article-view.html?idxno=122944

6 www.naver.com

7 Al Ries and Laura Ries, The Fall of Advertising and the Rise of PR, Harper Business, 2002, pp.239-268.

8 서경배 회장과의 인터뷰 기사, 조선일보, 2014년 12월 18일 자

9 Theodore Levitt, The Marketing Imagination, New York: Free Press. 1983.

10 www.walmart.com

11 Wilbur Suen, April 9, 2016, aroimakmak.com

12 The Cotton Inc. Lifestyle Monitor의 조사자료

13 www.google.com/search/q?

14 상게서.

15 www.bohae.co.kr

16 "You must drink as you have brewed."

제9장

피닉스 경영

"새로움 외는 없다." 그것은 동대문 시장사람들의 자존심이다. 나만의 옷. 개성미가 넘치는 패션을 선호하는 이 시대에, 새로움과 다양성의 MD를 갖춘 도깨비 시장은 이 세상 다른 어디에도 없다.

불사조와 같은 상거래 삶

동대문시장의 대명사인 평화시장은 1950년대로 거슬러 올라가 6.25전쟁 이후 북한에서 자유를 찾아 남쪽으로 내려온 많은 피난민에 의해 창설되었다.

1950년대 말 대화재로 재건축된 그 시장은 긴 전쟁의 후유증으로 경제위기가 이어지던 우리의 삶 속에서, 생필품 및 패션 의류제품을 제조하고 그 장터에서 직접 판매하는 특유의 패션 비즈니스로 출발하여 성장을 지속해 왔다.

그 후 동대문시장은 경제성장과 함께 평화시장 외에도 몇몇 도매 및 소매상가가 늘어났으며, 아울러 1970년대 초에 세워진 동대문종합시장을 필두로 하여, 섬유 원단 및 패션 부품 등 전문점 성격의 새로운 시장이 잇따라 등장했다. 뿐만 아니라 평화시장 2-3층에서 시작되었던 중소형 봉제 공장은 창신동 등 동대문시장 주변 지역에서도 대거 생겨났으며 오늘날에 와서는 서울 강북 전역으로 확산하기에 이르렀다.

한편 1988년에 개최된 서울 올림픽 이후 동대문시장은 동남쪽 드넓은 장터, 그곳의 넓은 공간 위에 많은 패션도매상가

가 생기면서부터 명실공히 이른바 동대문패션클러스터의 면모를 갖추는 등 개발 및 성장의 단계로부터 성숙의 단계로 대전환이 이루어졌다.

우리가 어느 산을 오를 때마다 가파른 언덕과 깊은 계곡이 있듯이, 동대문시장의 개발과 성장의 여정은 빛과 그림자가 함께 이어져 왔던 게 사실이다. 두말할 필요도 없이, 누구든 깊은 계곡을 지나 가파른 언덕으로 올라가는 데는 힘이 들어 발걸음이 더디기 마련이다. 제2 개발의 연대로 불렸던 1970년대 초의 일이다.

> "근로기준법을 준수하라. 우리는 기계가 아니다. 일요일을 쉬게 하라. 근로자를 혹사하지 마라."

1970년 11월 13일 오후 평화시장 봉제 근로자 전태일은 이런 몇 마디의 구호를 외치다가 그 자리에 쓰러졌다. 그는 스스로가 몸에 휘발유를 뿌려 자신을 불태우고 그저 재만 남긴 채 우리 곁을 떠났다.[1]

그 후 반세기가 지난 오늘날, 많은 개발도상국에서 저임금 등 노동자 착취와 환경파괴 속에서 패션 제품을 제조하고 판매하는 많은 글로벌 SPA 브랜드 기업은 예외 없이 세계인으로부터 질타를 받고 있다. 1970년에 이런 상황이 벌어졌던 이 땅, 그곳 동대문시장에서 청년 전태일은 그만 분신자살과 같은 충격파를 남겨 지금도 상흔이 가시지 않고 있다.

최근에 한 정치인 최민희 여사는 말했다. 그분의 딸이 열

살 즈음 청년 전태일에 관한 책을 읽고 스스로가 물었다고 한다. "왜 몸을 태워, 뜨겁고 아프게 해?" 그때 딸 아이는 온몸을 떨며 괴로워하며, 왜 사람이 자기 몸을 태워야 하는지 무섭다고 하면서 울었다는 것이다.[2]

그분 자신도 오래 전에 처음으로 조영래 변호사가 쓴 '전태일 평전'을 읽고 눈물이 비 오듯 쏟아졌던 기억이 되살아나, 딸을 가만히 안아 주면서 딸 몰래 또다시 울었다고 술회했다.

많은 동대문시장 상인은 일찍이 대 화재 이후 잿더미 위에 세운 평화시장이 그랬듯 전태일 열사가 "내 죽음을 헛되이 하지 마라!"라는 외침과 이어지는 상거래 혁신과 그 전략 덕분에 그토록 숱한 경영위기 속에서도 마치 불사조와 같은 지속가능한 상거래의 비즈니스 삶을 지속해 왔다.

이집트 신화에 따르면, 불사조는 500여 년 살다가 스스로의 몸을 불태우고 그 잿더미 속에서 다시 태어나는 그래서 마법과 같이 영생하는 새라고 한다. 그 신화는 잿더미에 방점을 찍고 있다.[3]

> "불사조(Phoenix)는 '스스로가 자신의 몸을 불태워 재가 되지 않으면' 되살아날 수 없다."

동대문시장은 1990년대 이후 그 시장규모가 커졌으나 늘 그렇듯 시장환경의 악화로 경영위기가 그치지 않았다. 특히 공급측 애로 위에 수요측 애로가 겹치는 큰 위기, 아니 잿더미 위에서 새로 오픈한 도매쇼핑몰 아트프라자는 패션소매상

이나 바이어의 거래 편의를 위해 대절 버스 유치 등 새로운 마케팅 및 판촉 전략을 세우고 영업시간을 한밤중 자정으로 앞당겼다.

물론 그 후 곧 대부분의 도매상가는 영업시간을 그 전날 밤 8시 30분 경으로부터 새벽까지 늘려 많은 패션소매상이 낮에 그들의 영업을 할 수 있는 편익을 제공했다. 동대문시장은 명실공히 밤을 새워가며 영업을 하고 새벽에 문을 닫은 후부터 이내 '도깨비 시장'이라는 이름까지 붙여진 것이다.

동대문시장은 이런 도매상가의 바이어 만족형 경영, 그 혁신적인 발걸음으로 오늘날과 같이 수많은 도매상가가 우후죽순 격으로 늘어나 그 규모가 꽤 커졌다. 덕분에 동대문시장은 1997년의 IMF 외환 금융위기 속에서도, 호황의 동대문신화를 이루고 저성장으로 가는 한국경제의 위기 극복에도 이바지했다.

이처럼 동대문시장은 마치 불사조가 잿더미에서 다시 태어나듯 위기 속에서 늘 혁신의 새 기회를 찾아 지속적으로 성장해 왔다.

그러나 지금 동대문시장은 우리가 모두 힘들어 하고 있듯이 Covid-19 속에서, 그만 패션 제품의 생산 절감과 공급측 파트너십의 위축, 소비 수요의 그치지 않는 감소 등 또다시 커다란 위기를 맞고 있다.

이러한 위기 속에서 동대문시장 사람들은 온라인 및 언택트 상거래와 스마트 공장의 제조 및 그 경영 등 새로운 혁신의

전략적 도구를 찾고 있다. 무척 힘든 혁신의 결단과 용기가
필요한 새 국면이다.

1592년 4월에 기습적으로 침략한 왜군이 지금 부산의 동래
성을 함락하고 충주를 거쳐 임금의 궁궐이 있는 한양으로 파
죽지세로 공격해 올라왔던 임진왜란 초기에, 많은 백성은 죽
음과 공포, 그리고 절규로 혼미한 상태에서 저마다 피난길에
나섰다.

그때 남해안 바닷길에서 왜군의 보급로를 차단하기 위해 막
강한 왜군함대를 맞아 승전의 전쟁을 이어갔던 이순신 장군은
언젠가 조선 수군 병사들의 사기를 북돋우기 위해서 떨리는
목소리로, 이렇게 외쳤다고 한다.[4]

> "지금 죽기를 각오하면 반드시 살고, 그저 살고자 하면 죽
> 음을 피할 수 없다."

바로 지금 동대문시장 상인은 그분, 한 성웅의 외침 그대로,
또다시 '자신의 몸을 불태워 재가 되어야 하는' 불사조와 같
은 상거래 혁신의 그 길을 견디기 힘들지만 굳건히 걷고 있다.

영어버전의 한 속담은 "목숨이 붙어 있는 한, 누구든 희망이
있다While there is life, there is hope."라고 했다. 이는 동대문상인의 불
사조 경영, 그들의 기업가정신을 풀이하는 데 인용할 만하다.

행운은 바쁜 일과 함께

한국의 태극낭자 LPGA 골프선수 이미림은 2020년 ANA 인스프레이션 대회 연장전에서, 캐나다 브룩 핸더슨과 미국의 넬리 코다를 누르고 우승했다. 이미림 선수는 그 대회 마지막 라운드에서 우승의 대열에서 멀어진 듯했으나 6번 홀과 16번 홀에서 꽤 어려운 칩인 버디를 하고, 놀랍게도 18번 홀에서 더욱 어려운 칩인 이글을 하는 행운을 얻어 우승을 한 것이다.

> "행운이든 아니든, 그녀는 자신의 게임에만 집중하는 꿋꿋함을 보여줬다."

LPGA 홍보담당 이사 스티브 유뱅크Steve Eubank는 그녀의 우승 순간을 보고 이렇게 평했다.[5]

이와 같은 스포츠대회와 같이, 어느 비즈니스이든 그 성공은 80%의 기술과 20%의 행운에 따라 이루어진다고 보는 게 일반적인 견해다. 이에 대하여, 토브 퍼니처Tov Furniture 전략담당 이사 부르스 크린스키Bruce Krinsky는 비즈니스의 성공을 가져오는 데 10% 기술과 90% 행운이 뒤따라야 한다고 상반된 주

장을 하면서 이렇게 부연설명을 했다.[6]

"당신은 일하는 동안 행운이 따르곤 한다. 만일 당신이 일
을 하지 않으면 그런 기회마저 잃을 것이다."

슈가 볼 베이커리 CEO 라이Andrew Ly는 "누구든 고된 일을
마다하지 않고 혼신의 힘을 다 쏟으면 더 많은 행운을 얻는다.
그 외에 방도는 없다."라고 힘주어 말했다.[7]

그렇다면, 행운 또한 성공을 이루는 한 요인일까? 이런 우
스운 질문에 대하여, 올바른 답변은 있다. 그것은 온갖 노력을
다 쏟을 필요가 있다. 토피B. toffee의 CEO 벳시 타가드Betsy
Thagard는 다음과 같이 말했다.[8]

"나는 비즈니스 성공은 행운이나 기술 등이 그리 중요하지
않다고 본다. 단지 피나는 노력만은 때 맞춰 딱 맞는 곳에서
쏟아내야 한다."

이렇게 볼 때 이런 논의는 패션 비즈니스와 그 마케팅 전략
을 펴는 방도를 찾는 데 이바지할 것이다.

두 차례의 세계대전의 참상 그대로, 코로나 공포 속 대재앙
이 가져다준 글로벌 경제위기는 갖가지 생필품은 물론, 패션
제품의 공급 부족 현상으로도 나타났다. 이런 패션 제품의 공
급 부족 사태는 이울러 그 수요의 급감 때문에 비롯된 것도
사실이다.

문제는 이런 양상으로 야기된 글로벌 경제의 위기는 그만

패션산업의 투자위축 및 고용기회의 감소와 대량실업의 증폭 등으로 이어지고 있다. 뿐만 아니라 세계 방방곡곡의 패션 도매상 및 소매상마다 휴업 및 폐업 등 먹구름 같은 위기로 가는 파장이 커지고 있다.

이러한 상황 속에서, 패션기업은 예외 없이 글로벌 마케팅의 새로운 전략적 방도를 찾아야 할 것이다. 보다 나은 마케팅의 전략적 수단은 생각해 보면, 이런 데 있을 법도 하다.

그것은 "공급은 그 스스로의 수요를 창출한다."라는 고전 경제학 이론에 기반을 두고, 보다 공격적인 온라인 및 언택트 마케팅 전략을 모색하는 데 있을 것이다.

우리는 "만물이 고요하다."라는 말을 자주 하곤 한다. 마찬가지로 지금 글로벌 시장은 텅 비어 있다. 반면에 동대문시장 상인은 곧 시장 상황이 좋아질 것이라는 희망 속에서 버티고 있는 게 사실이다. 그곳의 많은 도매 및 소매상은 물론 동대문 디자이너와 서울 강북에 흩어져 있는 많은 중소 규모의 봉제 공장 임직원 등 모두가 세계 여러 나라로부터 오는 무역 파트너를 학수고대 기다리고 있다.

앞에서 예시한 그대로, LPGA 한국인 여성 골퍼 이미림 선수가 치열한 경쟁을 펼친 그 대회 마지막 라운드에서, 누구도 그녀가 연장전에 합류하리라고는 예상하지 못했던 것 같았다. 오히려, 마지막 라운드 6번 홀은 물론 16번 홀에서 칩인 버디를 할 때까지도 그녀가 우승하리라고 어느 누구도 예상하지 못했다고 함이 더 극적인 상황 설명이 아닌가 싶다.

사실 이미림 선수가 18번 홀에서 이글을 해야 연장전에 합류할 수 있었지만 이글이 쉽지 않은 그린 밖에 공이 놓여 있었는데, 그녀는 놀랍게도 기적과 같이 먼 거리 가파른 내리막 그린 위에서 이글을 하였다. 행운의 여신은 그녀에게 다가왔다. 그리고 연장전에서 우승까지 한 것이다.

보다 중요한 것은 그녀 스스로가 승부에 연연하지 않고 자신의 게임에만 몰두하면서 최선을 다한 데 있었다. 그녀는 우리의 삶으로 비유해 보면 '힘들고 바쁜 일과 함께' 행운을 얻은 셈이다.

동대문시장 상인도 사회적 거리 두기 속 시장의 위기에도 불구하고, 국내외 패션소매상이나 바이어에게 뉴 스타일의 품질 좋은 제품을 생산 판매하는 가운데 소비를 자극하고 그 수요를 유발하는 데 혼신의 힘을 다 쏟고 있다.

우리는 "먼저 주면 더 많이 얻는다Give and take."라는 영어 버전의 어록을 잘 알고 있다. 지속 가능한 마케팅의 참뜻도 "먼저 주면 곧 아니 언젠가는 받는다."라는 말에서 전략적 방도를 찾을 수 있을 것이다. 옳은 말이다. 우리가 늘 쓰는 말이다.

"지성이면 감천이다."

사람들은 지성껏 기도하면 높고 육중한 산도 움직일 수 있다고 믿기도 한다. 시장 상황이 좀처럼 나아지지 않는다고 해도 그들은 최선을 다하고 있다.

우리 모두가 잘 알고 있듯이, 동대문시장 상인은 그들의 상거래 비즈니스를 하늘이 준 직장 삶의 터전이라고 생각을 하면서 오늘도 지속 가능한 경영과 그 전략적 방도를 찾는 데 온갖 힘을 쏟고 있다.

아마 곧 그들에게 힘들고 어렵지만 그 일과 함께 행운이 찾아올 것이다. 저기 포스트 코로나 시대의 증후군이 보이는 듯하다.

패션 혁명의 영웅 전태일

지금은 속도가 빠른 패션, 그 대량생산과 저가격 할인판매 등이 극성을 부리면서 글로벌 패션 시장을 뒤흔들고 있는 혼돈의 시대가 이어지고 있다.

특히 여러 글로벌 SPA 브랜드 기업은 저임금 및 저비용 기반 위에서 이른바 빠른 패션 제품을 대량생산하고 저가격으로 할인 판매하여 큰 수익을 얻으면서 저마다 성장하고 있다.

그러나, 그들 글로벌 빠른 패션기업은 오직 가격경쟁의 우위만을 추구하는 짧은 생각의 마케팅 전략으로 저임금 지급과 노동력 착취 및 지구환경의 파괴 등 갖가지 사회적 문제를 야기해 왔다.

이러한 암울한 상황 속에서 느린 패션, 아니 지속 가능한 패션 경영을 지향하는 글로벌 패션 혁명의 새 물결이 불고 있다. 꽤 반가운 소식이다. 놀랍게도 우리는 일찍이 이런 새 물결의 역사적 경험을 가지고 있다. 이미 50여 년 전에, 우리는 세계 최초로 패션 혁명의 기치를 내걸고 온 세상을 향해 크게 외친 위대한 영웅 전태일을 잠시 만나고 곧 헤어졌다.

"근로기준법을 준수하라. 우리는 기계가 아니다. 일요일을 쉬게 하라. 근로자를 혹사하지 마라."

앞에서 인용했듯이, 1970년 11월 13일, 자신의 목숨을 스스로 거둔 그날까지, 평화시장의 봉제 공장 노동자 전태일은 저임금의 굴레와 힘들고 위험하며 더러운 노동 삶의 환경, 그 개선을 요구했다. 그러나 그의 이런 작은 소망과 생존을 위한 절규는 어느 누구도 귀담아듣지 않았다. 그는 최후의 그날을 앞두고 아래와 같이 자신의 심경을 일기장에 남겼다고 한다.9

"불쌍한 내 형제의 곁으로, 내 마음의 고향으로, 내 이상의 전부인 평화시장의 어린 동심 곁으로, 생을 두고 맹세한 내가, 그 많은 시간과 공간 속에서, 내가 돌보지 않으면 아니 될 나약한 생명체들. 나를 버리고, 나를 죽이고 가마, 조금만 견디어라."

그리고 그가 평화시장 앞 청계천 길에서 자신의 몸에 휘발유를 뿌리고 스스로가 불을 붙여 온 몸이 잿더미로 되어가는 순간, 그는 이렇게 가느다란 목소리로 마지막 말을 남겼다고 한다.

"내 죽음을 헛되게 하지 마라."

그러나 전태일의 이런 값진 희생, 그의 죽음에도 불구하고, 그 후 평화시장의 많은 봉제 노동자는 여전히 힘들고 위험하고 더러운 이른바 3D 업종의 어려움 속에서 그들 노동의 희

생, 그 생산성에 대한 헐값의 저임금을 받는 등 노동 삶의 질 악화가 지속되었다.

다행히도 한국경제는 1987년 여름에 이루어졌던 6.29선언 이후 헌법에서 정한 그대로 단결권, 단체교섭권, 단체행동권 등 이른바 노동 3권의 보장을 포함하여 노동 삶의 질을 개선하는 계기를 맞았으며, 동대문시장의 봉제 노동자도 그 정책 편익을 얻었다.

전태일은 일찍이 어느 패션기업이든 적정임금의 지급과 그 파급으로 이루어지는 '지속 가능한 경영'을 해야 한다고 외쳤다. 그는 미래를 보는 형안으로 오늘날 우리가 큰 관심을 두고 있는 바로 그 화두를 꺼냈다. 전태일은 지금도 동대문시장 터에 살아 있다. 그의 숨결 아래 우리는 지금 미래로 가는 동대문패션클러스터를 혁신의 새 일터로 일구고 있는 셈이다.

그가 우리 곁을 떠난 지 반세기 만에, 전태일기념관은 제법 규모를 갖춘 건축물로 서울 청계천 물 흐름이 내려다보이는 곳에 세워졌다. 바로 그 청계천 물은 동대문시장을 거쳐 동쪽으로 흐르다가 한강으로 흘러가면서, 우리에게 전설적인 전태일 이야기와 함께 동대문시장의 역사를 기억하게 해주고 있다.

전태일은 꽤 젊은 나이에 스스로가 분신자살한 후, 동대문패션의 지속 가능한 경영과 그곳의 노동 삶의 질 향상을 이어가도록 돕기 위해, 다시 잿더미 위에서 태어났다. 그곳 기념관은 그의 보이지 않는 몸과 정신이 함께 있는 아니, 그의 집이다.[10]

"이제 아름다운 청년노동자 전태일이 다시 살아오고 있습니다. 그의 사랑과 연대 그리고 행동이 부활하고 있습니다. 전태일이 살아 숨 쉬는 전국 최초의 이 전태일기념관은 유니온 시티 서울의 상징이자 중심이 될 것입니다. 많은 학생들과 노동자들을 위한 노동인권 교육의 장이 될 것입니다. 우리 시민 모두가 노동의 가치를 깨닫고 노동의 의미를 이해하고 배우는 문화의 전당이 될 것입니다."

지금도 그는 옳다. 오늘날 많은 패션기업은 소비자만족 추구의 경영을 지향하고 있다. 그렇지만 그런 경영목표를 달성하기 위해서는 노동의욕과 그 동기유발을 위해서 종업원에게 노동 삶의 만족감을 듬뿍 제공해야 한다. 그렇게 할 때 그들 기업은 지속 가능한 경영을 할 수 있을 것이다.

우리의 영웅 전태일은 스스로가 패션 비즈니스 회사 '태일피복'을 창업해 지속 가능한 경영을 하려는 큰 꿈을 가지고 있었다고 한다. 전태일 기념관에 전시된 기록물이다.[11]

"태일 피복은 근로기준법을 지키는 데서 더 나아가, 교육기회 등을 제공하며 노동자를 후견하려 했고, 이윤 몫의 균등분배까지 내걸었다. 이를 실현하기 위해 전태일이 구상했던 각종 사업방안은 관찰과 경험의 산물로서, 평화시장의 고질적 문제들을 쇄신할 수 있는 방안을 담은 것이기도 했다. 물론 전태일은 끝내 그런 사업체를 차릴 돈을 구하지 못했다."

물론 동대문시장의 많은 중소 패션기업은 아직도 이와 같은 지속 가능한 경영을 하려는 전태일의 꿈을 이루지 못하고 있는 게 사실이다. 그러나 오늘날과 같은 탈공업화 및 개발 후기의 경제성장 단계에서는 3D 업종의 기피 현상이 팽배해지

고, 적정한 처우는 물론 노동 삶에 대한 기대와 그 희망이 현실화되지 않으면 종업원 스스로가 회사 일에 온 힘을 다 쏟으려 하지 않을 것이다.

그러므로 동대문시장 사람들은 그들 기업의 존립과 성장을 지속하기 위해서 종업원만족 추구의 경영 이외 다른 방도가 없다. 미완에 그친 전태일의 꿈은 지금도 유효하다. 그가 부활해 우리와 함께하고 있기 때문에 지속 가능한 경영과 성장은 기필코 달성할 수 있을 것이다. 믿을 만하다.

진정성은 최선의 마케팅 전략

패션 마케팅에 있어서 좋은 고객서비스의 전략을 펴는 것은 최우선의 일거리이다. 그것은 한 회사의 임직원이 고객에게 판매 제품의 덤을 주거나 쇼핑 편의를 제공할 때 고객 모두가 곧 느끼곤 하는 진정성을 보여주는 순간, 그 자체다.

이런 좋은 고객서비스 전략은 한 회사 제품의 브랜드에 대한 고객의 인지도 향상은 물론 그 브랜드에 대한 그들 고객의 호감과 사랑, 아니 그들의 충성심loyalty까지 생기게 만든다. 누군가는 말하고 있다.

"고객의 충성도는 돈으로도 살 수 없는 그 무엇이다."

물론 많은 고객은 덤이나 구매 편의만으로 감동하지는 않는다. 그런 고객서비스가 없어도 보다 좋은 품질의 제품을 저렴하게 판매할 때 그들이 얻는 만족감만으로도 그 브랜드에 대한 충성도가 생기기 때문이다. 모든 게 고객에 대한 진정성 표출의 순간으로부터 비롯된다.

두말할 필요도 없이, 어느 회사이든 이런 좋은 고객서비스

패션 마케팅

+전략은 그 회사 제품의 브랜드에 대한 고객의 충성도 향상과 함께 비즈니스 성과를 올릴 수 있기 마련이다. 이는 왜 고급 백화점 노드스트롬Nordstrom이 이런 고객서비스 전략으로 고객의 마음을 사로잡고 있는지를 말해주고 있다. 그 백화점 임직원이 너 나 할 것 없이 갖추고 있는 행동준칙은 이렇다.[12]

"기꺼이 '예'라고 늘 말하라."

동대문패션 제품의 수출기업 서울클릭 CEO 이용우 대표 또한 이런 메시지를 보내고 있다. [13]

"Covid-19 대재앙 속에서 우리는 공급측 경영의 합리화를 통하여 해외 패션소매상과 바이어와 온라인 및 언택트 무역을 늘리고 있다. 이런 경영합리화는 상품과 속도 그리고 가격 등의 중요도에 균형을 맞추고 나아가서 검품 시스템 운용으로 제품의 품질을 철저하게 관리하는 데서 그 의의가 있을 것이다."

"특히 우리는 하나의 고객서비스 전략으로서 검품 시스템을 중요하게 여기면서 그 운용을 지속하고 있다. 왜냐하면, 우리가 고객을 잘 보살피면 그들은 오랫동안 우리의 단골 고객으로 남아 있을 것이기 때문이다. 우리는 옥에 티도 안 된다고 생각하고 있다."

우리는 그가 고객을 사랑하는 진정성으로 상거래 경영을 하고 있다고 믿는다. 이런 경영철학 아래, 그는 늘 임직원에게 함께하자고 호소하고 있다고 한다.

최근에 우리는 "종업원 만족이 먼저, 그 후 고객서비스!"라

는 말을 자주 듣고 또 인용하고 있다. 고객서비스를 우선시하는 미국 항공사 아메리칸 에어US American Air의 마케팅 전략 또한 같은 방향에서 이루어지고 있다고 한다.14

"당신의 종업원을 당신의 첫 번째 고객으로 취급해라."

이에 앞서, 미국의 사우스웨스턴 항공사UA Southwestern Airlines는 고객서비스보다 종업원 만족을 우선시하는 혁신적인 경영전략을 펴고 있다.15

물론 이와 같은 경영전략은 언뜻 보아 회사의 경영자원의 제약성 때문에 고객서비스 예산을 줄이는 것으로 비치지만, 종업원을 위한 처우와 대우의 진정성 덕분에 오히려 고객만족도가 향상되고 있다.

실제로 사우스웨스턴 항공사 임원은 자사의 고객서비스 품질이 할인 탑승요금과 종업원의 밝은 미소 덕분에 꽤 높다고 했다.

그 후 많은 기업은 사우스웨스턴 항공사의 고객서비스 전략을 벤치마킹하고 이런 전략을 자사의 경영성과를 높이기 위한 지속적인 방도로 삼고 있다. 다시 한번 더 서울클릭의 경영철학을 살펴보자.

"지금까지 우리는 노동 삶의 질을 개선하면서, 고객만족형 경영을 위해 "우리 모두 함께 일하자!"라고 외쳐 왔다. 고맙게도 우리 회사 임직원은 이런 경영철학에 동감하면서 마치 목숨을 건 듯 회사 일을 하고 있다."

CEO 이용우 대표 특유의 비즈니스 마인드를 더 엿보자. 그것은 어쩌면, 비즈니스 마인드의 동대문 스타일인지도 모를 일이다.[16]

"한 회사의 대표로서 나는 우리 회사원과 함께 힘들고 어려운 일을 하면서 행복감을 느끼고 있다. 우리는 회사에서 함께 일하는 게 가족이나 사랑, 그리고 돈과 같이 행복감을 가져다주는 행복의 한 조건이라고 생각하고 있다. 그것은 우리 회사의 문화, 그 자체이며 자존심이다."

"우리는 우리 회사 임직원은 물론, 국내외 패션소매상이나 바이어, 그리고 공급측 파트너 모두가 행복감을 느끼도록 지속가능한 경영을 이어갈 것이다."

이런 고객만족형 경영전략은 그 실천이 어려운데 서울클릭의 행보는 눈여겨 볼 만하다. 앞에서 어느 제품의 브랜드에 대한 고객의 충성도를 논의했듯이, 그 제품의 판매자 또한 고객에 대한 충성도 또한 매우 중요하다.

"충성심 없이는 누구나 아무것도 성취할 수 없다."라는 워싱턴George Washington 대통령의 이런 연설 또한 어느 패션기업이든 고객에 대한 충성도가 낮으면 기대하는 경영성과를 향상시키기 어렵다는 말로 풀이된다.

어느 시장에서나 소비자는 상인보다 강하다. 그게 세상 이치다. 그러나 이런 철의 법칙에도 불구하고, 많은 상인은 고객서비스를 등한시한다. 그것은 "시장은 치열한 경쟁 속에서 존립한다."라는 엄연한 사실을 알지 못한 데 따른 그릇됨이다.

우리는 드넓은 땅, 그곳 글로벌 시장으로 나아가야 한다. 위대한 그 여정으로 가기 위해서는 동대문시장 사람들이라면 모두가 고객서비스를 위한 진정성 표출, 그 순간을 이어가야 할 것이다.

판매 전 대박을 내야

1592년에 왜군이 갑자기 침범해 평화로웠던 조선 땅은 피비린내 나는 전쟁터가 되고 말았다. 바로 그 임진왜란이 시작된 후 7년 동안 조선 땅 위에서는 수많은 백성이 목숨을 잃거나 재산은 물론 삶의 터전까지 빼앗겼다.

임진왜란 막바지에, 막강한 왜군이 전함 300척을 이끌고 한반도 서해안에 침범해 왔을 때 백의종군에 나선 이순신 장군은 단지 12척의 낡은 전함과 긴 전쟁에 지친 패잔병을 모아 그 공격을 막으려 했다.[17]

1597년 9월 이순신 장군은 전라도 해남과 진도 사이의 좁은 해로를 뒤로하고 한 척의 전함을 증강시켜 13척으로 무서운 기세로 몰려오는 왜군함대를 맞아 진도 벽파진_{임진왜란 후 지어진 지명} 앞바다에 진을 쳤다. 그곳 좁은 해로는 폭이 넓은 곳은 1.5km이지만 좁은 곳은 500m에 불과했다. 그래서 그곳은 조류가 빨라 마치 아이 울음소리가 크게 들리는 듯해 명량이라고 이름이 지어졌다.

어떻든 왜군이 빠르게 진군해 오자 조선군은 후퇴하여 아주

좁은 해로 바로 그 명량해협울돌목에 이르렀다. 그 순간, 조류는 밀물로부터 썰물로 바뀌면서부터 급속하게 밀려 내려가는 거센 물살과 소용돌이치는 굉음으로 왜군함대는 그만 균형을 잃기 시작했다. 바로 그때 후퇴하던 조선 수군은 뱃머리를 돌려 대포와 화살로 왜군 전함을 공격했다.

이순신 장군은 바닷물이 매 6시간마다 밀물에서 썰물, 그리고 썰물에서 밀물로 바뀐다는 사실을 잘 알고 있었다. 뿐만 아니라 그는 비록 조선 수군이 약하다고 해도 막강한 왜적 수군을 맞아 싸워 이길 수 있는 탁월한 전략을 쓰고 있었던 것이다.

7년간 이어진 임진왜란 중 이순신 장군은 왜군과의 전투에서 23전 23승이라는 100%의 승전기록을 세웠다. 충무공의 군사전략과 그 승전은 세계 역사상 그 유례를 찾아볼 수 없을 만큼 위대한 승전의 공을 세운 기록으로 남겨져 왔다. 그 전략은 역설적이지만, '먼저 이기고 나중에 전쟁터에 나선' 데 있었다.

이순신 장군은 전쟁터에 나설 때마다 시간적 및 공간적 상황과 그 외 조건에 딱 맞게끔 합리적인 맞춤 전략을 세우고 철저하게 준비했다. 어떻든 우리는 모두가 그분을 매우 자랑스럽게 생각하고 한없이 사랑하고 있다.

조선 시대의 지식인으로 통칭되는 대부분의 선비들과 마찬가지로 이순신 장군은 국내외 많은 고전, 그 서적을 읽었으며, 특히 무관이 되기 전부터 손자병법을 잘 이해했던 것 같다. 손자병법은 이렇게 쓰여 있다.[18]

"전승하는 장수는 먼저 승리하고 나중에 전쟁터에 나아간다. 반면에 패전을 거듭하는 장수는 먼저 전쟁터에 무작정 나서고 그곳에서 승리를 위해 고군분투한다."

승전을 이룬 장수는 비록 군사력이 약해도 승리를 위해 철저한 준비를 하고 그 후에 전쟁터로 나아간다는 것이다. 이런 이론과 실제의 논리에 대하여, 오늘날 많은 동대문시장 상인은 전쟁터와 같은 시장에서 어떤 상거래 행위를 하고 있는가?

경제개발 후기에 이른 우리 경제는 농촌이나 자영업적인 상점 등 어느 곳을 막론하고 노동력의 노령화가 진척되고 또 일반화됐다. 이에 대하여, 동대문시장의 상인은 꽤 젊고 영리해졌다.

다행히도, 한국은 총인구에 대한 대학졸업생의 비율이 높고, 대학마다 경영학과의 입시 경쟁률이 높다. 대부분의 동대문시장 상인이 젊다는 것도 그들 대부분이 경영 노하우 및 IT 기술을 무기 삼아 보다 합리적인 상거래를 할 수 있다는 것으로 받아들여질 만하다.

사람들은 상거래를 전쟁이나 스포츠로 비유해 말하곤 한다. 동대문시장 상인 또한 상거래 경영은 성공을 위해 사다리를 오르는 것과 같다고 생각하고 늘 경영성과를 얻기 위해 무엇을 해야 하고, 또 무엇을 해서는 안 되는가를 찾는 데 힘을 쏟는다.

그런데도 치열한 경쟁 속 경영위기에 직면하고 있는 시장에서는 그 미래 상황에 대한 예측이 꽤 어렵다. 미국의 한 컴퓨

터 과학자 엘런 케이_{Alan Kay}는 이렇게 말했다.[19]

> "미래를 예측하는 최고의 방법은 그것을 발견하는 데 있다."

늘 그렇듯, 동대문시장은 매일 밤 8시 30분에 개장하여 다음 날 아침까지 영업을 한다. 동대문시장 상인은 이런 야시장의 열기 속에서 서로 만나고, 보고, 느끼고, 들으며 시행착오를 거듭하면서 상거래 노하우를 축적하고 있다.

그들은 400여 년 전에 풍전등화와 같은 위기의 나라를 지키고 민족의 자존과 그 문화의 위대함을 이어가는 위대한 역사를 만든 이순신 장군의 전략적 지혜를 거울삼아 매일매일 보다 나은 상거래 기법을 발휘하고 있다.

특히 동대문시장은 제4차 산업혁명의 새로운 물결 위에 배를 띄우려고 온라인 및 언택트 상거래를 추구하면서 그 미래로 힘차게 나아가고 있다.

물론 미래로 가는 보다 나은 패션 마케팅, 그 전략적 도구도 중요하지만, 그 전략적 도구를 얼마나 잘 활용하느냐 또한 매우 중요하다. 대만 반도체 기업 TSMC의 CEO 모리스 창_{Morris Chang}은 그의 어록에서 이와 관련된 논의를 잘 피력했다.[20]

> "전략이 없으면 어느 회사경영이든 목적도 방향도 없다. 그렇지만 아무리 좋은 전략이라고 해도 혼신의 힘을 쏟아 경영을 잘 하지 않으면 그 전략 또한 값어치가 없다."

<노트>

1 조영래, 전태일 평전, 아름다운 전태일, Yes 24, 2021년 신판

2 www.chosun.com/politics/assembly/2021/10/10/

3 Janet Fitch의 어록, Johnnie L. Roberts, The Big Book of Business Quotations, Skyhorse Publishing, 2016, p.251.

4 영화, 명량해전 중에서

5 www.usatoday.com

6 www.google.com. growwire.com/luck-in-business

7 상게서

8 그녀는 캔디를 제조하는 회사 B. toffee의 창업자이다.

9 조영래, 전태일 평전, 전게서

10 https://www.taeil.org/guide/information

11 상게서

12 en.wikipedia.org/wiki/Nordstrom

13 www.seoulclick.co.kr

14 en.wikipedia.org/wiki/American Air

15 Southwestern Air 홈페이지

16 www.seoulclick.co.kr

17 명량해전 중에서

18 Khoo Kheng-Hor, Sun Tzu & Management, Pelanduk Publication 참조

19 azquotes.com/quotes/topics/strategic-management.html

20 google.com/search/q?

상도덕이 그 밑천

패션은 미래의 산업이다. 지금 놀랍게도 한류 덕분에 K-패션에 대한 글로벌 수요가 늘어나고 있다. 이런 절호의 기회를 맞은 동대문시장 상인은 종업원 만족이 먼저, 그 다음은 바이어 만족, 그리고 맨 나중에 상거래 마진과 같은 이윤을 추구하는 경영전략을 펴야 한다. 그래야 무엇이든 잘 팔린다. 팔리지 않으면 매출도 이윤도 없기 때문이다.

이타적 상인 정신

제주도는 국내 및 해외 관광객이 제일 많이 가거나 가보고 싶은 아름다운 섬이다. 어느 누군가는 제주도야말로 신이 머물다 간 듯 환상적인 풍광이 있는 곳이라고 칭송하기도 했다.

누구든 그곳에 가면, 관광 안내원으로부터 1700년대 후반에 도덕적 상거래를 한 어느 상인의 발자취를 흥미롭게 전해 들을 수 있을 것이다. 실제 그곳은 지금 주민들이 부유하게 사는 관광명소로 보이지만 근대화 이전만 해도 가난한 농업 및 어업으로 살아가기 어려울 정도로 매우 척박한 땅이었다.

기록에 따르면, 1795년에 긴 가뭄으로 흉년을 맞은 많은 제주도 사람들이 굶주린 상태에 놓이고 매일매일 죽어 나가 그 시체가 거리에 방치되기까지 했다고 한다. 옛사람들은 이런 말을 자주 했다.[1]

"가난은 나라님(King)도 구제하지 못한다."

특히 서울에서 멀리 떨어져 있는 외딴 섬인 제주도에서는, 기근에 따른 흉작으로 사망자가 늘어난다고 해도 그들을 구제

하는 데 더욱 더 어려웠을 것이다.

그때 제주도 여인 거상 김만덕은 그녀가 평생 모은 돈과 축적한 재산을 팔아 육지로부터 많은 곡물을 사들여 임금님 대신에 기근에 허덕이던 제주도 사람들을 살렸다.

그즈음, 실학사상 기반의 근대화를 추구했던 정조대왕은 그녀를 서울에 있었던 조선 시대의 궁궐에 초청하여 그 여인의 상도덕과 덕행을 널리 칭송하고 세계적으로 유명한 금강산을 구경하도록 하는 등 융숭한 은전을 베풀었다.

오늘날 동대문시장 상인의 상거래 행위는 신용을 기반으로 거래 파트너와 상거래를 잘해 많은 돈을 모았으며, 일생 동안 모은 재산을 사회에 환원한 김만덕 여사의 상도덕 전통을 그대로 이어받은 듯하다.

이러한 논의를 하는 데는 그만 한 이유가 있다. 그것은 동대문시장 상인은 많은 디자이너와 도매 및 소매상, 원단 및 부품 공급자, 봉제 공장의 임직원 사이에 파트너십을 갖추고 서로 도우며, 함께하는 이타적인 상거래 경영을 지속하고 있기 때문이다.

한편 고객만족형 경영을 지향하고 있는 동대문시장 상인은 국내외 패션소매상이나 바이어의 거래 만족감을 주기 위해 모두가 잠을 이루는 밤중에 상거래를 할 수 있도록 거래 편의를 제공하고 있다. 동대문시장이 도깨비 시장이라는 애칭을 받는 것도 바로 이런 고객만족형 상거래 덕분이기도 하다.

실제로 동대문시장은 가짜 브랜드 상품과 같은 부도덕한

상거래를 하는 일부 상인들 때문에 그 시장 이미지가 좋지 않다. 그러나 동대문시장 상인은 그 대부분 상도덕이 얼마나 중요한지를 잘 알고 있다. 또한 그들은 공정한 거래와 CSR기업의 사회적 책임 등 지속 가능한 경영을 해야 하는 기업가적 행위의 당위성을 잘 인식하고 있다.

1938년에 창업하여 한국 제1위의 기업이 된 삼성의 창업자 이병철 회장은 특유의 기업가정신을 가지고 있었다. 그는 어느 기업이든 회사의 적자는 사회적 죄악이라고 했다. 그러면서 기업인의 사명은 경영합리화를 통해 많은 기업 이윤을 창출하고 조세의 납부와 고용의 창출 등으로 국가와 사회에 이바지해야 한다고 봤다.[2]

이런 삼성의 경영철학과 같이, 어느 기업이든 경영합리화를 통해 보다 많은 돈을 벌고 아울러 강한 시장경쟁력을 가져야 한다. 그것은 진정한 기업인의 꿈이며, 우리 삶의 보람, 그 가치다. 한국인들은 말하곤 한다.

"인심은 부자가 아니고 그 집 곳간에서 나온다."

이런 속담은 널리 받아들일 만하다. 우리는 동대문시장 상인이 매출의 안정적 성장과 함께 돈을 많이 벌었으면 하고 늘바라고 있다. 또한 우리는 그들이 거상이 되어 이웃을 사랑하는 따스한 마음을 갖는 가운데 행복한 비즈니스 삶을 누렸으면 하고 기원도 해본다.

우리는 220여 년 전에 김만덕 여사가 오늘날 제주도 사람

들에겐 생명의 은인이었음을 잘 알고 있다. 그녀는 평생 모은 돈은 물론 축적한 재산을 모두 팔아 사회에 환원하고 나아가서 상도덕의 전통과 교훈을 우리에게 고스란히 물려줬다. 마치 그녀가 지금도 살아남아 우리 곁에 있는 듯, 동대문시장 상인 스스로가 안정적인 매출의 증가와 함께 거상이 되어 이웃과 함께 행복하게 살기를 바랄 것이다.

물론 꿈과 현실은 다르다. 실제로 동대문시장 상인은 장기적인 시장 상황, 그 경기의 불황과 Covid-19로 말미암아 그만 성장이 멈춘 채 기업의 존립마저 어려운 위기를 맞고 있다.

그러나 아무리 시장 상황이 어렵다고 해도, 그들은 미래에 대한 희망을 품고 잘 버티고 있다. 또한 드넓은 글로벌 시장으로 향한 새로운 마케팅 전략으로 온라인 및 언택트 상거래 규모를 늘리면서 큰 위기를 극복하려고 온갖 힘을 다 쏟고 있다. 찬사를 보내고 싶다.

거상 허생의 꿈

1700년대 말에 실학파 선비 박지원은 소설 '허생전'을 썼다. 조선 시대 정조의 신하였던 그는 다른 실학파 선비들과 같이 상업을 천시하는 낡은 봉건주의적 사상의 잔재를 비판하고 또 혁파하려고 했다.

안타깝게도 봉건주의적 낡은 사상에 물든 선비들은 어느 상품이든 저렴하게 구매해서 값 비싸게 판매하는 상업은 '일하지 않고 돈을 버는' 부도덕적인 불로소득 행위라고 질타해 왔다.

그러나 실학파 선비들은 상업도 농업이나 공업과 같이 생산적이며, 사람마다 생산량과 소비량의 과부족 상태를 매매와 교환을 통해 메꾸고 나아가서 서로가 이윤이 생기면 세금도 납부해 국가 또한 부강하게 된다는 생각을 했다.[3]

소설의 주인공 허생은 가난한 선비였기 때문에 서울의 큰 부자로 알려진 배 씨를 찾아가 상업으로 돈을 벌고 싶다는 당찬 포부를 설명하면서 그 장사 밑천을 차입해 달라고 했다. 그는, 놀랍게도 높은 이잣돈을 받으려는 의도였는지 모르지만 그 부자로부터 옛날 돈 1만 냥을 쉽게 차입할 수 있었다.

실제로, 소설의 주인공 선비, 허생은 그 부자를 처음 만났을 정도로 그들은 서로 잘 모르는 사이였으며, 더욱이 남루한 옷을 입고 그곳을 방문했지만 당당했던 그는 아무런 담보도 없이 그 부자로부터 많은 장사 밑천을 차용해 장사를 시작한 것이다.

돈 버는 게 비즈니스의 유일한 목적이라는 데는 부정적인 견해가 많다. 마찬가지로, 세계적인 투자의 귀재 워런 버핏도 이렇게 말했다.[4]

> "부자는 시간에 투자하고 가난한 자는 돈에 투자한다."

생각해 보면, 허생은 돈보다도 시간과 사람에 투자하는 진정한 상인 정신을 가진 큰 부자를 만난 셈이다. 마치 오늘날 투자하는 엔젤과 같은 그 부자를 만난 덕분에 허생은 꿈만 같은 상거래 사업의 스타트업을 할 수 있었다. 이렇게 하여 그는 창업과 동시에 서울 인근 교외 지역에서 과일을 사고팔아 이윤을 얻고 자본금이 증가하자 새로운 아이템으로 멀리 떨어진 제주도 등지로 상거래 규모를 늘렸다.

허생은 말을 많이 키우는 지역인 제주도로부터 조선 시대의 지배계급인 양반의 전통적인 모자, 그 갓의 원료인 말의 머리털을 구매하여 육지에서 팔아 많은 상업적 이윤을 얻었다. 그러는 사이에 선비였던 그는 그 시대의 세상 물정도 잘 알게 되었다.

그 후 그는 기근 상태에 놓였던 일본 땅에 곡물을 팔아 막

대한 무역 잉여를 얻고 드디어 거상이 되었다.

언뜻 보아, 그는 가난한 선비로서 큰돈을 번 상인으로 비쳤으나 그의 꿈은 다른 데 있었다. 그는 오늘날 노숙자로 불리는 실업자 및 거지 등 취약계층 사람들을 모아 한국의 먼 남쪽 바다 위 섬고려인들이 선점했던 오키나와 섬인 듯으로 이주시켰다.

그리고 그곳으로 함께 간 허생은 상업을 천시하는 낡은 봉건적 관습과 그 불합리성 및 갖가지 병폐를 없애고 탈사대주의, 바로 그 민족주의 사상은 물론 근대화 이념 아래 새로운 복지사회로 가는 이상향과 같은 새 세상을 건설했다. 이어지는 허생전의 스토리는 더욱 더 길다.

이런 고전 소설 속에서, 우리는 상인들이 단순히 돈 버는 데만 급급하지 않고, 시간과 사람에 투자하여 합리적 경영을 지향하고 나아가서 덕행을 할 때 보다 나은 경영성과를 얻을 수 있다는 것을 배울 수 있었다.

사실상 이는 오늘날 우리가 논의하고 있는 지속 가능한 경영의 논리와 하등 다르지 않다. 허생의 후예인 동대문시장 사람들이 보다 새롭고 다양한 패션 제품을 가능한 한 저렴한 가격으로 더 많은 국내외 소비자에게 판매하여 시장 삶의 질을 개선하는 데 힘을 쏟아야 하는 이유도 거기에 있다.

그치지 않은 위기 상황 속에서, 헌신적인 한 공복, 정부의 질병관리청장을 역임한 정은경 여사는 언젠가 절박한 호소의 스피치를 이렇게 했다.[5]

"연대하려면 우리는 흩어져야 한다."

이런 그분의 역설적인 연설은 Covid-19 와중에 모든 국민의 건강을 위해 사회적 거리두기 외에 다른 어떤 방도가 없다는 논리였던 것 같다. 코로나 대전염의 소용돌이 속에서도 K-방역의 성공 덕분에 국내 및 해외에서 널리 호평을 받고 나아가서 국가의 위상을 높이는 데 이바지한 그분의 한마디는 꽤 설득력이 있어 보였다.

생산자와 소비자가 서로 만날 수 없는 텅 빈 이런 시장터에서는, 비록 그들이 흩어져 있다고 해도 그침 없는 상거래의 확대로 함께 행복감을 얻을 수 있는 새로운 마케팅 전략적 도구가 분명 있다.

두말할 필요도 없이, 온라인 및 언택트 상거래가 그 도구이며, 바로 그 전략적 새 도구는 패션 제품의 보다 나은 디자인과 그 스타일, 양질의 원료 및 부자재의 공급처 확보와 그 투입, 봉제 및 기술진보와 생산성 향상 등 스마트 경영의 뒷받침 속에서 그 성과를 얻을 수 있을 것이다.

우리는 지금 옛 소설의 주인공인 한 거상 허생의 상도덕과 그의 꿈에 관해서 논의하고 있다. 어느 패션기업이든 도덕적 상거래를 통하여 생산자와 소비자가 함께 만족할 수 있는 지속 가능한 경영을 해야 한다. 그것은 기업의 생존은 물론 커다란 경영성과를 얻어 어느 날 갑자기 거상이 될 수도 있는 큰 꿈을 실현하기 위해 필요 불가결한 조건이다.

특히 지금 동대문시장 상인들 스스로가 지향하고 있는 온라

인 및 언택트 상거래는 착한 경영이 그 바탕이 되어야 한다. 그것은 오프라인 상거래의 구매 때의 상황과 그 느낌이 다르기 때문이다.

상거래를 할 때 에티켓이 중요함은 누구나 인지하고 있지만, 그 에티켓은 현실 세계에서는 물론 사이버 공간에서도 꽤 중요하다.

이른바 합성어, 네티켓netiquette으로 불리는 온라인 및 언택트 상거래의 에티켓은 사람을 직접 만났을 때의 에티켓과 같아야 함은 두말할 필요가 없을 것이다.

분명한 것은 이런 네티켓 없는 상거래는 참으로 단골 고객을 얻기 어렵고, 나아가서 기업의 지속 가능한 경영도 이루기 어렵다.

지속 가능한 경영의 길

한동안 빠른 패션이라는 글로벌 SPA 브랜드 기업은 돈 잘 버는 사업으로 널리 소문이 났다. 그들 회사의 제품은 트렌드 변화에 빠르고 저가격으로 구매할 수 있기 때문에 많은 패션 소비자에게 인기가 있었던 것이다.

2013년 4월 24일, 방글라데시의 수도 다카 인근의 한 도시에서 의류공장 및 상가 빌딩인 라나 플라자Rana Plaza가 붕괴한 사고가 일어났다. 그때 일어난 사고로 1,134명이 사망하고, 2,600명이 넘는 사람들이 부상을 입은 끔찍한 일이 벌어진 것이다.[6]

그 붕괴 참사는 승승장구하고 있던 글로벌 빠른 패션업계의 씁쓸한 민낯, 그리고 그 뒷모습을 적나라하게 드러내는 계기가 되었다. 빠른 패션의 부작용으로서, 저품질의 제품 양산에 따른 환경파괴와 개발도상국의 의류제조공장에서 이루어진 노동착취 및 그 노동환경 악화 등은 심각하기 짝이 없었다.

그 사고 여파는 빠른 패션에 대한 사회적 질타와 함께 미래로 가는 지속 가능한 패션을 지향하는 지구촌의 선한 소비자

운동으로 번져 갔다. 이런 지속 가능한 패션, 그 운동과 선언은 널리 확산되고 또 크게 환영을 받고 있다.

"우리는 패션을 사랑한다. 그러나 모두가 입는 옷은 노동력을 착취하고 지구환경을 파괴해서는 안 된다고 본다. 그렇기 때문에 우리는 개혁적이고 혁명적인 변화를 널리 요구한다. 그것은 우리의 꿈이다."[7]

지속 가능한 패션 경영의 비전은 (1) 원활한 순환자원의 흐름, (2) 환경친화적인 생산과 포장, (3) 공해 및 오염 절감의 생산, (4) 공정사회의 구현 및 윤리경영, (5) 손 솜씨의 제품생산, (6) 품질 향상, (7) 친환경 옷감과 그 부품 사용 등을 추구하는 데 있다.

이처럼 빠른 패션에 대한 반성의 목소리가 높아지면서 옷의 생산과 소비속도를 늦춰보자는 방향에서 느린 패션slow fashion을 위한 전략적 방도를 추구하기 시작했다. 느린 패션 운동의 과제는 유행보다는 개인의 개성과 취향을 고려하여 선택하며, 구매 때 공정한 거래를 지향한다. 그리고 옷을 한번 사면 오랫동안 입고, 옷을 수선해 입는 관행을 권장하는 데 있다.

동대문시장 상인은 이와 같은 지속 가능한 패션 경영의 움직임과 그 외침에 귀를 기울여야 할 것이다. 더 이상 글로벌 빠른 패션기업과 같이 저품질의 빠른 패션 제품을 노동착취 바탕의 저가격으로 판매해서는 안 된다. 물론 동대문패션은 글로벌 SPA 기업과는 달리 새로움과 다양성의 MD로 많은 디자이너 제품을 저렴한 가격으로 판매하는 가운데 그 시장경

쟁력이 향상되어 왔다.

그러나 앞으로 동대문시장은 환경친화적인 원단과 부품으로 더 나은 품질의 패션 제품을 제조하여 판매해야 할 새로운 시대정신 앞에 서게 될 것이다.

특히 동대문시장 상인은 면이나 비단 등과 같은 천연 섬유의 투입으로 동대문패션의 경제적 및 감성적 가치를 향상하는데 그 우선을 두어야 한다. 물론 면이나 비단 등과 같은 섬유는 고비용 원단 및 그 부품으로 취급되어 왔다.

그러나 오늘날 한국 농촌에서는 AI, 로봇 및 드론 등으로 무장한 스마트 농장에서 비단과 같은 고비용의 원단을 생산성 향상으로 양산하여 저렴하게 공급하는 훤한 길을 열었다고 한다. 관련된 좋은 뉴스가 있다.[8]

"우리 '누이 타운'(전북 부안실크복합단지)은 색깔 있는 고치, 건강증진을 위한 화장품 재료, 비단 실의 대량생산 등 패션 및 바이오산업의 발전을 위해 크게 이바지할 것이다."

동대문시장 상인은 이와 같은 친환경 원단 및 부품의 장기 안정적 거래계약을 통해 지속 가능한 경영의 새길을 걸어야 할 것이다.[9]

한편 신세계백화점 그룹의 라이프스타일 브랜드 자주Jaju는 친환경 원단과 재활용 부자재, 재고 원단의 사용확대 등으로 지속 가능한 패션 경영에 앞장선다고 한다. 이를 위한 전략적 방도로 아프리카 여러 나라 농부들에게 다양한 지원을 해주는

국제표준의 하나인 코튼 메이드 인 아프리카Cotton made in Africa와 독점 라이선스를 확보하고 티셔츠와 파자마 등 30여 종의 관련 제품을 생산한다고 전한다.

동대문시장 또한 자주와 같은 바이오 패션기업과의 파트너십으로 지속 가능한 경영의 전략적 방도를 마련해야 하겠다. 워런 버핏의 이 말이 새삼 생각난다.[10]

"오직 돈만 벌기 위한 사업은 그릇된 사업이다."

서둘러 지속 가능한 패션 경영의 새길을 개척하려는 집단 지성의 움직임에 큰 관심을 가져야 한다. 그것은 만성적인 경영위기에 빠져 있는 동대문시장의 새로운 도전과 그 응전의 계기로 삼아야 한다.

마무리는 대 서사시

우리는 늘 "시작이 반이다."라고 해 왔다. 뿐만 아니라 사람들은 시작이 좋으면 끝도 좋다고 생각한다. 한 발 더 나아가, 우리는 일을 서둘러 시작하면 마무리도 빨라진다는 데도 고개를 끄덕인다.

반면에 캐나다의 한 작가 샤르마Robin Sharma는 "어떻게 시작하느냐보다는, 어떻게 마무리하느냐가 더 중요하다."라고 했다. 그의 생각은 보다 확고했다.[11]

> "시작은 잘하는 게 좋다. 그러나 마무리를 잘하는 것은 하나의 서사시와 같다."

동대문패션의 수출대행회사인 서울클릭은 어느 패션 제품이나 품질관리가 매우 중요하기 때문에, 상거래의 마지막 단계에서 철저한 검품과 기술적 손질 및 상품화 포장 등 고객서비스를 잘 해야 한다고 믿고, 또 그렇게 실천하고 있다.

우리는 서울클릭 등에서 지향하고 있는 품질 우선의 경영이 패션 비즈니스의 경영성과를 올리는 열쇠가 되며, 나아가서

패션 마케팅

그 경영의 지속성을 담보해 준다고 믿는다.

널리 알려져 있듯이, 기업그룹 삼성은 개발의 연대 이전부터 1980년대 말까지 전설적인 창업자, 이병철 회장에 의해 이끌려 오면서 국내 제1위의 기업으로 그 위상을 뽐냈다. 그러나 그때까지만 해도, 삼성전자를 필두로 한 많은 국내 기업은 오늘날과 같은 글로벌 기업의 시장 지위를 얻지는 못했던 것이다.

그 후, 그 회사의 경영권을 이어받은 이건희 회장은 거대한 체구의 삼성인데도 양적 성장은 이루어졌으나 질적 성장이 더디게 이어지고 있다는 엄연한 회사의 실체적 상황을 인식하고 크게 놀랐던 것 같다. 특히 그는 삼성전자가 LG는 물론 일본과 미국 회사 등 경쟁사에 비하여 기술적 수준이 뒤떨어진 채 초라한 시장 지위에 놓여 그저 안주하고 있음을 알고 긴 한숨과 함께 크게 화도 냈다고 한다.

> "우리 삼성은 세계 1등 제품을 만들어야 한다. 물론 그 일은 어렵다. 그러나 나는 이 목표를 위해 내 생명과 재산, 그리고 명예를 다 바칠 것을 분명히 약속한다. 이렇게 될 때 삼성이 세계 초일류기업으로 인정받는 날의 모든 영광과 결실은 여러분의 것이며, 설령 이 영광의 결실을 누리지 못하고 인생을 마감하게 되더라도 우리의 후배, 우리의 자식들에게 역사의 한 장을 남기고 떠난다는 명예만은 분명히 남아 있을 것이다. 이것이야말로 진정 가치 있는 우리의 삶이 아니겠는가!"[12]

그가 긴급 삼성그룹 사장단 회의에 참석하기 위해 미국 LA에 갔을 때 그곳 어느 전자상가의 쇼윈도에 일본제 소니 제품

이 자리를 차지하고 있는 데 비하여 삼성전자 제품은 그 스토어 창고 속 재고품으로 방치되어 있는 것을 보았다고 한다. 아마 그때 그는 커다란 쇼크를 받았을 것이다.

이건희 회장이 삼성의 경영을 맡은 지 5년이 지난 1993년 그때 받은 큰 충격은 훗날 삼성의 신경영으로 알려진 혁신적 경영의 기폭제가 되었을 법도 하다.

그 후 이어진 여러 차례의 비상 사장단 회의에서 언젠가 삼성은 양적 성장보다는 질적 성장을 추구하면서, "마누라와 자식을 빼고 모든 것을 바꾸겠다."라고 선언했다. 유명한 이 발언 그대로, 이건희 회장은 그의 다짐을 결연하게 실천해 갔다.

그로부터 10년이 지난 2004년에 객원교수로서 미국에 갔을 때, 나는 그곳 한 전자상가에서 소니 제품 대신에 삼성전자 제품이 쇼윈도에 자리를 차지하고 있는 것을 보았다. 놀라운 일이었다. 오히려 그것은 지나간 10여 년 동안 추구해 온 삼성 신경영의 대서사시와 같았다. 우리가 다 잘 알고 있듯이, 그 후 삼성전자는 세계 제1위 전자기업의 위상을 차지하고 세계 곳곳의 소비자로부터 아낌없는 사랑을 받아왔다.

동대문시장 상인은 패션 제품을 저비용으로 제조하고 저가격으로 판매함으로써 보다 나은 경영성과를 거두고 있다. 그러나 이러한 마케팅 전략을 펴고 있는 그들 동대문시장 상인은 한 패션 레전드의 어록에 귀를 기울여야 하겠다. 구찌_{Aldo Gucci} 회장은 이렇게 말했다.[13]

"가격은 금세 잊지만 품질은 오래 기억한다."

그렇다. 동대문시장 그곳 사람들은 앞으로 패션 제품을 제조하고 판매하는 순간순간마다 아니, 마지막 순간까지 이런 값진 어록을 회상하면서 보다 나은 경영의 의사결정을 해야 한다. 앞에서 언급했듯이, 그것은 서울클릭이 동대문패션 제품의 거래, 그 마지막 단계에서 검품을 잘 하기 위해 많은 인적 및 물적 자원을 투입하고 있는 이유이기도 하다.

100년 기업으로 가는 삼성, 그 회사의 전설적인 우상 이병철 회장은 일찍이 기업은 자선단체가 아니라고 했다. 그러면서 그는 어느 회사이든 적자를 내는 건 사회적 죄악이라고 하였다. 그의 경영철학은 모든 회사는 이윤 및 매출을 증가시켜야 하고 그 기업의 규모 확장 속에서 정부에 세금을 많이 내고, 또 고용량도 늘려야 한다고 주장한 것으로 설명된다. 그는 이런 사회적 책임을 다하는 게 바로 기업가정신이라고 하였다. 이는 우리가 패션 기업가정신에 관해 논의할 때 인용했던 맥락 그대로다.

이런 논의에 비추어, 우리는 동대문시장의 도매상이 비록 유통 마진이 적은 상태에서도 품질경영을 통해 드넓은 글로벌 시장을 개척하고 그 시장규모를 확장하고 있는 데 찬사를 보내고 싶다.

"쉽게 얻으면 쉽게 잃는다."

동대문시장 상인은 물론 패션 제품을 저비용으로 제조하고 저가격으로 판매하는 게 쉽지 않으나 시종일관 그 품질을 잘 관리해야 함을 잘 알고 있다. 다행히도 그들은 기나긴 상거래 경영을 하면서 달거나 혹은 쓰라린 경험을 쌓은 덕분에 그토록 어려운 일도 능히 잘 처리할 수 있었다.

돌다리도 두들겨 보고 걷듯 신중해야 한다는 말도 그저 흘려서 들을 일이 아니다. 서양사람들도 어떤 음료를 마실 때 컵과 입술 사이에서도 그 음료를 흘릴 실수를 범할 우려가 있다고 하지 않았던가!

마음의 경영학, 그 전략

원효는 통일신라 시대의 승려로서 세계 불교계는 물론 많은
외국 지식인 사이에서 꽤 평판이 높은 역사적 인물이다.

> "삶의 세계는 마음속에 있으며 현상은 단지 인식일 뿐이다.
> 사람들의 생각과 행동은 어떤 마음가짐인가에 달려있다. 그러
> 나 사람들은 늘 그들 마음 밖에서 무언가를 얻으려 한다."[14]

이런 논리에 따라, 원효는 마찰 또한 차별화된 마음에서 온
다고 했다. 우리는 불교계 큰 스승 원효와 같은 역사적 인물
을 자랑할 수 있어 행복하다. 그분 원효의 전설적인 행보는
너무나도 유명하다.[15]

원효는 청년 시절 어느 때 옛 중국의 땅 당나라로 가는 유
학길을 나섰다. 날이 어두워지자 그는 언덕 아래 작은 동굴에
서 밤잠을 잤다. 자다가 목이 말라 잠을 깬 그는 어둠 속을
더듬어 한 항아리 속에 있는 물을 약간 마셨다.

다음 날 아침에 눈을 떴을 때 그는 무너진 옛 무덤의 토굴
속에서 밤잠을 잔 것을 보고 깜짝 놀랐다. 그리고 더욱 놀라

운 것은 그가 지난 밤에 마신 물이 사람의 두개골에 담겨 있었던 고인 물이었다는 사실에 더욱 놀랐던 것이다. 바로 그 순간 그는 갑자기 구역질이 나고 토할 것 같았다고 전한다.

이내, 그는 그가 마신 물이 더럽거나 혹은 깨끗한 게 아니고, 그것은 오직 마음이 가는 데로 감지했다는 것을 인식했다. 그 후 그는 당나라 유학길을 포기하고 신라 땅으로 되돌아 갔으며, 결국 그는 세계적인 불교 학자가 된 것이다.

이처럼 원효 사상의 뿌리는 마음에 근원이 있는 듯하다. 그가 인식했던 마음은 마치 드넓은 바다가 깨끗한 물이든 더러운 물이든 흐르는 모든 물을 받아들이는 것처럼, 모든 것을 포용하는 하나의 거울로 비유해 풀이했다.

Covid-19 대재앙이 있기 전에도 일부 동대문시장 상인은 시장의 어려움과 함께 그 미래에 대한 전망이 꽤 어두웠던 게 사실이다. 그래도 그들은 대부분은 시장의 미래가 좋아질 것이라는 가느다란 희망을 품고 힘들고 어려운 상황을 잘 버텨 왔다.

이처럼 사람에 따라 현재 및 미래의 시장 상황에 대한 인식과 그 예측이 서로 다르듯이, 원효 사상 그대로 상인의 경영성과는 그들의 마음가짐에 따라 크게 영향을 받는다.

한국경제의 발전을 주도하고 현대자동차를 위시한 큰 기업집단을 이끈 전설적인 기업인 정주영 회장은 세계 여러 나라 사람들에게 널리 알려져 왔다. 그가 사랑했던 한 동생으로서 정인영 회장은 한라그룹을 창업해 이끌었다. 그런데 그 회사

는 1980년대에 5.17 쿠데타로 집권한 한 정권의 정치적 탄압으로 큰 위기를 맞고 결국 문을 닫고 말았다.

그 후 그는 "우리는 할 수 있다Man do!"라는 생각으로 새로운 자동차 부품 회사 만도Mando를 창업하여 재기했다고 한다. 그 기업인의 기업가정신을 보여준 후일담은 이렇다.[16]

> "내가 모든 것을 잃을 때 결코 노여움에 갇혀 있을 수가 없었다. 역경은 또 다른 새로운 시작을 위한 든든한 자산이 되지 않을까? 그렇다면, 역경을 떨쳐내고 다시 시작하기로 맹세하자!"

그리고 그는 혼자 있을 땐 늘 이렇게 중얼거리곤 했다고 한다. 그는 한밤중 2시에 일어나 국내 여러 곳의 공장으로 갔고, 3일에 한 번씩 미국이나 일본 등 외국으로 사업차 출장을 다녔다. 그렇게 10년간 바쁘게 뛰어다니다가 어느 날 그는 과로로 쓰러져 병원에 입원하고 말았다. 그러나 많은 사람들의 우려 속에서도 그는 곧 회복되어 휠체어에 몸을 의지하면서 회사에 나왔다.

휠체어에 앉은 그는 종전보다 더 일찍이 그리고 빠르고도 빠르게 경영의 의사결정을 했다고 한다. 그리고 회사는 급속한 성장을 지속했으며, 끝내 정치꾼들에게 도둑맞았던 그 땅 위에 큰 규모의 중화학 기업으로 다시 태어났다.

이런 위기를 극복한 경영사례는 아래와 같은 물질에 우선하는 마음이라는 논리에 대한 경험적 타당성으로 이해할 수 있을 것 같다.

"물질에 우선하는 마음은 물질적 장애를 극복하는 의지의
승리로 설명된다. 우리가 가지고 있는 생각은 세상살이를 하는
데 필요한 무기다."[17]

이와 같은 물질에 우선하는 마음이라는 의미와 같이, 정인
영 회장은 강한 마음가짐으로써 숱한 어려움을 잘 극복하고
놀라운 경영성과를 거두었다. 미국의 루스벨트[Theodore Roosevelt]
대통령이 말한 바와 같이, 우리가 필요로 하는 모든 자원은
마음속에 있는 게 사실이다.

동대문시장 상인은 인생이란 풍년보다 흉년이 더 많다는 사
실을 잘 알고 있다. 동대문시장의 경기변동과 그 순환 또한
호황보다 불황의 시기가 더 많았다.

더욱이 경영 규모가 작고 그 시장에서의 힘이 약한 동대문
시장 상인은 자본이나 종업원 수와 같은 '보이는 자원'보다
마음과 같은 '보이지 않은 자원'의 힘에 의존하곤 해 왔다. 그
만큼 그들은 이윤을 늘리기보다 생존을 위한 상거래로 긴 세
월을 지탱해 온 것이다.

"왜 사람들은 신뢰가 높은 산도 옮길 수 있다고 말하지 않
는가!"

어느 신간 도서는 디지털 시대에서도 물질보다 마음이 우선
하고, 생산성 향상을 위한 AI의 도입 역시 마음과 그 혁신이
필요하다고 했다. 그렇기 때문에 어느 조직이든 그 구성원의
마음가짐과 사람 중심의 경영이 매우 중요하다는 것을 인식해
야 할 것이다.

패션 마케팅

<노트>

1 ko.wikipedia.org/wiki/김만덕 이야기는 흥미롭다.

2 호암 자전-삼성창업자 호암 이병철 자서전, 나남출판, 2014년도 판은 쉽게 가까이할 수 있다.

3 조선 시대 실학 혁명의 두 가지 이념은 첫째 사농공상과 같은 낡은 사상을 혁파하여 상업과 공업을 중시하는 근대화 정책을 펴고 둘째, 사대주의를 배격해 민족주의의 구현하는 데 있었다.

4 ko.wikipedia.org/wiki/허생 이야기

5 www.naver.com 뉴스 브리핑

6 Korea Times, July 13, 2020.

7 Why we steel need a fashion revolution, whitepaper, 2020.

8 www.buan.go.kr/nuetown 누리타운은 투어를 해 볼 만한 곳 아닌가!

9 Newsis, 2022년 2월 7일 자

10 www.google.com/search q?

11 www.google.com/search quotes/robin-sharma..

12 Samsung and Lee Kun-hee, kpi.or.kr, 2012, pp.249-250.

13 www.google.com/search quotes/aldo-gucci-quotes...

14 Bong Sul, Dondaemun Style, ebook.kstudy.com, Seoul, 2019, pp.44-45.

15 www.naver.com 원효 이야기, 그 자료는 많다.

16 The Korea Economic Daily, Chung In-young, 2007, pp.25-27.

17 www.google.com/ mind-over-matter.

제11장

패션 혁명

제4차 산업혁명의 개막과 함께 AI, 로봇, 빅데이터, 증강현실, 3D 프린트 등과 같은 ICT기술의 도입과 그 적용은 동대문시장 상인 모두가 인식하고 있듯이, 그동안 추구해 왔던 제품과 속도, 그리고 가격 등 동대문시장 특유의 전략적 방도, 그 삼박자 상거래 경영의 지속으로 더 나은 경영성과를 기대할 수 있는 일이다.

패션 마케팅, 그 혁명

지난 2020년 12월에 블랙 모간Blake Morgan은 패션 비즈니스의 미래 상황을 네 가지 방향에서 예측했다. Covid-19 대재앙이 그치지 않던 그때 유명 잡지 포브스는 포스트 코로나 시대의 미래 상황을 예견하면서 이렇게 논의했다.[1]

첫째, 미래의 패션, 그 비즈니스는 데이터 주도로 이루어지는 경영과 마케팅 전략이 대세를 이룰 것이다. 그러니까 많은 패션기업은 트렌드의 급격한 변화 속에서 소비자 선호와 그 수요를 파악하려는 빠르고도 섬세한 시장정보를 얻고, 그 바탕 위에서 경영의 합리적 의사결정과 마케팅 전략을 펴게 된다는 논의다.

둘째, 지속 가능한 패션, 그 비즈니스는 선택의 문제가 아니고 피할 수 없는 상거래 행위의 규범이 될 듯하다. 트렌드에 맞는 패션 제품, 그 브랜드는 환경친화적인 원단과 부품의 투입 및 사용이 늘어날 것이며, 제품 봉제의 기술향상과 함께 스마트 공장으로 가는 사람 중심의 혁신이 뒤따를 것이다.

셋째, 앞으로, 패션의 새 비즈니스는 디지털화가 일반화되

고 그 응용의 범위 또한 더욱 더 넓혀지게 될 것으로 보인다. 그러니까 앞으로 많은 패션기업은 온라인 및 언택트 상거래의 일반화를 지향할 뿐만 아니라, 신제품의 개발과 디자인 및 그 제조 등 갖가지 업무에서도 한결같이 디지털 혁신을 서두르게 될 것이다.

넷째, 패션 마케팅과 그 서비스 전략 등은 보다 단순화될 것이다. Covid-19 대재앙 속에서 얻은 쓰라린 경험의 축적으로 패션 제품의 상거래 및 배송 서비스 등은 AI나 로봇 등의 도움으로 생산성 향상이 촉진된다는 뜻이다.

이제 동대문시장 또한 이처럼 미래로 가는 패션 제품의 상거래 및 마케팅, 그 혁명이 진전될 것이다. 우리는 미래로 가는 새로운 여정 속에서 함께할 수 있는 선진국다운 역량 아래 스마트 경영 및 마케팅 전략, 그 방도를 잘 알고 있기 때문에 더욱 그러하다.

우리가 모두 잘 알고 있듯이, 지난 2021년 5월에 유엔의 한 기구인 UNCTAD가 공표한 선언 그대로 우리나라는 명실공히 세계 최초로 저개발 및 중진국에서 선진국으로 진입했다.[2]

생각해 보면, 지난 1977년 11월 말에 총수출 100억 달러, 1인당 GNP 1,000달러라는 꿈에도 그리던 탈 후진국, 아니 중진국으로 가는 벅찬 경제지표를 달성했던, 그리하여 근대화의 마침표를 찍은 지 44년 만에 이룬 우리 한국인의 쾌거, 가슴 벅찬 새날을 연 것이다.[3]

모두가 기뻐하고 스스로가 서로 칭송해주어야 했던 빅 뉴스

는 뭔가 정치적 이해타산 및 그에 따른 언론의 왜곡으로 그저 평범한 하루로 보냈던 게 못내 가슴이 아팠을 따름이다.

어떻든 동대문시장 상인은 모두가 선진국다운 역량과 미래로 가는 당당한 새 일거리에 서둘러 함께 나서야 한다.

1960년대 이후 개발과 경제성장의 시대에 동대문시장 그곳 사람들은 힘들고 어려운 격변의 시장 상황 속에서도 디자이너 패션 제품을 저비용, 착한 가격으로 제조, 판매해 그때 우리가 탈 후진국 경제로 가는 데 큰 힘을 보탰다. 한때 동대문시장의 매출 규모 및 그 변동은 온 나라 경제지표 및 그 변동의 선행지수가 되기도 했을 정도였다.

마찬가지로 동대문시장 상인은 40여 년 전에 그랬듯이 미래로 가는 패션 상거래의 경영과 마케팅, 그 혁명으로 스스로가 더 나은 경영성과를 얻고 나아가서 다시 한번 더 온 나라 경제지표 및 그 변동의 선행지수 역할을 했으면 하는 기대도 해본다. 얼마나 벅찬 일인가! 물론 가능한 일이다.

동대문시장, 그곳 사람들은 투철한 패션 기업가정신을 갖추고 많은 경험의 축적 및 새길로 가는 훤한 마케팅 전략, 그 방도를 잘 알고 있기 때문에 더욱 그러하다. 통일된 독일의 경제안정을 이끌어 오다가 명예롭게 그 자리를 넘겨준 메르켈 Angela Merkel 총리는 언젠가 미국 방문 중 하버드대학에서의 강연에서 이렇게 말했다고 한다.[4]

> "그곳에 더 이상 머물러 있지 않으려면, 무지와 좁은 마음가짐의 벽을 과감히 깨라."

동대문시장 사람들에게 해주는 따스한 조언의 하나로 받아들일 만하다. 동대문시장은 미래로 향한 개성 및 개인화 시대를 맞아 AI나 빅데이터를 통하여 국내외 패션소비자의 선호와 그 트렌드를 보다 정밀하게 분석할 필요가 있으며 그런 값진 정보를 바탕으로 하여 글로벌 시장 경쟁력을 더욱 향상해야 한다.

어떻든 동대문패션과 그 스타일은 한국인의 자부심이다. 우리는 그곳 동대문패션클러스터에서 좋은 제품$_{products}$과 보다 빠른 생산과 공급$_{speed}$ 및 적정가격$_{price}$의 유지 등을 무기 삼아 동대문신화를 만들었다는 역사적 사실과 그 전설적 스토리로 향유했던 진한 감동을 잊지 말아야 한다.

우리는 늘 그렇게 해 왔듯이, 미래에 대한 밝은 희망을 품고 어떤 어려움이라도 잘 극복할 수 있을 것이다. 또 우리는 할 수 있다!

인공지능과 패션 마케팅

세상이 바뀌고 있다. 과연 인공지능 운운하는 세상이 우리 앞에 왔단 말인가! 한 패션기업의 경영인은 이렇게 말했다.

> "패션 비즈니스 경험이 없는 1인 인플루언서도 인공지능 (AI)을 통해 옷 제작을 맡긴다."[5]

FAAI_{Fashion Clothing Production Platform}의 이지윤 대표의 말이다. 미국의 대형할인점 코스트코, 삭스 피프스 애비뉴_{Saks Fifth Avenue}, 코오롱, 이랜드 LF 등 대기업도 그녀 회사를 통해 나만의 옷의 의류제작을 의뢰하고 있다고 한다.

이처럼 한 인플루언서_{Infuencer}에 의한 당찬 포부의 창업과 혁신적인 상거래 경영은 '여러 사람에게 영향력을 발휘하는 사람'이라는 개인 사업자의 키워드 그대로 동대문시장의 패션 상거래 행위, 그 혁신을 자극할 수 있을 것이다.

널리 인지하고 있듯이, 오늘날 인공지능_{AI}은 로봇과 컴퓨터 기반의 기술적 힘으로 지적인 인간과 거의 같은 어쩌면 그 이상의 업무 성과를 얻는 이 시대의 도깨비방망이라고 하겠다.

패션 비즈니스에 있어서 AI는 또 다른 하나의 지적인 인간, 아니 디지털 CEO 및 그 임직원으로서 커다란 역할과 새 기능을 맡은 것이다.

예컨대, AI는 어느 패션 제품이 과연 트렌드에 잘 맞는지 혹은 그 색상과 스타일이 인기가 있을 것으로 예상되는지 등을 빅데이터를 기반으로 하여 분석 종합해 그 제품의 상거래를 위한 합리적인 의사결정을 할 수 있도록 도와준다.

우리에겐 그저 꿈만 같았던 바로 그 인공지능은 눈을 깜박거리는 순간에 모든 아이템의 패션 제품을 스캔하고 분석, 종합할 뿐만 아니라 새로운 디자인을 창조하고 그 제품의 품질 개선을 위한 기술적 노하우 등 매우 유용한 정보를 제공해 주기도 한다.

이처럼 패션 상거래 및 마케팅은 AI 덕분에 보다 더 많은 경영 노하우 및 전략적 방도로 경영성과를 증가시킬 수 있다.6

그것은 (1) 효율성 증진과 비용의 절감, (2) 정보에 근거한 그리고 지속 가능한 의사결정, (3) 보이지 않은 고객의 점포 방문, (4) 언택트 상거래의 증가와 같은 시간 및 공간적 한계 극복, (5) 품절에 따른 고객감소 방지 등 여러 가지 면에서 성과가 크다.

그동안 동대문시장은 아날로그와 오프라인으로부터 디지털과 온라인으로 가는 상거래 경영의 대전환기를 맞아 그 혁신의 길을 걸어왔다. 특히 Covid-19의 와중에 동대문시장은 자

의 반 타의 반 온라인 및 언택트 상거래가 부쩍 늘어났다.

다만 이런 온라인 및 언택트 상거래는 비록 일반화가 이루 어지는 데 비록 발걸음이 느리지만, 그 혁신의 당위성은 모두 가 인지하고 있을 것이다. 그것은 선택의 문제가 아니고 필수 의 문제로 더 이상 미룰 수 없는 일이 되었기 때문이다. 먼 훗날 이루어질 것으로 여겼던 온라인 기반의 시장 상황은 지 금 우리에겐 발등의 불이 되고 말았다.

더 나아가서 제4차 산업혁명의 개막과 함께 AI, 로봇, 빅데 이터, 증강현실, 3D 프린트 등과 같은 ICT 기술의 도입과 그 적용은 동대문시장 상인 모두가 인식하고 있듯이, 그동안 추 구해 왔던 제품과 속도, 그리고 가격 등 동대문시장 특유의 전략적 방도, 그 삼박자 상거래 경영의 지속으로 더 나은 경 영성과를 기대할 수 있는 일이다.

우리는 이미 온 비즈니스 세계의 지각을 뒤흔들어 놓은 아 마존 효과의 위력을 잘 알고 있다. 이미 Covid-19의 대재앙이 있기 전에도 감지했듯이, 앞서가는 똑똑한 소비자 스스로가 온라인으로 쇼핑하는 데서부터 세상은 이미 바뀌기 시작했다.

이런 디지털 및 온라인 상거래는 사람들이 인터넷 연결로 집이나 사무실 혹은 그 밖에 어느 곳에서나 그리고 어느 때나 쉽게 쇼핑할 수 있게 해줬다. 그 귀결은 그동안 동대문시장 상인이 보다 나은 디자이너 패션 제품을 보다 저렴한 가격으 로 판매하면서 커다란 경영성과를 얻었듯이, 아마존 효과 덕 분에 20여 년 전 그때와 같은 호황을 다시 기대할 수 있게 되

었다.

잠시 우리가 유튜브를 보면서 한가한 시간을 보낼 때면, 흥겨운 동요와 함께 어린이 놀이가 계속된다.[7]

"동, 동, 동대문을 열어라. 12시가 되면 문을 닫는다."

동대문시장 상인은 늘 바쁘다. 그들은 동대문 24시 그대로 꿈을 좇아 쉴 틈이 없다. 죽느냐 사느냐, 그것이 문제가 되는 삶의 장터다. 그래서 그들은 "꿈은 과학이다."라는 말에 공감하고 있을 법도 하다.[8]

망상, 그 헛된 꿈은 아무런 씨앗도 없다. 그러므로 어떤 열매도 거두어들일 수 없는 일이다. 그러나 땀과 눈물이 있는 힘든 일은 의당 열매를 얻는다. 그때 비로소 그 꿈이 현실로 바뀐다. 이처럼 꿈이 현실로 이어지면 과학이 된다.

인공지능의 도움이 뒤따르는 오늘날, 동대문시장 상인은 그저 "몸으로 때웠다."라는 아날로그 및 오프라인 상거래 시대와는 달리 디지털 및 온라인 상거래 시대의 도래 덕분에 저비용, 고효율의 상거래로 보다 커다란 경영성과를 얻을 수 있게 되었다.

단지 인공지능 기반의 상거래 혁신은 중소 규모의 동대문시장 상인으로서는 그리 쉬운 일이 아니다. 동대문패션클러스터 그곳 안전망의 동그라미처럼 함께하면 그 일은 그리 어렵지 않다.

존 레넌John Lennon의 노랫말, 그대로 "함께 꿈을 꾸면 현실이 된다."라는 세상의 이치, 엄연한 그 철칙을 믿고 상거래 경영의 과감한 혁신을 추구해야 하겠다.

메타버스와 상거래

앞으로 동대문시장은 메타버스라는 새로운 세상, 바로 디지털로 구현된 무한한 가상세계에서 시간과 공간을 뛰어넘는 환상적인 상거래가 이루어질 것이다.

우리가 잘 알고 있듯이, 지난 2021년 여름에 페이스북 CEO 마크 저커버그Mark Zuckerberg는 앞으로 그의 회사를 메타버스 기업으로 탈바꿈하겠다는 비전을 제시하였다. 이런 빅뉴스의 파장, 그 여파를 전후하여 동대문시장은 미래로 가는 시장혁신의 길을 열어야 할 급박한 상황에 직면하고 있다.

메타버스metaverse는 가공 또는 초월의 뜻을 가진 메타meta와 현실 세계를 의미하는 유니버스universe의 합성어임은 우리가 앞에서 논의한 키워드다. 꽤 환상적인 그곳은 증강현실AR과 가상현실VR, 그리고 홀로그램 등의 새 기술로 드러내는 더 큰, 새 공간이다.9

디지털 게임의 등장 이후 가상세계virtual world로 이어졌으며, 그 귀결로 미증유의 메타버스는 게임을 넘어 생활 비즈니스 및 소통의 서비스 도구로 적용 범위가 넓어진 게 어제오늘의

일이 아니다.

이런 상황 속에서 많은 패션기업은 메타버스 기반의 마케팅 전략과 그 방도를 모색하기 시작했다. 특히 구찌_{Gucci}는 100년의 역사를 가진 회사답게 미래로 가는 가상세계와 디지털 의류 제조 및 판매를 위한 메타버스 기반의 장기적 투자계획을 세웠다고 한다.10

물론 메타버스 기반의 패션 상거래 경영은 디지털 및 언택트의 사회적 상호작용, 온라인 상거래 규모의 성장, 그리고 창의적인 가상 전시 및 패션쇼, 최적으로 가는 MD 전략 등 혁신적 마케팅 효과를 얻을 수 있음은 두말할 필요도 없다.

뿐만 아니라 많은 국내외 소비자는 온라인 및 언택트 구매로 많은 소비 경험을 할 수 있는 메타버스의 새 가상공간 속에서 그들의 소비만족도를 더욱 더 늘릴 수 있을 것이다.

그동안 패션기업의 경영 및 마케팅은 어느 패션 제품에 대한 수요조사, 샘플, 디자인, 원단 및 부품, 그리고 완성품의 봉제, MD 및 재고관리, 광고와 판촉 등 갖가지 업무를 담당자의 경험과 직감, 취향 등에 따라 의사결정이 이루어져 왔다. 이에 대하여, 많은 패션기업은 메타버스 기반의 상거래 기법으로 갖가지 의사결정을 저비용으로 그리고 효율성 높게, 그것도 보다 빠르게 수행할 수 있게 되었다.

실제로, 메타버스와 같은 새로운 ICT 기반의 상거래는 그 첨단기술 덕분에 (1) 가상점포의 운영과 새 일거리 접근, (2) 고객이 평가한 가치로 거래하는 경매형 완전경쟁 시장의 구

현, (3) 시간 및 공간적 한계 극복을 통한 효율성 증진과 비용 절감 등 여러 가지 경영성과를 얻을 수 있을 것이다.

반갑게도, 글로벌 패션 도매 플랫폼 '골라라'는 메타버스 플랫폼 제페토$_{Zepeto}$에 동대문시장 알리기에 나섰다고 한다. 2022년 새 봄에 런칭한 제페토 크리에이터 스튜디오를 통해 자체 브랜드의 판촉 콘텐츠를 출시했다는 것이다. 골라라 관계자는 이렇게 말하고 있다.[11]

> "동대문 디자이너 브랜드를 발굴해 전 세계 2억 명 MZ 세대에게 K-패션을 알리겠다. 추후 독보적인 패션클러스터를 형성하게 될 동대문시장을 메타버스 앱으로 구현해 ddp와 어울린 가상공간에서 아바타 형식의 아이템을 쇼핑하고 즐거움을 얻는 하나의 놀이터가 되게 하겠다."

오늘날과 같이 메이드 인 코리아에 대한 선호도가 높은 상황 속에서, 동대문패션의 글로벌 시장 공략은 그 어느 때보다도 놓칠 수 없는 천금 같은 기회다. 이런 때 메타버스 기반 새 마케팅 전략은 그동안 추구했던 온라인 및 언택트 상거래의 경영성과를 늘리기 위한 시급한 전략적 도구의 하나다.

문제는 이런 메타버스 기반의 상거래 전략은 흔히 개미군단이라고 부르는 동대문시장의 중소 도매상으로서는 비록 혁신의 의지가 있다고 해도 인적 및 물적 자원의 한계로 그리 쉽지 않다.

다행히도, 정부는 2022년 2월에, 메타버스 기반의 상거래 혁신을 위한 정책의 낙수효과가 기대되는 섬유패션의 디지털

전환 전략을 발표했다고 한다. 그중에서도 글로벌 패션 시장의 선점을 위한 메타 패션클러스터의 조성과 유명 디자이너와의 메타패션 협업, 메타버스 패션쇼 등 시범사업 등은 동대문시장이 지향하고 있는 메타버스 기반의 상거래 혁신의 진전에도 크게 도움이 될 것이다.

이와 같은 정부의 미래지향적인 정책은 중소 규모의 도매상과 서울 강북의 봉제 공장의 경영난을 해소하는 데 크게 이바지할 것이다.

단지 동대문시장에서 늘 함께해온 중소 규모의 패션기업인 모두가 공동으로 이용할 수 있는 메타버스 기반의 가상 시장 터에서 '따로 또 함께하는' 협력과 제휴의 상거래가 진척되었으면 하는 생각이 든다.

최근에 동대문상인협동조합은 양춘길 회장의 주도 아래 특유의 쇼핑 플랫폼DDMTOWN을 구축하고, 메타버스 공간에서 동대문패션의 글로벌 마케팅 전략을 편다고 한다. 반가운 소식이다. 지켜볼 만하다.

패션쇼 365

2000년 이래 매년 열리는 서울패션위크는 파리, 밀라노, 런던, 뉴욕 등지에서 열리는 패션쇼와 함께 세계 5대 패션 컬렉션으로 널리 알려졌다. 꽤 자랑스러운 일이다.

종래와는 달리, 2021년 봄 이후 서울 컬렉션은 Covid-19 대혼돈 때문에 온라인 플랫폼을 통하여 전 세계 소비자와 바이어들에게 다가가는 형식으로 열렸다. 어쩌면, 이런 온라인 패션쇼는 앞으로 서울패션위크의 미래 상황으로서 보다 일반화될지도 모른다.

이와 같은 패션쇼는 패션 마케팅에서 간과할 수 없는 전략적 도구의 하나다. 개념적으로 보아, 어느 한 패션쇼는 디자이너가 라이브 모델이 입은 제품으로써 새로운 아이디어를 선보이는 가운데 패션디자이너와 고객 사이에 서로 소통하는 채널 그 자체다. 한 패션 저널은 논의하고 있다.

> "어느 패션 제품이나 트렌드에 맞든 안 맞든 소비자의 선택이 중요하다. 이처럼 패션쇼는 신제품을 선보이는 수단이다."[12]

독보적인 패션 레전드 샤넬은 일찍이 이런 패션쇼에 대하여 꽤 의미 깊은 어록을 남겼다.[13]

"매일 패션쇼가 열린다. 세상은 바로 당신의 런웨이, 그 발걸음이다."

이 어록에 대한 해석은 분분하지만, 우리는 세상 사람들이 서로 보고 늘 만나기 때문에 어느 때나 옷을 잘 입어야 한다는 논의로 받아들여질 만하다. 어느 블로그의 설득력 있는 논의는 이어진다. 옷이 날개이듯, 우리 인생은 취미나 선호에 따라 옷을 골라 입을 수 있는 데서 만물의 영장으로 대우를 받고 있는지도 모른다.

이런 논의에도 불구하고, 매일 패션쇼가 열린다는 것은 그리 쉽지 않다. 특히 매일 패션쇼를 열려면 많은 인적 및 물적 자원, 그리고 그 비즈니스 환경을 갖추어야 하기 때문이다.

임직원 500여 명의 디자이너를 둔 글로벌 패션기업 망고 Mango는 소비자의 필요와 욕구 등에 관한 광범위한 조사와 그들의 브랜드 인지도 및 예상 등을 분석하면서 자사의 의사결정에 대한 피드백에 적용하는 경영을 지속하고 있다고 한다.

망고의 디자이너는 모두가 통상적인 패션쇼 및 판촉 외에도 빈번한 시제품 발표회와 트렌드 변화에 따른 발 빠른 변신 등을 추구한다는 것이다. 그 회사는 긍지를 가지고 있는 듯하다. [14]

"우리는 창조적 파괴의 제품을 개발하고 그 제품을 부단히 개선하면서 소비자 비전과 새로운 욕구에 맞는 서비스를 제공하고 있다."

이런 글로벌 패션기업에 대하여, 동대문시장은 무려 10만여명에 이르는 많은 디자이너와 그들의 장인정신에 바탕을 두고 매 3일 만에 보다 새롭고 다양한 패션 제품을 그 시장에 출하하고 있다.

동대문시장은 패션 제품의 디자인에서부터 제조와 도매 및 소매 등이 기적적으로 단 3일이라는 최단기에 거래되는 세계에서 유일한 패션 제품의 거래장터다. 대부분의 도매상가가 늦은 밤 8시 반부터 그다음 날 이른 아침에 이르기까지 영업을 하고 몇몇 다른 도매상가는 물론 공휴일이나 휴가 기간도 있지만, 24시간 365일 영업하기도 한다.

이와 같은 특유의 비즈니스 모델을 가지고 있는 동대문시장은 어쩌면 샤넬의 어록과 같이 매일 패션쇼가 이루어지는 광장이기도 하다. 왜냐하면 새롭고 다양한 디자이너 제품을 시장에 출하하여, 해가 지지 않는 드넓은 글로벌 시장, 그 장터를 찾는 무수한 고객에게 행복감을 안겨주는 새로움과 다양한 패션 제품을 전시하고 있기 때문이다.

잘 알려지지 않은 일이지만, 동대문시장은 대부분의 글로벌 패션기업보다 꽤 많은 디자이너를 갖춘 고급 인적 자원을 보유하고 있다. 그들의 창의성, 정보수집과 디자인 개발의 힘은 특히 자랑할 만하다. 뿐만 아니라 그들은 성공에 대한 강한

열망을 가지고 있으며, 갖가지 현실적 어려움을 잘 버티고 있는 그들 삶의 의지는 특히 시장경쟁력을 향상시키는 데 커다란 무기가 되고 있다.

그러나 그들 디자이너는 '함께하는' 데 등한시하고 있다. 그것은 큰 문제 중 하나다. 빈번하게 개최되는 망고 디자인센터에서의 회의처럼, 동대문 디자이너들도 자주 회의를 열어 갖가지 정보의 교류와 토론 그리고 선의의 경쟁 등으로 함께하는 데 힘을 쏟아야 한다.

어느 사업이든 그 전략적 해답은 시장 안팎에서 찾아야 한다. 누구나 알고 있듯이, 시장은 갖가지 상품을 사고파는 곳이라고 생각하는 게 일반적이다. 바로 그 시장의 의미는 판매자와 구매자가 만나는 곳이며, 아울러 갖가지 시장정보를 교환하는 곳이기도 하다. 샤넬의 또 다른 어록을 상기해보자.[15]

> "패션은 단지 입는 그 무엇만이 아니다. 패션은 하늘 아래 거리에 있다. 패션은 우리 삶의 방도와 세상 이치 등에 관하여 생각하고 체계화하여 실천하는 데 있다."

샤넬의 이 어록 그대로 동대문시장에서는 매일 패션쇼가 열리고 있다. 그 패션쇼에서는 아름다운 모델들의 걸음걸이catwalk도 화려한 조명의 등불도 없다.

그러나 많은 동대문 디자이너는 그 시장 안팎에서 소비자가 선호하는 여러 가지 패션 제품에 관한 값어치 있는 정보와 그에 맞는 제품의 출하 등을 빈번하게 반복하면서 최신의 트렌

드를 이해하고 새로운 아이디어로 보다 창의적인 디자인 작업을 지속하고 있다.

그들 동대문 디자이너의 창의적인 디자인 작업은 '메타버스 패션쇼' 등 글로벌 시장을 겨냥한 신개념의 디지털 마케팅과 그 판촉에 힘입어 동대문시장의 지속 가능한 상거래 경영, 그 미래로 가는 새 지평을 활짝 열 수 있을 것이다.

로봇과 물류 서비스

우리는 동대문시장, 그곳 시장터의 미래로 가는 시간여행을 한번 상상해 봄 직하다. 언젠가 동대문시장을 방문한 국내외 패션소매상이나 바이어, 그리고 관광객 등은 그곳 장터에서 모노레일이 운행되고 드론이 날아다니며, 로봇의 바쁜 손발을 보면 아마 깜짝 놀랄 것이다.

"과연 동대문시장 바로 그 장터였던가!"

그동안 동대문시장은 노동집약적으로 이루어져 왔던 물류 시스템과 그 운영이 지속되어 왔으나 머지 않아 그곳 장터는 모노레일과 무인 트럭 및 드론 등에 의한 자율주행, 인공지능, 사물인터넷IoT, 디지털 트윈 등 최첨단 기술이 도입되면서 물류 서비스의 속도 또한 꽤 빨라지게 될 것이다. 로켓 배송이라는 말은 우리에게 익숙한 광고 카피 중 하나다.

특히 로봇과 자동화로 그 시장 안팎의 물류 서비스는 더욱 더 풍성한 선물 묶음과 같이 빠르게 공급되어 새로운 시장터로 변화될 것으로 예견된다. 창고나 공장에서 물건을 옮기는 작업을 수행하는 물류 로봇은, 바로 그 로봇이 직접 이동하며

물건을 원하는 위치까지 이송하는 주행 기술과 로봇 팔을 통해 제품을 집어 적재나 집하, 분류, 포장하는 작업 지휘까지 담당하는 등 정교한 기술을 갖춘 또 다른 동대문시장의 새 일꾼이다.

이처럼 미래의 동대문시장은 로봇과 그 물류 서비스의 혁신 덕분에 저비용 상거래의 경영성과를 극대화할 수 있을 것이다. 그것은 거스를 수 없는 새로운 마케팅 전략, 그 방도이기 때문에 가능하다.

어느 패션기업이든 상거래 및 경영의 합리화는 최적 MD를 지향하는 데 있음은 엄연한 사실이다. 특히 패션소매상의 경우 최적화된 재고비용의 절감은 절체절명의 경영 및 마케팅 과제이기도 하다.[16]

어느 점포의 MD는 다양한 제품넓이, 제품마다 구색 맞춤깊이, 그리고 제품지원 등이 재고비용 부담의 경감 속에서 상품구성마다 최적의 수준을 유지하는 데 있는 것이다.

패션소매상에서 재고 및 비축 물량이 넘치면, 재고비용 부담이 커지지만, 만일 그 물량이 부족하면 소비자의 필요와 욕구를 흡족하게 해주지 못할 것이기 때문에 적정규모의 재고량 유지가 중요하다.

물론 어느 패션 제품에 대한 소비자 수요가 급증할 땐 재고나 그 비축 물량이 많으면 재고 또한 자발적 투자가 되곤 한다. 이에 대하여 그 패션 제품에 대한 소비자 수요가 급감하면 그 소매상은 엄청난 재고비용의 부담을 안게 된다.

그렇지만 패션소매상은 물론 도매상 또한 이런 최적의 MD 전략을 추구하는 데는 어려움이 많다.

이런 상황 속에서 미래의 물류 서비스 시스템은 로봇 등 새로운 일꾼, 그들의 생산성 높은 공헌 덕분에 동대문시장의 상거래 삶의 질이 향상될 것이다.

로봇은 AI에 의해 바코드, 글자, 그림 등으로 표시된 갖가지 정보를 인지한 그대로 스마트 물류 서비스를 공급하는 똑똑하고도 부지런한 일꾼이다.

일찍이 아마존 CEO 제프 베조스Jeff Bezos 회장은 글로벌 소비자는 지구촌 어디에서나 그들이 필요와 욕구에 따라 고른 패션 제품을 보다 저렴한 가격으로 구매하고 또 그 제품을 보다 빠르게 배송받아 소비 만족을 얻으려 한다는 사실을 잘 알고 있었다.

그래서 그는 온라인 책방 체인의 경영을 통한 경험의 축적과 터득한 경영 노하우를 바탕으로 하여, 온라인 상거래e-Commerce와 함께 아날로그 시장 위 디지털 시장터의 마련 등으로 새로운 마케팅 계획 및 그 전략을 추구해 일약 세계 제1위의 부자가 되는 커다란 경영성과를 이룩했다.17

사람들이 아마존 효과라고 부르는 그 회사의 경영성과는 다른 어느 것보다도 온라인 상거래 기반의 물류시스템의 혁신에서 그 열쇠를 찾고 있는 것 같다.

다행히도 서울클릭의 파트너 기업의 하나인 로지스 올LogisALL은 지금 동대문시장이 안고 있는 고비용 및 낮은 효율

성의 어려움을 극복하는 수단으로서 물류 서비스의 혁신을 서두르자고 통 큰 사업제안을 했다. 로지스 올은 초우량 물류 기업답게 이미 시장조사가 끝나고 보다 상세한 창업 로드맵을 다 그려 놓아 지금 당장이라도 장엄한 긴 여정의 첫발을 디딜 듯하다.[18]

서둘러 그 회사의 제안을 받아들이고, 우리가 모두 동대문 시장의 새로움, 밝은 미래의 역사를 만들어야 한다. 저기 동대문시장의 아마존 효과, 그 증후군이 보인다. 벅찬 가슴, 세찬 심장박동 소리가 커져 마구 밖으로 그 울림을 건네고 있다.

<노트>

1 www.forbes.com/sites/blakemorgan/2020/12/03/the-fashion-industry-is-

2 UNCTAD 뉴스 자료, 2021년 5월 22일 자

3 설봉식, 박정희와 대한민국 경영, CAU, 2012, p.129

4 www.google.com/search?q=angela+merkel

5 이코노미조선, 2022년 1월 19일 자

6 isg-one.de/articles/three-key-applications-of-visual-ai-in-fashion-e-commerce

7 설봉식, 동대문패션, 그곳에 꿈이 있다, 이담, 2016, pp.245-246. 최근에 지그재그, 브랜
디, 에이블리 등 패션 플랫폼이 인공지능으로 일대일 개인 맞춤 사업을 강화하기 시작했
다고 한다.

8 "꿈은 과학이다."라는 논의는 저자의 생각인데 널리 공유하고 공감해 줬으면 그런 바람
을 새삼 가져본다.

9 www.businessoffashion.com/articles/technology/can-the-metaverse-transform-fashion-busi
ness-models/ 최근에 메타(페이스북)의 CEO 마크 저커버그는 사람들이 아이템을 서로
판매해 가상 세계 내의 사물에 손쉽게 접근할 수 있도록 하는 것은 새로운 전자상거래
의 방정식이라면서, 자사는 이미 크리에이터와 함께 그 사업을 시작해 높은 경영성과를
기대하고 있다고 했다.

10 www.google.com/search?q=gucci+metaverse&

11 메타버스 플랫폼 제페토(Zepeto) 홈페이지

12 fibre2.fashion.com/ Influence of fashion shows on the fashion market and on society

13 www.google.com.

14 press.mango.com.

15 www.google.com.

16 설봉식, 유통채널 Management, 영진Biz.com, 2001, pp.123-124

17 https://logistics.amazon.com/ 최근에, 지그재그, 브랜디, 에이블리 등 패션 플랫폼은 저
마다 '편하게 고르고 빠르게 배송하는' 물류 서비스 전략을 펴기 시작했다고 한다.
biz.chosun.com.

18 서병륜, 물류의 길, 선진 물류시스템을 실현하기 위해 살아온 한 남자의 인생, 삼양미디
어, 2019, 로지스 올 홈페이지

19 매일경제신문, 1970년 10월 10일 자

20 www.google.com/search/q?

Epilogue

이 책은 ≪패션 마케팅≫이라는 제하로 마케팅의 동대문 스타일에 관하여 분석하고 종합하여 정리한 것이다.

나는 많은 사람들의 지도와 편달, 격려, 그리고 큰 도움 속에서 이 책을 저술했다.

먼저 나는 동대문시장의 상인 등 그 장터 사람들에게 고마움을 전하고 싶다. 특히 내가 고문이라는 대우를 받으면서 봉사하고 있는 서울클릭 CEO 이용우 대표에게 그동안 베풀어 준 물적 및 정신적 지원에 대하여 매우 고맙게 생각하고 있다.

지난 2000년대 초 나는 대학교수 재직 중 한 강의과목의 현장실습을 위해 학생들과 함께 밤에 도매거래를 하는 동대문시장을 방문했다. 10여 년이 훌쩍 지난 2010년대 중반에 동대문시장을 다시 방문해 그 시장에 관한 경험적 연구를 할 수 있는 기회를 얻었다. 그 후 나는 서울클릭의 고문으로서 일주일에 한두 차례 그 시장을 구석구석 방문하면서 많은 사람들을 만나고 또 그 사이에 보고 느낀 것을 메모하고 또 정리해 봤다.

이런 경험 덕분에 나는 ≪동대문시장, 그곳에 꿈이 있다≫(2018)'와 ≪Dongdaemun Style≫(2019, 영문판)' 등 두 권의

책을 저술하여 출판해 내놓았다.

나는 실제가 주어지면 그것은 이론이 된다고 생각했다. 이 책은 실증적 접근의 연구이지만, 깊은 마음속에서 우러나온 느낌 그 무엇을 체계적으로 정리했다고 말하고 싶다.

다음으로, 나는 몇 해 전에 서거하신 범한서적 창업자로서 CEO를 역임했던 김윤선 회장님께 큰 고마움을 전해드리고 싶다. 뒤늦은 인사라 결례인 듯하다. 1956년에 창업된 범한서적의 CEO 김윤선 회장은 한 신문사 기자와의 인터뷰에서 이렇게 말했다.[19]

"외국도서 서점을 운영하는 게 어렵다고 해도 나는 책은 선진 외국의 과학과 문화를 받아들이는 외길이라고 생각했습니다. 나는 이 사업을 하늘이 내려준 직업이라고 여기면서, 그동안 대학교수와 학생들을 위해 교육 및 연구자료를 제공하는 데 큰 보람을 느껴왔습니다."

저자 스스로가 이렇게 훌륭한 기업가정신을 가진 김윤선 회장님께 고마움을 느끼고 있는 데는 남다르게 특별한 이유가 있다. 젊었던 시절 한 대학의 시간 강사였을 때, 그 서점을 자주 갔었다. 그땐 봉급이 많지 않았기 때문에, 늘 외상으로 신간 도서를 사곤 했다.

그리고 시간 강사 봉급을 받는 날이면 외상값을 지불하러 그 책방을 갔다가 새 책이 나왔을 땐 또 외상으로 책을 더 샀다. 그렇게 하여 내가 그 서점에 지불해야만 할 외상값이 늘어만 갔다. 생각해 보면, 그 외상값은 놀랍게도 한 대학가에

패션 마케팅

있던 세 칸 정도의 작은 단독주택, 그 집 시세의 70% 정도였다. 대단한 액수 아닌가!

그즈음 김윤선 회장은 그토록 큰 금액의 내 외상값을 탕감해 주셨다. 천사와 같은 은전이었다. 그 후 50년이 지난 오늘에 와서 이렇게 처음으로 창공을 향해 그 고마움을 전하고 있는 것이다

그다음으로, 이 책을 나름의 평가로 잘 쓰게끔 그 이론적 기반을 다져준 두 분에게 고마움을 전하고 싶다.

대학 시절 스승이었던 KID 백영훈 원장님은 한 나라의 경제발전에 있어서 토지 및 자원과 자본 그리고 노동력 규모 등 생산의 3대 요소 대신에, 슘페터J. Schumpeter의 슘페터J. Schumpeter의 기업가정신entrepreneurship을 매우 중요한 요인이라고 설득력 있게 강의해 주셨다. 그분은 늘 뭔가 깨달음의 명강의를 해 주신 것으로 기억된다.

그리고 1969년 이래 한국 최초로 패션교육을 계속해 왔던 SD 패션스쿨의 김종복 학장은 패션, 그 이론과 마케팅 전략 등에 관하여 나에게 그 이해와 응용의 폭을 넓히는 데 큰 도움을 주셨다.

마지막으로 오늘날과 같이 국내외 출판계의 어려움 속에서도 이 책의 출판을 기꺼이 허락해 주신 한국학술정보 CEO 채종준 대표와 임직원 여러분에게 감사의 말씀을 드리고 싶다.

"인생은 사랑하는 데서 큰 행복감을 얻는다. 그래서 나는 더욱 더 사랑

조지 샌드George Sand의 이런 어록처럼, 그동안 나는 넘치는 사랑을 받아왔고, 그리고 늦더라도 고마움을 전하고 또 사랑할 수 있어 더욱 행복하다. 이런 행복감과 함께 나는 이 책을 쓰면서 다른 어느 것보다도 동대문시장, 그곳 사람들이 보다 행복했으면 좋겠다는 생각이 들었다.

물론 지금 동대문시장의 상황은 그리 좋지 않다. 그러나 늘 그래 왔듯이, 곧 나아질 것이다. 그곳 사람들이 일찍이 터득했고 또 새롭게 감지하고 있듯이, 동대문시장 특유의 상거래 경영, 그 비법은 보다 나은 디자이너 패션 제품을 저비용으로 잘 제조하고 또 저가격으로 판매하는 데 있다.

많은 동대문 디자이너는 보다 창의적이며 기업가다운 디자인 작업을 해야 하며, 서울 강북에 산재한 봉제공장의 모든 임직원은 저비용 패션 제품이지만 K-제품의 명성 그대로 잘 만들어내야 한다. 그리고 동대문시장의 도매상, 그들은 박리다매라는 상거래 원리 그대로 비록 유통 마진이 작아도 착한 가격으로 판매하면서 국내외 패션소매상이나 바이어 모두에게 상거래로 향유할 수 있는 행복감을 듬뿍 주어야 한다.

영어 버전Give & take 그대로, 먼저 주면 언젠가 받는다. 그것은 세상의 이치다.

설봉식

현재 서울클릭 고문이며, 중앙대학교 경영경제대학 명예교수로서 베스트셀러 ≪기업은 혁신이다≫(1991) 이후 최근에 내놓은 ≪동대문패션, 그곳에 꿈이 있다≫(2018)와 ≪Dongdaemun Style≫(영문, 2019) 등 두 권의 관련 도서를 저술했다.

www.seoulclick.co.kr
odang@cau.ac.kr

동대문 스타광고 그 전략

패　션
마 케 팅

초판인쇄　2022년 8월 12일
초판발행　2022년 8월 12일

지은이　설봉식
펴낸이　채종준
펴낸곳　한국학술정보㈜
주 소　경기도 파주시 회동길 230(문발동)
전 화　031) 908-3181(대표)
팩 스　031) 908-3189
홈페이지　http://ebook.kstudy.com
E-mail　출판사업부 publish@kstudy.com
등 록　제일산-115호(2000. 6. 19)

ISBN　979-11-6801-581-4 13600